《二十一史弹词辑注》清刻本（1）
现藏苏州戏曲博物馆（中国苏州评弹博物馆）

《二十一史弹词辑注》清刻本（2）
现藏苏州戏曲博物馆（中国苏州评弹博物馆）

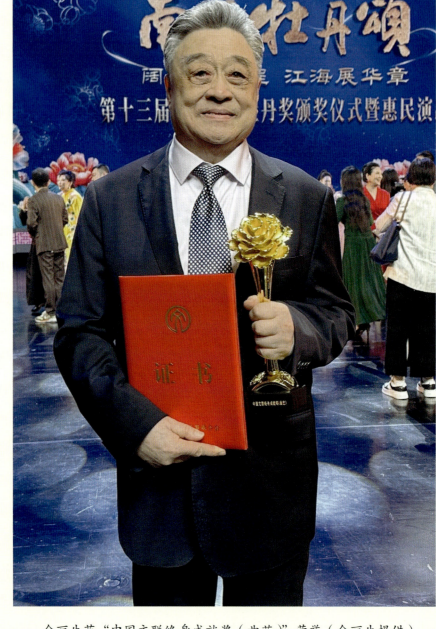

金丽生获"中国文联终身成就奖（曲艺）"荣誉（金丽生提供）

中国曲艺牡丹奖伉俪袁小良、王瑾（袁小良提供）

季静娟中篇评弹《血粮》演出照（张家港市评弹艺术传承中心提供）

（第六辑）

新版

评弹艺术

主编 俞玖林
执行主编 袁小良

苏州戏曲博物馆
（中国苏州评弹博物馆）编

苏州大学出版社
Soochow University Press

图书在版编目(CIP)数据

评弹艺术. 第六辑 / 苏州戏曲博物馆(中国苏州评弹博物馆)编;俞玖林主编. －－苏州:苏州大学出版社,2024.12. －－ISBN 978-7-5672-5094-9

Ⅰ. J826.1

中国国家版本馆 CIP 数据核字第 2025DV4369 号

书　　名:	评弹艺术(第六辑)
	PINGTAN YISHU(DI-LIU JI)
编　　者:	苏州戏曲博物馆(中国苏州评弹博物馆)
主　　编:	俞玖林
策划编辑:	刘　海
责任编辑:	刘　海
装帧设计:	吴　钰
出版发行:	苏州大学出版社(Soochow University Press)
社　　址:	苏州市十梓街1号　邮编:215006
印　　刷:	苏州工业园区美柯乐制版印务有限责任公司
邮购热线:	0512-67480030
销售热线:	0512-67481020
开　　本:	787 mm×1 092 mm　1/16　插页:2　印张:13.5　字数:255千
版　　次:	2024年12月第1版
印　　次:	2024年12月第1次印刷
书　　号:	ISBN 978-7-5672-5094-9
定　　价:	68.00元

若有印装错误,本社负责调换
苏州大学出版社营销部　电话:0512-67481020
苏州大学出版社网址　http://www.sudapress.com
苏州大学出版社邮箱　sdcbs@suda.edu.cn

《评弹艺术》（第六辑）
编委会

荣誉顾问：周　良　施振眉

顾　　问：唐力行　邢晏春　朱栋霖

主　　编：俞玖林

执行主编：袁小良

副 主 编：孙伊婷　纪　迪

执行副主编：殷德泉

编　　委：陶春敏　姚　萌　严雯婷　曾　夕
　　　　　傅斯宇　张晓燕

目录

特别策划　保护非遗　传承创新

3　评弹非遗保护与传统经典名著研究的设想和方案 / 周锡山

8　略谈苏州评弹的守正创新 / 唐力行

12　苏州评弹，切莫再"守株待兔" / 朱栋霖

17　坚守评弹的根和魂 / 金丽生

20　守正是继承　创新是发展 / 邢晏春

23　长篇苏州评弹的危机与转机 / 孙光圻

27　评弹传承的重点应是传统书目的整理提升 / 潘　讯

32　浅论苏州弹词《啼笑因缘》到《娜事 xin 说》的演变传承 / 殷德泉

39　新媒介生态下曲艺栏目转型之路探析
　　　——以苏州广播电视总台《苏州电视书场》为例 / 姚　萌

43　守住艺术本体是评弹非遗传承的根本任务 / 陈琪伟

49　一场评弹艺术的生态自救运动 / "还是评弹嗲"吴语文化青年社群

思考平台

57　寻觅旧时的"吴苑深处" / 曾　夕

62　"苏州评弹"《声声慢》争论的背后 / 潘　讯

65　努力让江南声音更多地"双破圈"
　　　——上海评弹团近年来出访、巡演纪实 / 高博文

68　"跨过板桥到庵门"唱词与唱腔的关系问题 / 朱光磊

72　上海评弹票房生态图鉴 / 陈　涛

弦索春秋

79　一位追求性别平等的评弹女艺人：汪梅韵 / 丁 玫
84　人如白雪艺流芳——怀念评弹名家高雪芳先生 / 戴棠安
88　我与蒋云仙好婆的最后时光 / 孟辰霖

书坛拾遗

95　身残志坚　评弹响档 / 元 舟　弦声
98　听书二则 / 潘益麟
101　苏州的沧洲书场 / 张 昕
104　严冬瑞雪盖梅亭 / 金 戈
106　再忆"迎园"情系评弹 / 韩瑶尊

品艺随笔

111　吕咏鸣的评弹音符 / 殷德泉
114　闲话苏州评弹中的"缠夹二先生" / 杨旭辉
117　琴韵未随花月送——怀念评弹名家朱雪琴 / 言 霁
122　苏似荫先生的"脚色艺术" / 夏 煜
125　草蛇灰线——苏州评话"唐三国"审美结构之宝 / 张 进
128　不走寻常路——论"评弹才子"黄异庵的创作特点 / 胡音婷
132　论选曲《情探》中敫桂英情感的评弹演绎 / 庄芸菲
137　朱恶紫与《古银杏》 / 严雯婷
143　弹词公案第一书——《大红袍》赏析 / 曹正文

吴韵芳菲

147　山塘街的遐想 / 袁公仰
149　斜抱琵琶学说书 / 吴翼民
152　弹词开篇吟唱的是中国式的希腊悲剧 / 耕云庐
154　旧酒承新曲，唱罢离人归——当苏州评弹遇上《声声慢》 / 潇 潇

人物之窗

159 评弹人生　人生评弹
　　——评弹名家金丽生荣获"中国文联终身成就奖（曲艺）"/ 殷德泉

163 如风弄竹　似水过石——袁小良的评弹艺术之路 / 任雨风

168 十年建功举蓝图　铿锵玫瑰别样红
　　——张家港市评弹艺术传承中心主任季静娟先进事迹 / 张　进

研究之路

175 我和苏州评弹的研究（1）/ 周　良
183 我和苏州评弹的研究（2）/ 周　良
187 我和苏州评弹的研究（3）/ 周　良
190 我和苏州评弹的研究（4）/ 周　良
194 我和苏州评弹的研究（5）/ 周　良
196 我和苏州评弹的研究（6）/ 周　良
199 我和苏州评弹的研究（7）/ 周　良
201 我和苏州评弹的研究（8）/ 周　良
202 我和苏州评弹的研究（9）/ 周　良
204 我和苏州评弹的研究（10）/ 周　良

特别策划　保护非遗　传承创新

评弹非遗保护与传统经典名著研究的设想和方案[①]

周锡山[②]

评弹是中国乃至世界各个艺术门类中成就最高、成果最为丰富的艺术形式之一，必须予以切实的保护、传承和发展。

研究传统经典名著是评弹非遗保护极为重要的一个方面。

当今，传统经典名著保护、传承和研究的重要性，超过剧目创作和剧目创新，因为剧目创新是最为不易的，是人的意志不能掌握的。1992年，江浙沪评弹研讨会在上海举办，我在题为"评弹理论研究三题"的发言（文稿已于当年发表）中指出："今后几十年中能出一部或几部新的经典作品就极不错了。如果缺乏天才演创人员，那就出不了新的优秀作品。"康德提出的"艺术是天才的事业"的观点，是颠扑不破的真理。而天才的产生是没有规律的，不以人的意志为转移，故而新的经典作品极难产生。一般作品只能完成创作任务，不能靠自身能量占领市场和吸引观众，因此缺乏长久生存的生命力。我在发言中提出：

我们现在可以切实做的工作是将前人的传统精品作全面、深入、细致的理论研究，总结前人，传至后人。除了已经开展的"曲艺志""评弹辞典""名家评传"等项目之外，我们可以研究并撰写一系列的理论著作，如评弹文学史、评弹演出史、评弹美学研究、评弹名家和名作研究、评弹流派研究等。解剖几部名作，探讨和总结其艺术成就和创作规律，从语言学、民俗学、典型理论、美学理论等多个角度多层次地加以审视和研究，并用征文和上门采访等形式，请专家、艺术家谈欣赏评弹的体会和心得，在本专业创作中借鉴经典的评弹作品等。

眨眼已经过去了31年，已有多位名家、大家完成了很多成果，如苏州周良先生的《苏州评弹艺术论》（2007）、《苏州评话弹词史》（2008）等多种著作。由上海师范大学唐力行教授担任首席专家的上海和国家社科基金重大项目"评弹

① 本书所有文章涉及的学术、艺术等方面的观点，仅代表作者本人的观点。
② 作者系上海艺术研究中心研究员。

历史文献资料整理与研究"课题组（2012年立项）完成了多个重大成果，出版了"评弹与江南社会研究"丛书。另有《中国曲艺志》江苏卷、浙江卷、上海卷，不久前不幸去世的张祖健教授主编的《上海市志·文学·艺术分志·曲艺卷》，彭本乐先生负责的《上海市志·文学·艺术分志·文化娱乐业卷（1978—2010）》中的评弹部分（内容非常丰富，上海曲艺家协会《上海曲艺通讯》2022年第四季已有文章介绍），《评弹文化词典》，以及近年出版的多种评弹名家传记等，都是评弹研究的重要成果。

我感到在这个基础上，必须由中国曲艺家协会苏州评弹艺术委员会和中国苏州评弹博物馆牵头，联合其他有关机构，组织江、浙、沪两省一市的专家组成课题组，启动评弹传统经典名著的研究，对评弹的艺术本体做一个完整、全面、深入的总结性的宏观与微观相结合的研究。评弹艺术的经典作品是天才之作，他们做到了康德所说的"天才能够创造规律"，我们应该及时研究他们的艺术成就和创作经验，为历史留照，为后人示范，为建设当代中国特色社会主义新文化提供推动的力量。

如果在3~5年内推出第一批成果，争取10年内完成，苏州评弹的非遗保护就走在全国的前列，具有示范性效应。

评弹传统经典名著研究的主要内容包括以下方面。

一、辑编评弹名家现存作品（音像制品）全编

评弹名家现存作品（音像制品）有的已公开出版，有的由名家或有关机构收集和自制，自制的汇集作品有陈云故居暨青浦革命历史纪念馆自制"陈云珍藏评弹录音复制光盘"（562张）、王其康先生主持汇编的《蒋月泉评弹音像全编》等。艺术家子女也会有一些录像、录音和有关资料。在这个基础上，组织辑编《评弹名家音像制品全编》。

首先编制《评弹名家音像制品全编》目录，目录包括以下内容。

（1）名家目录（有音像制品留存的名家）。

（2）名家的音像制品目录。每一位名家，首列长篇书目，次列选回目录、开篇目录。

（3）集体创作、演出的中篇评弹目录。

然后，按以上目录，分期、分批汇辑每一位名家的音像制品和集体创作演出的中篇评弹作品。这样就摸清、汇集和整理了评弹艺术的全部家底，并能给予有效的保护。尤其是名家及其后人私人收藏的音像制品，容易损坏和散失，更要尽快收集、整理和保护。

中国苏州评弹博物馆可争取到政策支持，招聘或安排2～3人专门负责这个项目，在3～5年内完成这个任务。也可从已经退休的、有一定文化基础的评弹艺术爱好者中征集志愿者，由他们负责或协助完成这个任务。

中国苏州评弹博物馆向全国乃至海外发布征集评弹艺术音像制品和其他各种资料的公告，并向艺术家及其后人做专门的征集工作。

《评弹名家音像制品全编》可以申请国家出版基金或省、市级有关出版资助经费，予以正式出版，使其得到永久性的有效保存和传播。

在公开出版前（或因未获出版资助而暂时不能出版），中国苏州评弹博物馆可以自制《评弹名家音像制品全编》光盘，供全国著名高校（包括长三角各高校）和艺术中专，以及各省、市、区（县）的图书馆收藏和翻录，及时产生影响。

（4）体例。

以蒋月泉的音像制品为例，收集其长篇、选回和开篇。如长篇《玉蜻蜓》，除收录蒋月泉和江文兰的"沈家书"24回之外，同时收录蒋月泉和苏似荫的《沈方哭更》4回及《骗上辕门》，蒋月泉和徐丽仙的《关亡》，蒋月泉和孙淑英的《认母》，蒋月泉和杨振言的《厅堂夺子》等选回作为附录，将其有关作品收集完整，并汇编在一起。

王其康先生已主持了《蒋月泉评弹音像全编》，为这项工作做了示范。我们可以将其收录，或略做补充，并撰写目录。有的名家只留下一个或数个选回，可以汇编成《评弹名家选回汇编》。有的名家只留下一个或数个开篇，可以汇编成《评弹名家开篇汇编》

二、评弹名家艺术研究专著

选择5～10位名家，撰写评弹名家艺术研究专著。

三、评弹经典作品艺术研究专著

评弹经典作品有10～20种，组织专家、学者撰写研究专著。

以《珍珠塔》为例，《评弹经典〈珍珠塔〉艺术研究》可以分为以下部分。

1. 上编

专章研究《珍珠塔》的清代弹词原著；研究和总结《珍珠塔》题材的小说、戏曲、各类曲艺、电影等的改编、演出状况和评论；《珍珠塔》题材的文化背景、时代背景研究；《珍珠塔》原著和评弹《珍珠塔》在中国艺术史上的地位与意义。

2. 中编

评弹全本《珍珠塔》的逐回艺术分析和评论，并结合各个版本的演出作品做比较分析。如有现存录音的朱雪琴、薛惠君《珍珠塔》30回，陈希安、薛惠君《珍

珠塔》20回，陈希安、郑缨《珍珠塔》28回，饶一尘、赵开生《珍珠塔》20回，赵开生的全本《珍珠塔》；选回作品有周云瑞、薛筱卿《珍珠塔·二见姑娘》4回，薛筱卿、周云瑞《珍珠塔·赠塔》，薛筱卿、周云瑞《珍珠塔·假方卿》，邢瑞庭《珍珠塔·见娘》，赵开生、郑缨《珍珠塔·婆媳相会》12回，饶一尘、赵开生、魏含玉《珍珠塔·小夫妻相会》等。对以上现存录音，在每一回的艺术分析与评论中予以观照和评论，而且还可对每个作品做单独的全面评论。另有《前珍珠塔》62回可专列一章予以研究。

3. 下编

评弹《珍珠塔》的总体研究，从主题思想、人物形象、表现手法等方面分章论述。

4. 附录一

汇编艺术家的创作谈、演出总结和口述等。

5. 附录二

汇编评论文章和有关评论文字。由于评弹作品的评论文章不多，单独出版难以成书，收进研究专著中，非常方便读者的阅读和运用。

四、整理和汇辑经典剧目的文字版（苏州话版），印制或公开出版（现已出版多种）

完成以上任务，我们就可以向中国乃至世界学术界、艺术界，向今人和后人，有力地展示评弹艺术是一门光照古今的伟大艺术，评弹艺术的经典和名作值得所有从事艺术的人士学习、继承和参考，是培养青少年艺术欣赏能力和创作能力的经典教材。

音像汇编和研究专著可以作为艺术教材，赠送给所有评弹演员和评弹学校学员，为提高他们的素养服务。

五、专著的组织方式，以委托项目和招标项目两种方式进行

委托项目。以下是我个人的经验：由彭本乐先生推荐，我受艺术家本人和上海曲艺家协会的委托，撰写上海文联"海上谈艺录"丛书的《余音绕梁红仙歌·余红仙》；由彭本乐先生和上海市文旅局顾问推荐，由上海市文旅局和上海艺术研究中心任命，担任《上海方志·文学艺术分志·文化娱乐业卷（1978—2010）》主编。又如文化和旅游部主持的国家社科基金艺术学重大项目《中国戏曲剧种全集》，各省、市的办公室都以委托的方式选择作者。如该项目设在上海的办公室负责昆剧、沪剧、滑稽戏等4种戏曲，委托本人撰写《中国戏曲剧种全集·昆剧》；设在江苏的办公室委托朱栋霖教授撰写《中国戏曲剧种全集·苏剧》；等等。

招标项目则是向全国高校和研究机构征集作者。

中国苏州评弹博物馆可以向有关机构申请经费，或征集企业赞助，设立专项资金，提供研究经费和出版经费。其中出版可以向国家和省、市有关机构申请经费，包括为整套书申请国家出版基金。

关于资助经费的使用方式，可以参考贵州省社科规划办和贵阳孔学堂规定的两种方式，任作者自选：一是按发票报销；二是经费扣除所得税后，打入作者个人银行账户，作者不必提供发票，自行安排费用。

任何重要项目的完成，都必须有一个能切实完成任务的有力的机构，建议在中国苏州评弹博物馆挂靠成立中国评弹研究中心，可由博物馆馆长、副馆长兼职担任中心正副主任，聘请国内名家与正、副主任一起成立学术委员会，招聘特约或兼职研究员，招聘专职人员或由馆内工作人员兼职，并招募志愿者负责具体工作。

中国评弹研究中心与苏州评弹学校合作，将研究与教学相结合；中国评弹研究中心或可由中国苏州评弹博物馆和苏州评弹学校联合举办，以科研力量充实苏州评弹学校，为将苏州评弹学校升级为本科高校而努力。

中国苏州评弹博物馆为中国评弹研究中心向苏州市、江苏省有关部门申请专项经费，作为日常运转及重大项目的研究经费和出版经费。

中国苏州评弹博物馆和中国评弹研究中心与江苏省社科联办公室协商，参照浙江与贵州两省给浙江师范大学和贵阳孔学堂设立专项研究资金，由浙江师范大学与贵阳孔学堂向全国颁布委托和招标重点项目与一般项目的方法，设立评弹艺术研究课题（含重点项目和一般项目）。也可像上海越剧艺术研究中心那样，由企业提供资金，设立系列课题项目，并提供出版经费。

任何研究机构，必须由一批德才兼备的可靠人士组成领导核心，提出计划、颁布措施，以设计和完成系列成果为标志，以领先于国内外学术界和艺术界为目标，才能真正发挥作用，为中国文化艺术的发展做出应有的贡献。

机不可失，时不再来。论题设置和课题计划，国内外竞争激烈，评弹艺术的本体研究必须迅即进行。以上想法，供中国苏州评弹博物馆、苏州评弹学校、有关机构和各位同道参考，大家一起努力，为评弹经典的保存、继承及其艺术精神的弘扬做出实际、有效的贡献。

略谈苏州评弹的守正创新

唐力行①

守正创新是保护苏州评弹的唯一正路。何谓"正"?何谓"新"?这是我们必须回答的两个关键问题。要回答这两个问题,就必须从苏州评弹发展的历史中去寻找答案。

意大利学者克罗齐指出:"一切真历史都是当代史。"我们研究历史是为了解决当代的问题。为此,我们提出了有关苏州评弹的三个终极问题,从哲学的层面上去认识苏州评弹:苏州评弹从哪里来?苏州评弹是什么?苏州评弹往哪里去?这就把苏州评弹艺术放到社会变迁的脉络中去考察,关于苏州评弹的"正"与"新"就蕴藏于此。

苏州评弹从哪里来?苏州评弹形成于明末清初,成熟于清代乾隆年间,其成熟的标志是有了传世的名艺人和经典的长篇书目,有了评弹艺术经验的总结和行业规范、行业组织,评弹为江南人所喜爱并成为江南日常生活的组成部分。在评弹最兴盛时期(1926—1966),江浙沪评弹书场有1000多家,仅苏州城区表演评弹的书场就有120多家,常熟地区有103家;评弹从业人员有2000余人;上演的各类长篇评弹书目150多部;评弹的观众数量仅次于电影观众,位居第二。

苏州评弹是什么?苏州评弹的基本特征、艺术规律是在苏州评弹发展的历史过程中形成的,这便是苏州评弹之所以为苏州评弹的质的规定性,这种质的规定性一旦形成,必将规定并制约苏州评弹的发展道路。评弹先辈的艺术总结与100个评弹人的口述历史(以下引文均出自《光前裕后:一百个苏州评弹人的口述历史》,不另加注)告诉我们,苏州评弹的基本特征主要有以下四点。

(一)以苏州方言为主要表演特色

金丽生指出,苏州方言是苏州评弹的标志性特点,他说:"'苏州方言'这四个字基本上就把评弹的定位讲清楚了。"所以必须立足于这一艺术特质来谈苏州评弹的传承和创新。孙惕将苏州方言作为苏州评弹的首要艺术特征,并言明苏州方言的保护对于评弹在当代的传承保护有着非常重要的意义。袁小良、王瑾夫

① 作者系上海师范大学教授。

妇在讲座中强调苏州评弹能从全国众多曲艺中存活下来，一大原因便是"语言好听"，表明苏州话在很大程度上提升了传统时期苏州评弹的竞争力。

（二）以表为核心

说书就是讲故事，说、噱、弹、唱、演，以说表为核心的表演方式。传统时期，艺人"背包囊，走官塘"，深入到以苏州为中心的南抵嘉兴、北达武进的各处乡镇码头，立足书场，表演长篇评弹。在这一过程中，艺人们经过长期的表演实践，逐步形成了苏州评弹独有的艺术特点、演艺技巧和表演美学，这正是苏州评弹成为独立曲种的发展之路和立身之本。陈云同志曾提出"评弹是以说表为主"等论断，其实就是强调评弹是一种以说表为核心技巧的口头表演艺术。苏州评弹的说、噱、弹、唱、演之五技，其中"说"是五技之首，也是其他技的基础，其他的技巧都必须服从于"说"，否则便会冲淡评弹本身的艺术特色，进而削弱艺术本体。张如君、刘韵若夫妇强调"演"是评弹表演不可或缺的技巧，但必须从属于"说"，"演"在评弹中的运用应该遵循"少则鲜，多则丑"的原则。吴文科提出评弹必须"是在以口头语言为主的叙述当中去进行适当的模仿，起角色"，便是强调"演"不可过。说表对于艺人来说是最重要、最根本的能力，清代苏州评话初成型之际，艺人全靠说表立足，然后才在此基础上发展出噱、弹、唱、演等各种技巧。所以生动流畅的说表是评弹艺人的看家本领。学者张岱在《陶庵梦忆》中记述说书祖师柳敬亭表演的情景，有"每至丙夜，拭桌剪灯，素瓷静递，款款言之，其疾徐轻重，吞吐抑扬，入情入理，入筋入骨"之语，便旨在强调说表的重要性。艺人若是说表不够火候，便难以跻身响档之列。"张调"创始人张鉴庭尽管起脚色（又作"起角色"）、唱腔、口技各方面技艺均为上佳，但因说表功力不足，七进上海方站稳脚跟；而"蒋调"创始人蒋月泉也有电台唱开篇成名后返回码头苦练说表的艰苦经历。传统时期艺人有"说书说书，以说为主""千斤说表三两唱"的行话，便是指说表对于艺人来说是最重要、最根本的能力。若无说表，评弹就失去了口头表演艺术的本质特征。

（三）独具艺术特征

苏州评弹在长期的艺术实践中，形成了"说法现身""一人多角""跳进跳出"的艺术特征。"说法现身"与"现身说法"是评弹与戏剧的根本区别。金丽生指出："我们就是一人多角，'跳进跳出'，这是我们的特点……我们可以借鉴、运用戏曲的表演方式，比如可以用戏曲的普通话来表演脚色，一些手面可以考虑，但和戏曲的表演是完全不同的。"他在访谈中进一步阐释了这一观点："评弹塑造脚色追求一种神似，当然也要靠一点简单的动作来表演，没有各式服装、化妆来帮衬你，

却要让听众觉得你很像,这真不简单。"这样艺人能够在角色和叙述者之间灵活切换,而不会让观众觉得生硬。孙惕也强调"一人多角"是苏州评弹的重要特点,所以需要艺人在"叙述人和角色之间"灵活切换,"这正是评弹作为口头表演艺术的魅力所在"。

(四)立足书场,演出长篇

在书场演出长篇,是苏州评弹的存在形式和生存方式。马如飞的《道训》曾云:"一部南词,够我半生衣食。"一部好的长篇,是历代艺人经过改编、表演、传承,如大浪淘沙一般留存下来的精华,也是传统时期艺人长期在码头上"滚"出来的艺术结晶。正如潘讯所言:"苏州评弹造就了长篇书目,长篇书目造就了评弹的艺术特色和艺术水平。"一部优秀长篇作品往往是历代相传、由众多艺人倾毕生之力悉心打磨而成的,苏州评弹的韵味和艺术本体就体现在长篇叙说的过程中。薛君亚直言:"老书为什么好听,好听就好在两个人对话中间的小闲话,这个必须台上来。这是日积月累、千锤百炼的结晶。比如,一回书三刻钟,反复排,就可能排出话来,原来本子上一百句,排着排着可能变两百句,实际上就是磨炼啊,不经意地冒出一句话了,这个很好,以后就保留下来。"张如君、刘韵若夫妇也说道:"有了长篇,才有了评弹,有了各种题材的长篇,才有了风格各异的流派。可以说,凡是能在艺术上别具一格、独树一帜的评弹艺人,都有一部(或者两部)合乎他个性的长篇,否则英雄无用武之地,他们在艺术上的创新能力是不可能有用武之地的。虽不是每一部长篇都能出名家,然而名家的产生却离不开长篇。"沈东山曾追忆前辈潘伯英的教导:"说书长篇是主业,中篇和短篇只能是副业。""说书说书,最要紧就是这部长篇的书!因为从当初1776年王周士创办光裕公所,到这时已经一百七十几年了。这些年里出现的这些响档、名家都是靠长篇,唱中篇和短篇根本成不了名家。"表演长篇,就必须立足书场,这是苏州评弹的空间载体。传统时期,评弹艺人在书场与听众"零距离"接触,形成了一个独特的"小社会"。在书场中,艺人说书,听众就是艺人的欣赏者、检验者、指导者,双方的互动是建立在对评弹艺术的探讨之上的。

以上这些质的规定性——"正",规范并决定了苏州评弹的"新"是什么。苏州评弹的本质就是反文本的,是创新的。美国俄亥俄州立大学教授马克·本德尔曾说"评弹是中国最成熟的一个曲艺方式",原因便是评弹是极具创造性和流动性的曲种,他在跟随艺人袁小良、王瑾跑码头的过程中发现评弹表演的灵活性、互动性非常高,艺人在长篇表演的基础上会利用各种技巧和即兴添加的内容为表演增加丰富的层次与隽永的韵味。长篇评弹立足书场的"创新"包含多个层面。

一是在书场表演时的主动创新意识。评弹艺人在不同地域、不同时间，面对不同的观众，都会因地制宜、因时制宜地做出变化，这也是传统长篇在经历时间打磨之后能涌现诸多流派、蕴含勃勃生命力的根本所在。所以艺人在表演时，要始终抱有主动创新的意识。赵开生在谈及表演传统长篇《珍珠塔》的经历时就有"老书新说"的描述，他在长达60年表演《珍珠塔》的过程中，一直强调要不断思考如何改进故事内容、表述方式，优化情节等，使《珍珠塔》这部老书能在新时期焕发青春，所以在传统书遭冷遇的今天，依然有听客赞誉他的《珍珠塔》是"赵氏珠塔，常说常新"。正是一代又一代的艺人不断保有着主动创新、贴近观众需求的意识，苏州评弹艺术才成为璀璨的江南明珠。

二是对长篇书目的创新，既有表演时的创新，也有艺人根据书场演出的经验和需要对文本的整理修改。邢晏春、邢晏芝兄妹在整理改编《杨乃武》时，虽有前辈留下的本子，但是他们也在不断的思考中加入自己创新的元素。这不一定是刻意为之的行为，却是一代代艺人都在做的工作，凝结了大量艺人长期表演实践的结晶，也是长篇评弹在流传过程中不断衍变的原因。

三是创作新书。创作新书必须遵循评弹艺术规律。姜永春曾创作过《李鸿章》《昆明血案》《廉政风暴》等多部评话新作，论及自己创作时的辛酸，他说："那半个月我每天四五点钟就起来准备，两个小时的书要怎么说、情节怎么安排、包袱噱头怎么放，都要曲艺演员自创自导自演，没有人帮的。下了台之后，又要接着准备明天的内容，因为剧本是死的，但人说的时候是有改动的，这样一两点才能睡觉。"

苏州评弹在历史变迁的过程中，在与江南社会互动的过程中，逐渐形成了苏州评弹质的规定性，也即"正"。有"正"才有"新"，苏州评弹本身具有的创新性是建立在传承的基础上的。

苏州评弹往哪里去？这就是直接回应现实的问题，只要我们把苏州评弹的现状与苏州评弹的质的规定性加以对照，就难免会产生忧虑。陈云同志说"评弹要像评弹"，一语就点中了要害。苏州评弹是优秀的传统文化，是数百年来一代代的评弹艺人传承、创新累积而成的非物质文化遗产，我们有责任保护她。我作为学人，只能做好提供历史经验和理论支持这一工作，而真正能帮助评弹在当代复兴，还需要仰赖评弹界群策群力、守正创新了。

苏州评弹,切莫再"守株待兔"

朱栋霖[1]

苏州评弹流传至今的一二十部长篇书目,数十出经典折子书,是过去两百年间历代名家锤炼积淀而成的评弹精华与宝库,所以我们一直强调"在书场说长篇",这是弘扬与传承评弹艺术的主要途径。在评弹界与主管部门的共同努力下,新冠疫情暴发前开设了一批免费的社区书场,不久社区书场情况不佳。疫情结束后的2023年又新开设了一批正规书场,设备条件甚佳,光裕书场实行市民卡补贴听书票款。但是,苏州评弹碰撞了一个新的时代,一个与过去两百年截然不同的全新时代——网络智能时代。苏州评弹是农耕时代的产物,无论它的书目、弹唱形式、场所环境还是众多听众,都是因应农耕文化的产物,听书几乎是那个时代广大乡村与城镇唯一的娱乐消遣。20世纪80—90年代,评弹碰撞电视时代,传统书场听众锐减,电视书场留住了广大老听众,扩大了评弹在社会的影响——功莫大焉!但是夜书场从此关门,绝大多数市民去看电视剧了,硕果仅存的少数几家日间书场依靠政府补贴维持经营。

恢复社会公共生活正常运转的2023年,苏、沪两地开设了好几家新书场,苏州光裕书场面貌一新,凤苑书场、黄埭书场、公园书场全新登场。但是,听客没有了。苏州评弹团团部所在地凤苑书场设备甚佳,地铁口上来就是,但是开书没几天就关门了,因为没人来听。新的光裕书场已从原150个座位压缩到90个座位,听众人数还是时多时少,夜场名家名段弹唱,只有20个听客,第二场干脆无人。苏州公园书场位于城中心,是老年人的休闲公园,2023年6月1日我去了,名家汪正华开讲《白玉堂》,一流水平,30多个座位全满。小落回休息时,我问老年听客是否经常来,他们答:"我们这辈人之后再也不会有人来了。"我曾问过我的同龄人(老三届,都是老听客,已退休):"会去书场听书吗?"他们都说:"不会。"某次,有人调研苏州评弹博物馆书场(昭庆寺),恰逢开讲评话,发现只有两位听众。为了坚持"在书场说长篇",即使只有一位听众甚至没有听众,也要照样说书,照样支付报酬,分文不少。这对于支持演员从事非遗工作,也许

[1] 作者系苏州大学教授。

是一项无奈的扶持措施。但是戏曲曲艺诞生至今数百年，从没听说过没有观众照样演出、照样说书的"奇闻"。没人听，还说啥书？

评弹在乡村有听众。相比于城市，乡村的老年人受到各种现代刺激和诱惑少一些，还愿意到传统书场听书。苏州黄埭书场、张家港塘桥书场、常熟乡镇书场常常听客盈门。新冠疫情暴发前，我两度经过苏州城南蠡墅书场，100多个座位全满，演员与听众都很投入，气氛极佳。吴伟东、陈烽、沈彬、张怡晟、蔡玉良都是坚持在乡镇书场说书。历史上，江浙沪的评弹市场大多在乡镇，新说书的年轻人先到码头上历练，通过锤炼提高艺术水平，再返回城市书场。姚荫梅当初说《啼笑因缘》就是先在码头上历练成功，这样的例子不胜枚举。近日，吴伟东、吴嘉雯《双玉麒麟》返回梅竹书场大获成功，就是缘于他们在乡镇书场锤炼了多遍。应该把"在书场说长篇"的重点工作放到乡镇书场，但是也要善待乡镇听众，以高质量演出服务听众，稳住与扩大乡镇听众群，还要吸引年轻人，否则乡镇书场也要关门的，剩得独守空房。

在传承中创新，借创新以传承，是苏州评弹的生命。苏州评弹的历史就是一部创新史，一部书目与说、噱、弹、唱艺术不断创新的历史。留存至今的数十部长篇书目，从最初历史与民间传说的简略框架到丰富多彩的百回长篇，都历经数代艺人的丰富、加工、提高——就是不断创新。"三笑"故事纯属虚构，最初见于冯梦龙《唐解元一笑姻缘》，最初的说唱本只有一十四回，经吴毓昌等几代艺人加工，在长期的演出中又诞生了王（少泉）派和谢（少泉）派。徐云志总其成，加以丰富，可说一百多回，并独创了"糯米调"。1949年后，徐云志、刘天韵又致力于书目内容的整理提高，删去一些庸俗的内容，才形成了今天的演出本。大家津津乐道的评弹流派唱腔，蒋调、张调、杨调、琴调、丽调、李仲康调、严调、小飞调、香香调，都是20世纪四五十年代得益于创新而形成的新唱腔。蒋月泉、张鉴庭、杨振雄、朱雪琴、徐丽仙、李仲康、严雪亭、薛小飞、王月香、邢晏芝孜孜以求，锐意创新，才唱出新的流派唱腔。张国良、唐耿良、陆耀良的《三国》源于同一师承，但三家各有各的说法。顾宏伯、金声伯的《包公》都师承杨莲青，吴君玉又师承顾宏伯，但三家《包公》各家各说，终于成就名家。"飞机《英烈》"是张鸿声创新的说法。这几位评话家都是锐意创新，彰显个人特色。

苏州评弹与昆曲有不同。昆曲是中国古典艺术的至高经典、古典戏曲的范本，原汁原味的《牡丹亭》《长生殿》再演两三百年仍是古典艺术传承的正道。苏州评弹与相声、鼓书、坠子、说唱、"清口"等曲艺，都是通俗文艺。苏州评弹艺术以"俗中见雅、雅俗交融"受到文化人士的赞赏，但这不改变苏州评弹作为通俗艺术的基本定位，苏州评弹兴盛时的基层听众是初小文化程度民众与文盲（1949

年前文盲约占全国总人口的80%）。作为通俗文艺，苏州评弹的基本特征是贴近生活、贴近民众，呼应民众，与时俱进，最接地气。所以，"老书新说，常说常新"，与时俱进，是评弹艺术史上的一贯做法，也是许多新演员成名的通常途径。严雪亭创新《杨乃武》与李仲康的不同，大获成功。而邢晏春、邢晏芝的《杨乃武》，以及金丽生的《杨乃武》，又都与乃师不同，他们都是因为能够因应20世纪80年代新一代听众心理而获得成功。这几年书场里上座好的，吴伟东的《双玉麒麟》，钱晏、姚依依的《武则天》等，大多是新书，借助多年前基础好的新编书再作丰富提高，这是造就新经典的途径。因为传统长篇面对的是过去时代的听众，因应的是过去时代听众与社会的文化和审美需求。如果要求一板一眼、刻意模仿原版书目在今日书场说长篇，很难留住新时代的听众。当年"长脚笑话"《三笑》的许多笑料，一味夸张嘲笑大踱、二刁（还有葛三姑）的生理缺陷，今日已不能引人发笑，就像许多著名相声段子今日已无法登台演出一样，比如侯宝林的相声《关公战秦琼》就已不再吸引今日听众。如果完全按照传统《珍珠塔》在书场说长篇，今天的听众将难以卒听，不堪欣赏，通篇的膜拜、追求"做官"意识，方卿的狭窄心胸、芥菜籽肚肠气量小，太令人恶心！（这是我40年来不听《珍珠塔》的原因）我认为，所谓"守正"之"正"，是指评弹艺术之"本体"，要守住评弹艺术的本体。什么是苏州评弹艺术之"本体"？我认为它包含三个因素：苏州话，说、噱、弹、唱，讲故事的叙述艺术。历史上留下的一二十部长篇，是苏州评弹艺术的"载体"，此中凝聚了评弹艺术本体的丰富内涵与要素，是评弹艺术的经典，艺术展示的典范，也是课徒传承的教本。新编书也能传承"守正"，守住评弹艺术的"本体"。一批新编的评弹书目如《九龙口》《三个侍卫官》《明珠奇案》《秦宫月》《武则天》《皇太极》《多尔衮》《康熙》《安德海》《王府情仇》《伍子胥》等，同样赢得了大量听众，中篇评弹《白衣血冤》《真情假意》《老子孝子折子》《大脚皇后》吸引了更多新听众。

 陈云同志关于评弹的论述，最主要的思想有两条：一是"出人出书走正路"，二是"评弹要就青年"。我理解陈云同志关于"评弹要就青年"这一论述有三层意思。第一，陈云同志意识到评弹传统书目的一些观念、一些因素已经陈旧，不适应时代，不能为今日青年接受。第二，如果当代青年不能接受评弹，不能成为评弹的新一代听众，青年离评弹而去，评弹将失去自身生命的延续，这是评弹的危机。陈云同志提出"评弹要就青年"时，苏州评弹还没有呈现今日的危机，但陈云同志高屋建瓴，已敏锐地发现并揭示了评弹的危机所在。第三，化解这一危机的办法是"评弹要就青年"。请注意，陈云同志不是说"青年要就评弹"——要求青年来迁就自己不喜欢、不能适应的艺术对象，强迫青年一代接受，评弹可

以依然故我，不动声色，"你不喜欢是你的问题！"——而是说："不要让青年就评弹，而要让评弹就青年。就青年，不停顿于迁就。""就"者，即"迁就""适应"。陈云同志明确提出，评弹要"就"青年——适应当代青年，而且"不停顿于迁就"，要在"迁就"中提高。"评弹要就青年"之一，创新评弹书目内容，化解陈旧因素，增值当代因素，这就是说评弹要创新，"说书"的内容——故事、情节与人物的观念、情感、人性，要能为当代青年认同、赞美并能给予他们启发与深思。"评弹要就青年"之二，要改变说书的场所和形式，不能固守在传统书场一隅，呆等青年人走进书场，应该走出传统书场，应该创新方法，如：主动到青年群中说书，让忙碌中的当代青年能够方便地欣赏到苏州评弹艺术的美妙；到中小学校园说书，苏州有100多万名中小学生，是苏州评弹潜在的下一代听众群体，像我一样的许多老听客都是从小学生时代迷恋上听书的。陈云同志的两条重要指示，"出人出书走正路"是指导评弹艺术自身的发展，"评弹要就青年"是指导评弹造就新一代听众的主要途径，这构成了陈云同志指导苏州评弹工作的主要思想。

 陈云同志关于"出人出书走正路"的论述受到充分重视，但是对于"评弹要就青年"，苏州评弹界历来不以为然，少有作为。无论是评弹界还是主管部门，历来的工作就是抓书目与演员，而且颇为努力，这方面的成绩是显著的。他们的关注点一直是书场里说什么书，谁来说书。因此，40年来他们依然故我地在传统书场说长篇，老听客不断老去，评弹界一厢情愿地认为会有退休人员补充进来。其实不然！下一代人——年轻人离书场愈来愈远，没有新听众补充进来。评弹转战书场和社区，但书场越来越空。所以越抓问题越严重，一次次抓、一次次扑空、一次次失去机会——无异于"守株待兔"！这是苏州评弹最大的危机。于是就怪罪社会，怪罪听众——听众怎么变了？（"不是我的问题"！）书场里没听众，就不断地埋怨时代，怪罪社会，于是就从书场转移到社区，只管安排演员下书场、下社区说书，却从不考虑如何造就新一代听众，从不考虑陈云同志早就提出的"评弹要就青年"的重要指示。这种"守株待兔"的盲目策略，在主管部门与业界还看不到有丝毫醒悟与转机的可能。昨天晚上（1月28日）我收到一条微信，那是著名编剧、上海戏剧学院曹路生教授发来的，他爱好评弹，一向关心评弹，微信的内容是这样的："下午在长宁文化艺术中心听苏州评弹艺术促进会主办的'龙年吴音2024迎新春评弹荟萃'，全部满座，举座皆欢。但遗憾的是，绝大多数是白发苍苍的老年听众。感觉当务之急是，评弹急需像越剧《新龙门客栈》这样的新创意，先把年轻观众吸引过来。个人认为评弹《雷雨》就是一个好路子，还可以有更时尚的与时俱进的创造性继承和创新性发展。"苏州评弹的最大危机不是书目没人传承，而是很快没有听众了，更没有青年一代听众！2023年7月6日，

习近平总书记在平江路聆听苏州评弹，而且是在露天书台。苏州平江路民间评弹书场火爆，青年人排队买票，趋之若鹜，那里就潜藏着巨大的新一代评弹听众群。但是自称"主流评弹界"者对此嗤之以鼻，不屑一顾，还声称要动用法律"规范市场"！苏州评弹历经400多年，其历史就是频频追随时代，与休闲、"冶游"（娱乐游艺）、旅游相结合。1962年、1963年夏，拙政园举办夜花园游览活动，园内人山人海，徐云志、魏含英亲自出马，我曾两次在夜花园听两位名家弹唱《堂楼露真情》《方卿羞姑》。他们在酷夏之夜的露天书场面对人头攒动的游客演出，绝不放弃为年轻听众服务的机会，要知道这两位名家当时已经60多岁了。

当然也有有识之士不再"守株待兔"，他们呼应时代，面向青年，走进校园。高博文、吴新伯领导上海评弹团在因应新时代、争取新听众方面做出了不少的努力与探索。他们精心组织花色档、编演新节目、推出新演员，开拓"1925上海书局"、淮海白领午间书场等新空间说书，主动参与上海文旅活动，鼓励青年演员用微信直播、抖音直播等网络传播手段宣传评弹，这才有了1月28日长宁文化艺术中心演出的效果。盛小云主持评弹《雷雨》《娜事 xin 说》的改编，王池良坚持在国风书场说评话，他面对的是新听众、新苏州人，评话家周明华退休后深入小学课堂，高博文策划茅盾小说奖作品《繁花》《江山千里图》搬上书坛，都是为了用新书吸引青年。评弹《雷雨》走进30多所大学，受到大学生的热烈欢迎。我受到这个的鼓舞，相信评弹还是有生命力的，只要呼应当代青年，评弹的未来还是可期的，这是我与评弹《雷雨》剧组合作的初衷。

苏州评弹碰撞了当今的网络时代，这个前所未有的网络时代已经在当代社会生活的各个方面全面降临，而且这还是开始，未来走向何处还不能预知。我们只有面对与进入，拒绝者将被抛弃与淹没。正如20世纪三四十年代诞生了电台唱开篇，习惯于在书场"说"书的老先生肯定不赞同："这哪是说书？"但是电台唱开篇突出了唱功的重要性与新的地位，推动了一系列流派新唱腔的诞生。20世纪八九十年代，电视"将"了评弹一"军"，评弹束手无策。但是电视书场把评弹推到每家每户的客厅饭桌前，深入苏州千家万户的家庭内部，扩大了评弹的影响，造就了评弹名家最广泛的知名度。试问今天苏州何人没听过邢晏芝、金丽生、盛小云的弹唱？何人不识秦建国、徐惠新、高博文？

只有拥抱青年，拥抱时代，直面与融入网络时代，评弹才能凤凰涅槃，浴火新生。

<div style="text-align:right">
2024年1月29日初稿

2月16日改定
</div>

坚守评弹的根和魂

金丽生[1]

说到"保护非遗、守正创新",这几年我们是年年讲、月月讲、日日讲,由衷地感到党和政府在这些方面投入了很大的精力和财力。广大评弹工作者多次深入学习习近平总书记关于文艺工作的重要论述,坚定文化自信,懂得了要发展评弹事业就必须在继承优秀传统艺术的基础上进行创新发展,也就是既要有扎实过硬的基本功,坚守传统经典艺术的根和魂,又要有符合新时代需求的创新本领,只有这样才能推动评弹艺术不断向前发展。

那么如何传承,如何发展?这是摆在我们每个评弹人面前、值得我们每个评弹人认真思考、认真对待的问题。近70年来,在评弹界全体同人的共同努力下,遵照陈云老首长"出人出书走正路"的指示精神,苏州评弹出了不少作品,也涌现出了一些青年人才,有的作品和演员获得了很多奖项。这说明我们的专业人士在党的领导下做出了一番成绩。但是我们也应该实事求是地看待这些成绩,更应该清醒地认识到这些成绩与时代的要求和人民的需求相距甚远,千万不要让这些成绩蒙住我们的双眼。由于时间和篇幅有限,我想从两个方面谈谈我的一些肤浅看法。

首先,我认为要传承和发展评弹事业,真正做到保护非遗、守正创新,就必须把长篇书目的整旧和创新工作做好、做踏实,长篇书目是评弹的根和魂。历史的经验告诫我们:只有坚守长篇这个阵地,才能使评弹千秋万代地传承下去;只有说好长篇才能产生流派,产生真正的评弹艺术家。当前,专业团体和个人完全有必要把前辈流传下来的经典长篇书目有计划、有重点地进行整旧创新,使它们在新时代的舞台上继续焕发耀眼的光彩。同时在条件允许的情况下,着手创作几部新的长篇,然后逐步推广。令人遗憾的是,有的人嘴上一直高呼重视长篇,却没有一点实际行动。老领导周良同志反复告诫大家,一定要重视长篇的创作和演出,却被置若罔闻。现在的评弹界为了应付节庆和评奖,为了获得荣誉和政绩,

[1] 作者系国家级非物质文化遗产项目苏州评弹代表性传承人。

将每年的工作重点都放在了中篇、短篇、开篇的创作和排练上，把有限的资金基本都用在了这个上面。我并不反对搞中短篇节目，但是不能本末倒置地把所有精力都用在搞中短篇节目上，虽然这样做满足了大家得奖的需求，但是这些节目往往演几场就从此告罄，这样一年年地重复，国家不知要投入多少人力、财力和物力！

　　有人辩解说："我们一直在坚持演长篇，没有不重视呀！"其实这些长篇大多是3年或10年"一本老大学"，有的甚至是低质量的重复，而且演出市场逐渐在萎缩，正规书场越来越少，大量的社区书场管理不规范。书场采取的是包场制，演员演好演坏一个样，这种没有竞争机制的书场使演员产生了惰性，有些演员甚至不认真演出，造成演出质量下降。综上所述，我很担心：今后的评弹究竟往何处去？作为一个从事评弹演出60多年的老演员，我要大声呼吁我们的领导和专业人士：要回过神来重视长篇书目的整旧和创新，同时也要重视、关心评弹书场的改革和运营，否则长此以往下去，后果是很严重的。

　　另一个问题是要正确认识保护非遗、守正创新的重要性。现在评弹界绝大部分演员是评弹学校毕业的，他们经过5年的学校培养，到了评弹团又经过几年的实践演出，其水平虽有了一定程度的提高，但好的苗子并不多，普遍存在基本功差的问题。一个演员如果没有好的基本功，怎么能说好、唱好、演好呢？为什么中央特别强调继承传统？因为传统艺术是个宝，你连传统艺术的基本功都没掌握好，怎么去创新？创新不是空洞的。我们说保护非遗，就是要保护好传统艺术中的经典，创新就是在保护继承传统经典的基础上进行创造，所以创新不能离开传统艺术的根和魂。对于青年演员来说，首先必须具备扎实的评弹艺术基本功。关于创新，我想提一些看法。所谓创新，主要是指节目思想内容的创新，还有就是方法技巧的创新。曲艺的优势是短小精悍。评弹的艺术特色是说、噱、弹、唱、演，这个"演"就是"一人多角，跳进跳出"。评弹又是语言艺术，要做到创新，首先就要做到语言的创新。如果能做到在说书时创作出了最生动、最风趣、最感人、最深入人心、最有时代感、最使听众久久不能忘怀的语言，并能使听众从中受到教益，这就基本上达到了评弹艺术创新的要求。同时，我们还必须重视表演的创新。一句话，就是要把书中的每个人物刻画得淋漓尽致，使听众印象深刻。除此之外，还有充满情感的弹唱。如果我们的创新不在这几个方面花大力气，而总是想走近路，哗众取宠，偏重于形式上的所谓创新，向大舞台靠拢，喜欢大布景、大灯光，甚至几十人搞一台节目，把评弹戏曲化或戏剧化，就忘记了评弹本姓"曲"，不姓"戏"。评弹表演可以借鉴戏剧、戏曲表演的某些手段，将其融化在评弹的表

演之中，我们有些老前辈也曾做到了这一点。当然我们可以继续发展，但是我们不能走戏曲的道路而丢掉评弹最根本的表演手段。"一人多角，跳进跳出"是一门高深的艺术，我们不能丢弃，我们要发挥我们的长处，不能在舞台上暴露我们的短板。我们在有些事情上花了大价钱，却没得到好的效果，还要被听众骂，说"你这个节目'不伦不类'"。评弹70年的风风雨雨，有失败的教训，也有成功的经验。我们或多或少都经历过了，不能再犯低级错误了。强调正确认识"保护非遗，守正创新"就是这个道理。

守正是继承　创新是发展

邢晏春[①]

有幸参加大会，我是抱着虚心学习的态度来的。我是一名苏州评弹艺人，做过几年苏州评弹专业教员，也写过一点苏州评弹作品。我有一个很不好的习惯，就是喜欢宅家，不喜欢出门，年岁大了，宅得越发厉害了。但我对苏州评弹有着特殊感情，因为家父也是说书的，我从养出来开始就吃苏州评弹饭，在未自立之前靠吃父亲的苏州评弹饭，自立之后又依靠苏州评弹成家立业，现在已经到耄耋之年，吃了一世评弹饭。因此，尽管退休赋闲，我还是对苏州评弹一如既往地情有独钟，而且多半是通过手机微信来获取相关消息。评弹走到今天，其状况与我年轻时有许多不同，因为我没有专门受过文艺理论教育，从它以往的轨迹也判断不出它今后的走向，所以我有些迷茫。这次蒙大会邀约与会，我有幸聆听各位才俊对于苏州评弹关于"保护非遗，守正创新"的宏论，非常感激。这次参会对我而言是一次大好的学习机会，使我对挚爱的苏州评弹更加充满希望。我希望能从受到的教益中，根据自身条件做些力所能及的事，尽绵薄之力。

保护非遗是为了继承，我认为守正就是继承，保护非遗是守正的一个手段。创新就是求生存、求发展，守正和创新是一枚硬币的正反两面。保护好非遗，以守正为原则，创新发展就有基石。

话是这么说，以我愚见，保护非遗和守正创新细化起来却是两部分工作。保护苏州评弹非遗，就是要保护好前辈的各种实践、表演、表现形式、知识体系和技能，与之相关的道具、实物、音像资料、书场、脚本，以及作为其载体的语言、传统美术等。具体说来，诸如基本功说、噱、弹、唱、编，脚本的理、味、细、趣、奇，程式的半桌、高椅、锦墩、桌围椅帔、三弦、琵琶、扇子、醒木，传统的表演服装，手帕、茶壶、茶杯等道具，表演上的现形说法、六白、手面、眼风、面风、口技、口诀、唱腔、自由伴奏、开篇、开词，音像资料，佚事传说，书场格局，等等，这些都要尽可能收集起来，复制出来，做成精品展示出来。这项工作不是以票房好坏来评估的，而是要尽可能最美好地重现传统的苏州评弹样式。从这个

① 作者系国家级非物质文化遗产项目苏州评弹代表性传承人。

意义上说，这项工作无关吃饭问题。船底吮水难行路，当然这项工作需要政府和团体的扶持才能实施。我认为尤其难的一点是整旧工作。资料可以收集，保存，甚至当作文物放在库房里。评弹艺术的一招一式可以传授，语言、唱腔可以锻炼，乐器、道具、服装可以购买或制作，人才可以选拔和培养。然而因为评弹是非物质文化遗产，所以还须活生生呈现出来给人们观看、欣赏、研究，还须作为曲种从事营业生产。这就带来一个内容问题，有悖当今社会三观、有悖伦理道德的脚本，就必须整理和修改，做好去其糟粕、取其精华的工作。过去叫作整旧、创新两条腿走路，现在整旧工作不怎么做了。我认为还是要做的，向前行进要有两条腿，这是保护遗产、守正创新所必需的。

再有吃饭问题，今后的饭怎么吃？我认为苏州评弹是曲艺，吃饱肚皮守正创新要依着曲艺规律进行，要传承苏州评弹的优秀传统去进行。不是向戏靠拢，因为我们不是戏剧；不能把大剧场当家，因为我们的主要服务对象不在大剧场，而是在书场。大剧场只能偶一为之，我们的听众不会天天去大剧场的。书戏只是游戏文章，决不是评弹艺术的主体，戏剧化、歌舞化不能当饭碗头。

书场演出主要是演长篇，苏州评弹演长篇是它赖以生存和发展的看家拳头，也是苏州评弹艺术守正创新的主战场。以前这样，今后我想还是这样，再难也不要放弃。我为什么这样想呢？因为评弹是曲艺，是曲艺当中的说书，一半靠艺术表演，一半靠故事、关子抓人，还靠成本低而票价低廉，惠而不费，使听众天天光临，负担得起。许多坐庄听客是我们最好的衣食父母，先辈们传下的众多书目，他们都耳熟能详，百听不厌。因为这些节目是长篇，内容丰富而细腻，融趣味性与知识性于一体，听客们甚至能讲述内容细节，以能说出不同艺人的不同风格为荣耀，这就是评弹艺术扎根群众、深入民间的魅力。反观中篇，积累数不清，有能做长生意的吗？没有。一部中篇投入不菲，一演出就是兵团作战，成本极高，票价卖高了吧，听客不买账，所以差不多是亏本经营。一旦评弹团企业化，要自负盈亏，财政断奶，评弹艺人将何以为生？也就遑论发展了。到时能演长篇的还可坚持，不能演长篇的，赶紧另谋出路，否则恐怕队伍都要散。我担心的是现在评弹剧团中的主力阵容都不怎么放在长篇上，一门心思要确保中篇兵团演出，团大些有富余人员的，才派出去做长篇。为什么不重视长篇而特别看重中篇呢？中篇以老带新培养青年演员是一个原因，更主要的是中篇参演可以争取荣誉。我吁请有关方面，能否鉴于苏州评弹的实际情况，提倡从长篇中节选段子参演呢？许多优秀青年演员是可造之才，如果长期脱离长篇演出，是十分可惜的事。青年演员不能经常从事长篇演出，于评弹艺术发展也是一种遗憾。艺术发展要靠演员的创造性劳动，一般来说艺术的创造性劳动与人的年龄是有关联的。演员从青少年时开始学

艺，学成后经过几年的实践磨炼，艺术上渐趋成熟，青壮年时期是评弹演员最具创造力的年龄段。如果长期实践的是长篇书目，演员与剧中人物长期相处，彼此之间非常熟悉，如何表演也有了自己的想法、方法，一到书台上往往就把自己代入，与人物臻于合为一体，其效果就是活灵活现、栩栩如生。听客赞演员是"活关公""活包公""活诸葛亮""活钱丑笪"等即由此而来。唱腔上，为唱好人物，演员长年累月伴随角色，不断揣摩其思想脉络，演唱越来越契合书情，最终形成自己的风格，产生自己的唱腔，为听众所折服，被专家所认定，有学生继承就成了流派。哪一种流派不是从长篇来的呢？哪一种流派不是与书情有关联的呢？

中篇的演出是短暂的，一部中篇鲜有能演一年半载的，往往演员对于剧中人物还没有真正熟悉和了解，还没有找到表他的方案，差弗多就要换中篇了，要换人物了，赛如朋友还未轧到知心就再见了。演员永远在表演半生不熟的人，唱半生不熟的人，至多是凭经验脸谱化，想当然处理，要演出活生生的角色是很难很难的。塑造人物不能很成功，要想形成说书风格，创造流派几无可能。所以，评弹要生存和发展下去，离开守正创新就是一句空谈。

我认为保护苏州评弹非遗也要在说好长篇上用点功夫，而守正创新必须从长篇开始。为保护苏州评弹非遗，守正创新计，我认为已经到了下决心的时候了。

可能是我多虑，杞人忧天，但愿船到桥头自会直。

长篇苏州评弹的危机与转机

孙光圻[①]

一、长篇是苏州评弹的根基

近些年来，部分评弹老演员和老书迷频频在网络、微信公众号、微信朋友圈上发帖，对时下长篇渐趋式微、评弹面临严重的生存危机表示担心，因此，大声呼吁要重视长篇，振兴长篇。

应该说，长篇确实是苏州评弹的根本和基础，说长篇是苏州评弹的生命线绝非虚言。我查了一下，400年来的苏州评弹历史，主要就是一部写长篇、说长篇、演长篇的发展历史。诸如评话《英烈》《三国》《岳传》，弹词《三笑》《玉蜻蜓》《珍珠塔》等经典长篇，培养与造就了一代又一代评弹演员和评弹爱好者。苏州评弹之所以能薪火相传、生生不息，长篇功莫大焉。因此，今天关注长篇的际遇是完全顺理成章的。

然而，长篇评弹是否真的到了生死存亡的关头？窃以为不宜大而统之地回答，需要从实际出发，从调研入手，做一个实事求是的分析和评估。

据笔者获得的网络和剧场信息，以及对上海、苏州两地部分评弹团体的调研所得，时至今日，长篇演出在实际运作上依然是评弹资源配置和业务安排的重要方向。在江浙沪国有剧团方面，不论建制规模大小，每年每团均有三五千场不等的长篇演出，每位演员均有150～250场的长篇演出任务，几乎所有的中青年演员都参加了长篇演出，一些国家一级演员和评弹名家也不例外。他们以传统的"跑码头"方式，活跃于江南地区都市和城镇的各种小剧场。此外，还有走向宾馆酒店、商场景区和主要街区表演场所的"三进演出"。与此同时，各民营评弹团队或票友联盟的演出活动，也多以说长篇和唱开篇为主。因此，似不能说长篇已面临生死存亡的危机。

另从长篇演出的书目而论，其内容也是相当广泛。传统长篇评话方面，有《三国》《水浒》《武松》《英烈》《三国演义》《包公》等；传统长篇弹词方面，

[①] 作者系大连海事大学教授。

有《玉蜻蜓》《珍珠塔》《西厢记》《描金凤》《双珠凤》《神弹子》《大红袍》《双金花》《孟丽君》《啼笑因缘》等；还有中华人民共和国成立以来原创新编的一系列长篇，如《林海雪原》《青春之歌》《铁道游击队》《旧上海风云》《九龙口》《三个侍卫官》等。可谓新旧交织，百花齐放。

　　从演出场所来看，长篇一般在小剧场演出，虽然由于当今各种艺术和娱乐表演的分流，江浙沪的书场已不可能（其实也无必要）重造20世纪中叶的盛景，但依然能照顾和满足长篇演出的基本需求。例如，上海市范围内就有各类剧场、舞台、影院、书场、书苑、文化馆所、社区中心等共同组成的评弹演出场所近百处，这还不包括各色茶楼、酒店、商场、街区中可以表演评弹的诸多机动书台。另如苏州常熟市近些年来也建成了30个书场,再现了"江南第一书码头"的风采。一些知名的中小书场，如上海的乡音860、苏州的光裕、常熟的燕巷、杭州的大华等，也是档期不断、好书连台。演员在各类书场的演出，每季一般在15天左右，然后剪书换档。值得注意的是，有的名家更是让长篇直接进入大城市的大剧场，如吴中评弹团的马志伟、张建珍夫妻档，其长篇《沈万三》就在上海逸夫舞台连演了15天，场场爆满。

　　由此可见，目前长篇的实际境遇并非势如危卵，其参演人数、演出场次和说唱书目尚属正常。那么，为何社会上会发出要挽救长篇的呼声呢？我认为，或恐有以下几个主要原因。

　　一是直接发出此类呼声的人士多为一辈子钟爱苏州评弹的老演员、老票友和老粉丝，他们在中青年时期就与传统长篇结下了不解之缘。他们识得其中三昧，乐此不疲，心向往之，现在虽然其中大部分人已经退休，但仍然留恋这种慢条斯理、一拍三叹的评弹艺术氛围，希望能继续延续下去。在有些人的心目中，苏州评弹就是长篇评弹，其他中篇、短篇和专场演出，不能算真正的评弹，即使是高水平的，也只能偶或演演。有人还认为，"长篇是饭，中篇是酒，饭要天天吃,酒不用顿顿喝"。他们念兹在兹的是一桌两椅、三弦琵琶、长衫旗袍、说表放噱、流派唱腔、现场交流、快意互动的演出氛围和剧场效应。

　　二是相对于中短篇和专场演出，主流媒体和社会舆论对长篇的关注和推介明显不足。基本上，评弹艺术节的书目中没有它，展演评奖活动的项目中没有它，高档剧场和舞台的演出场景中也没有它，长篇似乎已被打入"冷宫"。

　　原先书场的基本氛围是，中篇多在专业的小剧场或大剧场中演出，长篇多在简易的小剧场演出，其时彼此的反差还不算太大。而现在的情况就不同了，在那些城市文化地标的大剧院中，长篇书目基本上难有人问津，而只能看着中篇或专场演出大展身手，习惯长篇的受众心理上难免会有失落感。

三是长篇的创演机制本身存在诸多问题。

（1）新长篇创演乏力，缺少熟悉评弹的高水平写书人。回顾历史，江浙沪书坛曾经出现过一批才华横溢的评弹作家，如陆澹庵、陈灵犀、平襟亚、潘伯英、邱肖鹏等，他们在原创或整改长篇上多有建树，留下了一系列至今仍然为人津津乐道并时有演出的优秀书目。近些年来，相对于这类经典盛景，几乎很少有可以与之相匹的新长篇出现，而对于广大受众来说，如果只能欣赏老长篇，则会和一直吃一道名菜一样，久嚼无味，产生审美疲劳。

（2）参演长篇的部分青年演员缺乏内功修炼的涵养。有的虽有投贴拜师之举，但大多瞻于名分，缺乏传统上师傅带徒弟一起跑码头、学本事的实践机制，因此在艺术上难得真传。

（3）体制内外"双轨并存"。在国有剧团供职的评校毕业生，因享受事业编制的薪资待遇和说长篇的固定津贴，多数按部就班，缺乏艺术上的创新力与竞争力；而民间小团体中说长篇的中青年演员（包括部分半下海的票友）虽以此为生，但因在艺术上缺乏锤炼和提升的机会，因此表演效果也难以理想，使受众感到今不如昔。

（4）体制内评弹团体对创演长篇大多处于守成状态，每年完成说长篇的规定任务即可，而将业务发展与资源配置的重点放在中篇或专场的演出上，着眼于体制内的申请艺术基金、表演竞赛（不是竞争）和评奖上位。在此氛围下，中青年演员对说长篇也多持有完成任务的心态，而将进取方向放在原创中篇和专场演出上。

（5）缺乏原创新长篇的自觉性、进取心和激励机制。写一部长篇耗时费工，据说，编剧酬劳一般不过2万元，这对体制内编创人员缺乏必要的吸引力。同时，相关主管部门与专业协会对创演长篇与中短篇的资金投入和评奖安排也有亲疏，不能一视同仁。有个情况相当能说明问题。前几年，在庆祝中华人民共和国成立70周年和庆祝中国共产党成立100周年的重要时间节点，江浙沪评弹界创演了一大批优秀的红色题材新中篇，但令人遗憾的是几乎没有新长篇。

二、长篇评弹的新"转机"

如何解决长篇的"危机"，化危为机，开拓长篇的新"转机"，这是关系到苏州评弹发展的重大问题。我以为必须抓住以下几点。

（1）首先，要在思想认识上明确创演长篇对评弹艺术存续和发展的重大价值。长篇是立评弹之本，本固才能枝荣。没有新老长篇的交汇和互动，就无法从根本上繁荣评弹，也很难在演员中出新人、在作品中出新书，很难在守正传承中走出

新路。

（2）其次，要在机制上切实制定加强长篇的政策。评弹事业的主管部门和行业协会要把创演新长篇作为业务考核的重要指标之一，设立扶持长篇创作与演出的专项艺术基金和导向机制；在各级艺术展演和竞赛活动中，要增加新老长篇选回的参与程度和报奖机会；在演员的职称评聘与业绩考核中，要强化长篇表演的评价指标。

近些年来，我们已经看到苏州评弹界在重视和发展长篇方面出现了一些积极向上的走势。特别令人击节赞赏的是江苏省演艺集团评弹团，他们在2023年国家艺术基金资助项目中已把编创新长篇作为重点工作之一，成功编写和排练了现代题材的新长篇弹词《强国梦魂》，这对于该团长篇书目的创作、排练、表演是一次崭新的尝试，也是一个巨大的挑战。众所周知，长篇的篇幅和演出时间均远超中篇，剧本的创作量和唱段数量也非中篇可比。为了做好这个项目，向国家艺术基金交出一份比较受认可的答卷，江苏省演艺集团评弹团承受了莫大的压力。自2021年上半年起，项目组人员进行了仔细的分工，先对剧本不断进行修改、扩充，梳理书路、完善书情；同时编写唱段，并按剧情需要用不同的苏州评弹流派予以谱腔。目前，《强国梦魂》已在第四遍试演之中。通过项目组人员的反复修改与打磨，一方面，长篇书目的整体架构得以提升和完善；另一方面，演员也开始熟练掌握书情和唱段，使书目的整体艺术水准和演出效果得以提高。完成这一轮巡演后，该团将于2024年1月16日在苏州梅竹书苑正式进行首场汇报演出。

回顾以往，在国家和省市级的艺术创作申报与项目报奖中，包括省团在内的江浙沪评弹团体基本上是以演出中篇和短篇为主，故这次江苏省演艺集团评弹团的长篇立项是一个令人惊喜的重大信号，说明长篇已成为评弹守正传承和创新发展的重要方向。

波涛滚滚水东流，江花烂漫凭竞游。在评弹界的共同努力下，一个长篇与中篇比翼齐飞的评弹新局，必将给评弹的新老受众带来艺术上的惊喜和精神上的满足。

<div style="text-align:right">

初稿于2021年7月19日
修改定稿于2024年1月11日

</div>

评弹传承的重点应是传统书目的整理提升

潘　讯①

传统书目是苏州评弹的根基与血脉，是评弹艺术悠久历史、连绵文脉、杰出成就的主要载体。丢失了传统书目，文化遗产意义上的苏州评弹将不复存在。

说苏州评弹蕴涵深、家底厚，主要是指评弹史上曾经拥有百余部长篇书目，且传承有序、系脉分明，不仅见诸典籍，而且常演于书坛，有些经典书目更成为建构江南人民文化心理的重要部件。据周良先生统计，评弹史上有书名可循的演出书目有156部之多，其中评话70部、弹词86部，已经淘汰或不知书名的书目应该更多。他根据书目的传承与传播情况，梳理出评弹史上优秀传统书目38部，其中：评话21部，分别为《三国》《隋唐》《水浒》《岳传》《金枪传》《绿牡丹》《封神榜》《济公传》《七侠五义》《英烈》《包公》《金台传》《刺马》《血滴子》《彭公案》《山东马永贞》《东汉》《西汉》《乾隆下江南》《西游记》《飞龙传》；弹词17部，分别为《白蛇传》《玉蜻蜓》《双金锭》《三笑》《珍珠塔》《描金凤》《大红袍》《落金扇》《双珠凤》《倭袍》《文武香球》《西厢记》《杨乃武》《顾鼎臣》《十美图》《啼笑因缘》《秋海棠》。21世纪以来，周良先生为抢救和保护传统书目，又主持出版了"苏州评弹书目库"，分7辑出版传统书目演出本22部，包括《三国》《反武场》《岳传》《后岳传》《包公》《珍珠塔》《西厢记》《杨乃武》《玉蜻蜓》《文武香球》《大红袍》《落金扇》《白蛇》《双金锭》（《太仓奇案》）《三笑》《神弹子》《描金凤》《双珠凤》《再生缘》《双珠球》《啼笑因缘》，保留了传统书目中最为精粹的部分。演出脚本虽然不能代替书台表演，却是评弹家底的基座、评弹传承的基础。

传统书目不仅见证了评弹历史的辉煌，也是今天评弹演出市场的主体，在江南听众中拥有深厚的群众基础和持续的欣赏热度。据上海评弹团提供的数据，2023年该团62名演员共演出长篇4500余场，其中主要为传统书目。评话为《水浒》《英烈》《隋唐》《金枪传》《七侠五义》《绿牡丹》《岳传》，弹

① 作者系 江苏省文艺评论家协会理事、江苏省艺术评论学会曲艺专委会主任。

词有《珍珠塔》《玉蜻蜓》《描金凤》《三笑》《白蛇》《双珠凤》《杨乃武》《神弹子》《武松》《孟丽君》《双金锭》《十美图》《武则天》等，这些书目代表了评弹艺术的最高水准，也勾勒出评弹在中国最现代化大都市上海的生存状态。回到评弹的故乡苏州，据苏州评弹团统计，2023年该团53位演员共演出长篇书目39部，其中传统书目有《英烈》《包公》《血滴子》《飞龙仇》《七侠五义》《杨乃武》《珍珠塔》《玉蜻蜓》《双玉麒麟》《苏州第一家》《双金锭》《武松》《三笑》《孟丽君》《秋海棠》《啼笑因缘》《落金扇》《文武香球》等18部，其余演出书目也大多为新编历史书，如《康熙皇帝》《智斩安德海》《芙蓉公主》《赵氏孤儿》《大汉吕后》《多尔衮》等，其中如《秦宫月》等书目演出时间已近40年，也足以跻身传统书目行列。上海、苏州是评弹演出市场的两大集聚区，两地书目的上演情况验证了传统书目的市场韧性和艺术魅力。

但是，一个严峻的现象是，评弹传统书目正在加速流失，常演的传统书目在减少，传承书目的上演书回也在削减。即以2023年苏、沪两地书场上演的传统书目为例，除去相同的书目，共得传统书目29部，今天能够传承的传统书目大致不出此数。这一数目大约只占周良先生统计的156部传统书目的18.6%，可见绝大多数传统书目已经失传或濒临失传。即使是经常上演的传统书目，其传承容量和演出长度也今非昔比。以传统书《杨乃武》为例，1949年之前，整部书共有120回，每回书演出90分钟，这是该书创始人李文彬留下的最为完整的表演长度。20世纪60年代，经过第二代传人李仲康的整理，《杨乃武》一书仍有60回，每回演出120分钟。而今天的表演长度只有15回书，这也是绝大多数传统书目的演出时长，传统书目正面临釜底抽薪的危机。

作为非物质文化遗产的苏州评弹，保护与传承是首要任务，而保护与传承的重点应该是推动优秀传统书目的整理提升和常演常新。这一重心定位，是对苏州评弹400余年绵延不绝发展历史的尊重，是对中华优秀传统文化传承发展规律的尊重，是对江南地区数十万评弹听众精神文化需求的尊重。

保护不是株守，传承不是复刻。"传统"本身是一个相对的概念、流动的概念，传统书目也始终是时代的文本。评弹书目发展的经验告诉我们，今天为我们所称道的传统书目也并非历史原貌，大多是1949年之后经过加工整理的本子，传统书目中那些最具文学性的经典选回也大多诞生于20世纪五六十年代的书目"整旧"中。我们保护、传承传统书目，不是将传统时代形成的曲艺文本原封不动地搬演于今天的书台，而是要通过有序整理和稳步提升创造出属于我们这个时代的演出文本和表演形态。

对于今天在书场常演的传统书目（回目），要进行持续的锤炼与延伸，形成若干蕴含时代精神、具有较高艺术品位的演出本。如前所述，今天的传统书目大多以15回的篇幅演出于各地书场，传承形态主要是对上辈演出状态的复制和模拟。弹词名家邢晏芝曾将这种传承样态称为"拍照式"继承，是学生对老师一招一式的模仿、一笔一画的复刻，这是艺术传承的基础，但绝非艺术赓续的终极状态。当代评弹演员的文化使命是，对待传统书目，既要能够做到"照着讲"，又要能够做到"接着讲"，即由"拍照式"继承上升到创造性传承，创造属于"我"（演员自身）的演出文本、时代文本。即便是面对《珍珠塔》《玉蜻蜓》这样经过千锤百炼的经典书目，当代演员仍然具有转化与创新的空间。方卿羞姑的心理动机难道不能再做深层次的分析？金张氏对贵生的思念难道只有在问卜时灵光一现？不少青年演员感到，许多从先生那里传承下来的书回在今天的书场演出已显得陈旧、庸俗，难道就不能进行调整与更新？许多太先生一辈创造的"噱头"在今天已不再令人发笑、会意，难道我们不能创造新的"外插花""肉里噱"？至于不少传统书目中的经典选回，如《文武香球》选回《一马双驮》、《双珠凤》选回《火烧堂楼》、《三笑》选回《载美回苏》、《杨乃武》选回《密室相会》等，都有打磨提升的二度创作空间。同时，作为传承人，评弹演员不能仅仅满足于15回书的传承容量，应当努力将书回向两端延伸，尽量补足、补齐传承书目，并在书场中演出，使演出长度大体接近传统书目的原真状态。

对一些濒临失传、久不演出的传统书目（回目），必须进行抢救和发掘，使它们复现于书坛，实现活态化传承。书目的流传本身就是艺术的汰洗，历史上百余部渐趋消失的传统书目，其艺术水准也是参差不齐的。并非要将所有传统书目都进行复排复演，抢救和发掘的前提是精心遴选。对于那些整体艺术水平较高、经过几代艺人传承的传统书目，要进行整体性"打捞"，发掘存世的演出脚本或音像资料，寻访能说演此书的老艺人，将一部书较为完整地传下去。如评话《济公传》，这部书的最早演出者为清代道光年间艺人张松亭，他传给尤凤祥、尤凤台，尤凤台再传尤少台，此后又出现了平雄飞、虞文伯、贾啸峰、陈浩然、范玉山、沈笑梅等名家，《济公传》一书曾经在20世纪40年代盛极一时，而且出现了多种表演流派。1962年，沈笑梅还曾赴香港地区演出，留下了选回《割瘤移瘤》《相府治病》等珍贵录音。游本昌幼年时多次观看过这位"江南活济公"的表演，为他在电视连续剧《济公传》中成功饰演济公一角打下了深厚基础。但是，评话《济公传》已经失传于书台，亟待抢救和发掘。对于一些流传时间较短、传人较少的传统书目，要发掘其中艺术价值较高的折子书，展现其在说、噱、弹、唱等方面的艺术特色，以回目的形式将书目传承下去。如张鉴庭编演的长篇弹词《秦香莲》

选回《迷功名》、杨振雄编演的长篇弹词《长生殿》选回《絮阁争宠》、姚荫梅编演的长篇弹词《双按院》选回《炼印》等，全书已稀见于书坛，但是其中的回目别具特色，具有极高的文学价值，亟待保护传承。

 书场是评弹的主要演出空间，长篇连说是评弹的主要演出形式。但是，评弹的演出空间与表演形式也始终处于嬗变与拓展中，广播、电视、网络，百年来评弹的演出形式始终与技术创新相伴随。进剧场、进园林、进文旅场馆、进城乡社区，线下演出空间的转换，也反制着评弹表演形式的变迁。传统书目中那些最为精粹的片段，大多以中篇形式流行于书坛。如中篇《大生堂》源出《白蛇传》，中篇《婆媳相会》出自《珍珠塔》，中篇《厅堂夺子》《庵堂认母》源自《玉蜻蜓》，中篇《三约牡丹亭》《点秋香》来自《三笑》，中篇《暖锅为媒》《玄都求雨》《老地保》来自《描金凤》，等等。这些中篇评弹不仅具有较高的文学品位和欣赏价值，而且大幅推动了流派唱腔、表演手段等的创新与提升，使苏州评弹在20世纪60年代展现出新样态、新风貌。因为是中篇体裁，演出长度在2小时左右，便于组织巡回演出，所以推动了传统书目的传播与传承。今天的整理工作要因应评弹表演形态的转变，从传统书目中发掘和打磨一批中篇、短篇书目，以适合现代剧场等多元空间的演出要求，为传统书目赢得更多的当代观众、青年观众。

 传统书目由谁来整理？在传统时代，说书人就是书目的编创者。因此，评弹有了"人说书、书说人"的相互成就，有了"一书百说、一曲百唱"的演出形态，这是传统书目生成的自发状态。但是，至少从20世纪50年代开始，评弹书目的创作整理就采取了新的策略，集体化操作成为传统书目整理的主要方式。1956年夏，上海评弹团即分别成立小组，对《十美图》《玉蜻蜓》《三笑》《隋唐》《英烈》等传统书目进行整理。到20世纪60年代，在陈云同志的推动下，上海评弹团又对《珍珠塔》进行了集中整理。从20世纪50年代开始，苏州先后成立整理小组，对《岳传》《白蛇》《玉蜻蜓》《珍珠塔》《三笑》等5部传统书目进行了加工整理。这一阶段的书目整理留下了值得我们汲取的历史经验，是否尊重评弹的艺术规律、是否尊重演员的主体地位，成为传统书目整理成败的关键。苏州整理的《三笑》《玉蜻蜓》两部书之所以能够久演不衰、常演常新，很大程度上就在于当年在书目整理中尊重了徐云志、周玉泉两位老艺人的意见。今天，单靠说书人一己的力量已经很难完成一部长篇书目的整理传承。今天的书目整理工作同样要采取集体化操作，在文艺管理部门的支持和保障下，以老艺人为中心，吸收中青年演员、评弹编剧、专家学者的力量，组建常态化、专业化的书目整理小组，创作改编新的演出文本，推动传统书目演出质量的稳步提升。

如何对待传统书目是 70 多年来评弹发展史的核心问题，伴随着文艺政策、社会环境、文化生态的深刻变化，传统书目的生存状态经历了十分曲折的过程。今天，优秀传统文化已经成为民族文化自信的基石。我们愈加认识到，戏曲、曲艺等传统艺术的传承发展，也如顾颉刚先生所揭示的中华古史的形成规律一样，是所谓"层累地造成"。譬如积薪，后来居上。当前评弹传承工作的重点就是加大对传统书目的整理提升，通过坚持不懈的努力，让积淀深厚的评弹艺术在我们这个时代获得崭新的面貌，深度融入民族新文化的建构肌理。

浅论苏州弹词《啼笑因缘》到《娜事 xin 说》的演变传承

殷德泉[①]

张恨水的小说《啼笑因缘》于1929年连载于上海《新闻报》，在新老读者中引起了的轰动。1930年12月张恨水的小说《啼笑因缘》正式出版后，影响甚广。这个时代背景，正是演说传统书的热潮期，以魏钰卿为代表的评弹艺人创造了独特的魏派艺术，风靡江浙沪书场码头，声名远扬，推动了整个评弹界的艺术发展，优秀人才脱颖而出，艺术领域进入上升空间。中国剧烈的社会变革，在清室倾覆、民国初兴之际，对大众的思想观念产生了深刻的影响；围绕政治制度变革产生的新文学与社会改良思潮，同样也作用到了精神文化需求与审美取向层面。评弹艺人也顺应大潮，创作出了一批以破旧推新、抨击封建为主题的书目和其他题材的新书。

其中，上海滩的弹词艺人朱耀祥与赵稼秋这对男双档，以敏锐的观察力，捕捉到这股文风，感受时代新意，认为这个故事特别有吸引力。他们先后特邀弹词作家朱兰庵和陆澹庵为其改编弹词《啼笑因缘》演出本。1935年，上海三一公司出版《啼笑因缘弹词》陆澹庵本。1936年，上海莲花出版馆又出版了陆澹庵的《啼笑因缘续集》。也就是说，苏州弹词《啼笑因缘》是根据张恨水同名小说改编的。

一、朱耀祥与赵稼秋的《啼笑因缘》开创了现代长篇弹词

从1935年起，朱耀祥与赵稼秋开始投入新编长篇弹词《啼笑因缘》的演出，这对双档在艺术大竞争的环境中拥有一股钻劲与闯劲，力求做到"三新"，以崭新的面目赢得了广大受众新的喜爱，以创新的艺术手法获得了新老评弹听众的喜欢。朱耀祥与赵稼秋双档是弹唱长篇弹词《啼笑因缘》第一组合，轰动上海滩，名震评弹界，由此，朱耀祥与赵稼秋双档成为沪上闻名的"三大弹词双档"之一。

这部《啼笑因缘》获得成功的原因无非有以下三个方面。

① 作者系《评弹艺术》执行副主编。

其一，书目新。《啼笑因缘》是评弹史上第一部现代长篇弹词。20世纪30年代初期，书台上基本都是传说传统书，如《三国》《隋唐》《珍珠塔》《玉蜻蜓》《三笑》等，故事情节总围绕帝王将相、才子佳人展开。在这样的背景下，朱耀祥与赵稼秋大胆尝试演出现代长篇弹词《啼笑因缘》，可以说他们是现代长篇弹词"吃螃蟹"的第一组合。现代书目《啼笑因缘》的出现，好似突然给吃惯了苏帮菜肴的食客呈上了一道北京烤鸭，其香、其酥吊足了食客的胃口。

其二，语言新。两位演唱者在演出中不断丰富脚本，进行二度创作，革新说表语言，把戏曲程式化的脚色改为生活化的表演，使书目更能走进受众的心灵。同时，他俩还吸收文明戏、民间戏曲等的养料，结合时尚，灵活发挥，增加笑料与地方特色，不仅活跃了气氛，也给受众耳目一新之感。

其三，手法新。他们在艺术表演手法上别出心裁，大胆追求，与众不同。朱耀祥在弹词唱腔方面吸收苏滩行腔，唱腔起伏显著。赵稼秋的琵琶伴奏明快舒展，灵动跳跃，增强了弹词的音乐性，听来高昂流畅，顿挫分明。二人的珠联璧合形成了朱耀祥个性特色浓郁的风格唱腔，世称"祥调"。在盛行朴素简练书调的年代，祥调出世，堪称"弹词唱腔的新声"。

在乐器方面，朱耀祥还能自拉二胡伴奏，甚是标新立异，也是一种尝试，为后来弹词三个档演唱时用二胡伴奏起了示范作用，是弹词演唱二胡伴奏的先锋。

朱耀祥擅起脚色，从达官贵人到三教九流，各类人物都能起得形神皆备。在《啼笑因缘》这部书中，他起脚色时能按人物的籍贯、身份、年龄和性格配以各种方言，加之赵稼秋也是活口，二人配合默契，让人听来活灵活现。在当时来说，这也是一种创新的表演手法，效果甚佳。该手法内行称为"乡谈"，一直流传至今。

朱耀祥与赵稼秋将小说《啼笑因缘》改编成弹词，开创了苏州弹词说现代书的先声。用现在的视角回看当年，我们似乎更为明白了一点：艺术的发展要在继承的基础上跟着时代的变化力求创新。过去曾有人称朱耀祥是怪才，说其唱腔是怪调，今人尽可付诸一笑，因为它已流传了将近九十个春秋，经历了时间的考验。在当时，朱耀祥与赵稼秋改编演出的现代长篇弹词《啼笑因缘》，对苏州弹词的发展起了很大的推动作用，具有一定的积极意义。

朱耀祥与赵稼秋的双档《啼笑因缘》在沪上掀起了一股旋风。上海听众见识广泛，喜欢新奇，现代书距离听众更近，这也是这部长篇能在上海获得成功的原因。在同一时期，另一大双档沈俭安和薛筱卿也曾演出过《啼笑因缘》，但是以弹唱为主。这个时期，朱耀祥与赵稼秋曾灌制过唱片《啼笑因缘·别凤》发行，沈俭

安和薛筱卿也曾灌制过唱片《啼笑因缘·别凤、寻凤、旧地寻盟》发行，这在当时来说是比较罕见的。他们的《啼笑因缘》还通过电台的传播推波助澜。相关唱片的问世和电台媒体的介入，使这部现代长篇弹词《啼笑因缘》产生了深远的影响。

二、姚荫梅另辟蹊径说《啼笑因缘》

1935年，沪上又一位弹词艺人姚荫梅也加入了说《啼笑因缘》的行列，虽说姚荫梅是朱耀祥的学生，但他从没跟师傅学过《啼笑因缘》。他完全是出于偶然，被听众逼上书台说《啼笑因缘》的。那么，姚荫梅是如何学说《啼笑因缘》的呢？是全盘继承，还是另辟蹊径？

姚荫梅选择了后者，他知道不能全盘继承和模仿先生，一是他没有跟先生一样的先天条件，二是一味模仿再无发展空间。他吸收先生的精华，结合自身的条件，打造具有自身特点的《啼笑因缘》，这就是姚荫梅说《啼笑因缘》的明智之道。为了说好《啼笑因缘》，他从1935年至1945年辗转在乡镇码头实验演出，真可谓"十年磨一剑"。10年间，他先是整理本子，忠实于张恨水原著，在《啼笑因缘》弹词本的基础上，有意跟陆澹庵的本子唱得和说得都不一样。他根据评弹艺术的规律，根据自己的调查研究，将原著中的情节重新进行组织安排，设计悬念，架构关子，层出不穷，以牢牢抓住听众，使之欲罢不能。本子是演出的先行条件，哪怕你手上有《啼笑因缘》原著也没用，这一点类似于目今我们看到王家卫导演的《繁花》跟金宇澄的原著《繁花》不尽相同，受众会选择苦苦追剧。《啼笑因缘》和《繁花》前后相隔90年，原著和改编本的遭遇却有相似之处。

姚荫梅说《啼笑因缘》采用的是单档演出形式，这与双档说唱演出有别，对说书人的说表技巧要求更高。好在姚荫梅的说功是强项，他语言生动，描述细腻，构思新奇，生发巧妙，说表亲切自然，引人入胜，且以噱见长，诙谐风趣，素有"巧嘴"之称。他还有一个特点，说书时，他那双眼睛好像始终盯住每一位听众，和观众在交流，显得十分亲切。他的说法新颖，别开生面，台上、台下会产生共鸣，听书人的魂也被他勾住了。1945年，姚荫梅到上海沧洲书场开说《啼笑因缘》，一炮打响，从此"姚荫梅"三字跃入大响档之列，真是"梅花香自苦寒来"，"功夫不负有心人"。

从继承传说《啼笑因缘》到开创自家风格，成为传说《啼笑因缘》的第二代名家，姚荫梅不比他的师辈用功少。在他的面前有师家山峰，要超越是难上加难，而且单档说书没有借力辅助。姚荫梅能取得成功，自成一派，这里不妨来替他归纳几点原因。

（1）妙绘风俗，出口成趣。姚荫梅从市井社会汲取灵感，加入了诸多颇具

趣味性的噱头。他相当重视环境描写，或工笔细致的白描，或浓墨重彩的渲染，富有浓郁的生活气息。最好的例子就是《逛天桥》选段，他把旧时的天桥描绘得似在眼前，特别是"一口干"所唱的《旧货摊》很有画面感。

（2）塑造人物，多姿多彩。姚荫梅在书中起脚色，挖掘人物性格，也重在说表交代。比如说他对书中沈大娘的交待："别看她平时能说会道，但遇到大事，有出入的时候就没主意，典型的普通妇女。"至于沈大娘的形体动作则略为简单，姚荫梅仅用双手把衣袖抓住，先后向两侧一拉，脚尖随之跷起，用脚跟着地，走一两步，同时开口说话，就将一位没文化的北方中年老式妇女的形象刻画出来了，让听众印象深刻。姚荫梅认为听书听书，听众重在听书，而不是看戏。

（3）巧设关子，增强悬念。

（4）语言俏皮，新鲜活泼。姚荫梅的语言功夫也有口皆碑，他继承了朱耀祥的绝活——运用方言，这样既能区分脚色，又能起制造笑料、调剂听众欣赏情趣的娱乐作用。

（5）悲剧喜说，以笑引泪。姚荫梅认识到《啼笑因缘》是一部悲剧，但弹唱一部长篇怎能长期处在悲痛中？所以，他往往先以喜剧的手法做铺垫，以笑引泪，这也是艺术手段的辩证法应用。

（6）创造姚调，自成一派。姚荫梅的唱腔来自弹词传统吟咏体的书调，特点是说说唱唱，吐字清晰，琅琅书声，朴实清新，易懂易记。但在这部《啼笑因缘》的演出中，姚荫梅蕴含了自己的情绪与气质，形成了独特的姚派唱腔，世称"姚调"。

由此可见，朱耀祥和姚荫梅都是传唱长篇弹词《啼笑因缘》开创评弹新局面的杰出代表，从男双档到男单档的转换弹唱《啼笑因缘》，体现了在继承中既有吸收也有扬弃，同时结合个性的守正创新。朱耀祥和姚荫梅成就了第一部现代长篇弹词《啼笑因缘》，并在这部长篇书目的演出中先后形成了自己的流派唱腔"祥调"和"姚调"，二人也因此成为享誉书坛的一代名家。可见，在经过市场的初步检验后，《啼笑因缘》也进入了评弹传统长篇各家各说、常说常新的艺术逻辑。

与姚荫梅同时代也说《啼笑因缘》的还有另外的弹词响档——范雪君和范雪萍女双档，这两位评弹艺人也说过《啼笑因缘》，但影响未曾超过姚荫梅，后来范雪君改说另一部现代长篇弹词《秋海棠》，也曾享誉书坛。20世纪50年代初，青年女演员蒋云仙经人介绍投拜姚荫梅先生，姚先生破例收了这位女弟子，蒋云仙为《啼笑因缘》的薪火相传和继承发展做出了应有的贡献。

三、女单档蒋云仙独领风骚说《啼笑因缘》

蒋云仙在拜姚荫梅先生之前曾学过朱、赵版本的《啼笑因缘》,她是如何学习姚荫梅风格《啼笑因缘》的呢?她没有鹦鹉学舌、依样画葫芦,而是根据个性因人而学,吸收众家之长,扬长避短,扬优藏拙,有所取舍。蒋云仙基本功扎实,又聪明好学,她学到了两代先生的绝技——"乡谈",学到了姚先生起脚色的生动手法,并在此基础上加以发挥,成了她自己塑造人物脚色的强项。她善于模仿,从电影、话剧、歌剧、舞剧这些当时的新文艺中吸取养料,寻找书中的"模特儿"。她也随时注意观察生活,寻觅生活中的特征人物,将其收藏在脑海中,以为说书所用。她能按脚色的不同变化声音,声音能粗能细,能高能低。神态变换亦神速,所以一会儿是常熟王妈,转眼又是山东刘将军,个个脚色都是栩栩如生,活灵活现。生动的脚色形象增加了书目的感染力,给听众留下了深刻印象。

蒋云仙学说姚版《啼笑因缘》,在处理交代沈凤喜这个人物的着力点上跟以前的《啼笑因缘》有所区别。原先描绘的沈凤喜是一个追求虚荣、贪恋富贵的卖唱姑娘,而蒋云仙觉得自己经历过社会的变迁发展,时代不同,观念不同,当然认识也就不同,她认为《啼笑因缘》的主题应该是揭露军阀的横行霸道,同情底层女子被逼无奈的悲惨命运。她对书中几个主要人物的定性是很明确的:沈凤喜——可怜,刘德柱——可恨,樊家树——可取,关秀姑——可爱,何丽娜——可信。可见,蒋云仙说《啼笑因缘》有鲜明的主题思想,能够准确把握并塑造出鲜明的人物性格,让受众人见人爱。也正是因为有那么多个性丰富的人物,这部长篇才丰厚而有血有肉,颇有吸引力。特别是长篇中那几个经典选回——《逛天桥》《寻凤》《别凤》《逼疯》《车站送别》《雪地会凤》《绝交裂券》《西山刺刘》等,广大评弹爱好者是赞不绝口、百听不厌。

可以说,《啼笑因缘》传承到蒋云仙,从男单档转换到女单档,不仅是演员性别上有转变,从主题思想到演艺技巧等诸多方面都有较大变化,这不仅扩大了《啼笑因缘》的影响力,也彰显了女单档的魅力,使现代长篇评弹的演出处于一个全盛的时期。

长篇弹词《啼笑因缘》凝聚了几代弹词艺人的共同努力,才达到了登峰造极的艺术辉煌与社会影响。学姚荫梅《啼笑因缘》的另一位佼佼者是江肇焜,他和蒋云仙同辈,继承和保留姚派男单档《啼笑因缘》的元素较多。蒋云仙后来收了魏含玉、王瑾、盛小云等几位女徒,学习继承蒋版的《啼笑因缘》,这几位女徒中说这部《啼笑因缘》时间较长的是盛小云。

在长期的演出中,盛小云对《啼笑因缘》这部长篇弹词有了全面的认识,在

艺术实践的每个阶段都获得了深刻的感悟。她提炼《啼笑因缘》的主题思想，本着守正创新的原则，努力赋予《啼笑因缘》新的内涵，增强其艺术生命力。

四、盛小云邀群贤组团队创演《娜事 xin 说》

到了盛小云这一代演员说《啼笑因缘》时，评弹已不复当年的盛况，而是和其他传统艺术一样处于式微的生存状态。2006 年，评弹被列入国家首批非物质文化遗产名录。保护非遗评弹这一重担落到了中青年评弹工作者的肩上；守正创新，保护非遗，摆到了评弹从业者的面前。盛小云师承蒋云仙，长期演出《啼笑因缘》，使她对《啼笑因缘》有了比较全面的认识与感悟。她在生活中接触新事物、新思想，自己的认识也有了提高，懂得了守正创新和艺术发展的辩证关系，认识到与时俱进是时代的需要。

从 2014 年起，盛小云力邀群贤组成创演团队，以张恨水原著《啼笑因缘》中笔墨不多的何丽娜为主角，围绕樊家树与何丽娜之间的爱情"恋战"新辟一条支线，创作了《娜事 xin 说》，目的是通过细节，让何丽娜在爱情纠葛中实现自我认知，塑造一个具有可爱品格的新的何丽娜。

《娜事 xin 说》共分 4 组，以中篇的形式演出，演唱形式既有双档，也有三个档。从序曲《寻凤》起，先后有《北洋春》《家树脱险》《送花会》《梦咖啡》《绝交裂券》《吉祥胡同》《逼问阿金》《花落谁家》《何沈联姻》《狭路相逢》《西山追梦》《重逢之约》12 回书，既可单独成回，也可连续演出，用"微型长篇"称呼比较确切。其中《北洋春》《送花会》《梦咖啡》《吉祥胡同》等都是张恨水原著中没有的。演出团队用了 3 年时间巡演沪、苏、锡，所到各地都受到广大观众的青睐，特别是引起了青年朋友的兴趣和喜爱。这是一部剧场版的新《啼笑因缘》，是创演团队根据当下受众的接受心理和文化观念，为其打造的一部评弹新传统书目。

评弹自有史以来始终处于变与不变之中，传统的评弹艺术也是在坚守与更新中不断向前。适者生存，落后者汰退，也是自然规律，艺术正是在一个又一个的创新中获得新生和发展。

《娜事 xin 说》进剧场演出，场景与场子扩大了，从形式上看，多人合作演出比单档演出更适宜，似乎看起来热闹些，但这不是根本的决定性因素。这一轮演出之所以引起受众的欣喜，归纳起来有以下几点原因。

（1）演出阵容强强联合，充分发挥名人效应。《娜事 xin 说》演绎传统书艺，继承中有扬弃，创新中有尺度，传统中有变化，新曲中有内涵，守正中有创新。

（2）如今的受众视野开阔，知识广博，《娜事 xin 说》说唱者的语汇用词，

哪怕笑料、噱头都贴近生活，紧扣时代脉搏，与时俱进，没有陈旧感。

（3）评弹的可听性重点在于塑造人物，《娜事 xin 说》的说唱者通过细节丰满人物形象，赋予其时代特色。特别是成功地塑造了一位可爱的民国新女性何丽娜，她热情、果敢、真诚、活泼，这是对何丽娜的重新解读，较大地提升了《啼笑因缘》的审美价值。

（4）《娜事 xin 说》细化描述书中的生活状态，充满生活气息，真实可信，不仅有回味感，还很有画面感。说唱者用极其细腻的艺术手法强化人物情感，做到先感己，再感人，具有很强的感染力。

《娜事 xin 说》的编创是拾遗补阙，完善了《啼笑因缘》，丰满了评弹宝库中已创编 90 年的第一部现代长篇弹词。

《娜事 xin 说》的说唱演绎见证了评弹是以说表为核心技巧的口头表演艺术，评弹的驾驭功能取决于语言，也是人们最为欣赏的说唱表演艺术。正如著名评弹理论家周良所言，"评弹以说表为主，评弹以长篇为主"，《娜事 xin 说》是不朽的历史见证。

一部优秀长篇评弹作品往往是数代相传、由众多艺人倾毕生之力悉心打磨而成的。长篇弹词《啼笑因缘》从朱耀祥起诞生，到盛小云这一代演员的传承，历经四代演员接力完好到今。在长篇弹词《啼笑因缘》中，朱耀祥的乡谈、姚荫梅的巧嘴、蒋云仙的王妈和盛小云的何丽娜，脍炙人口，深入听众心灵，这些都是在长期说演的过程中形成的经典，是大量艺人长期表演实践的结晶。

令人欣慰的是，《啼笑因缘》的传人王瑾和盛小云正在努力培养下一代接班人，相信他们会沿着守正创新的大道坚定不移地走下去。

新媒介生态下曲艺栏目转型之路探析

——以苏州广播电视总台《苏州电视书场》为例

姚 萌[①]

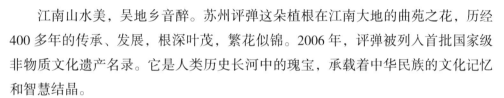

江南山水美，吴地乡音醉。苏州评弹这朵植根在江南大地的曲苑之花，历经400多年的传承、发展，根深叶茂，繁花似锦。2006年，评弹被列入首批国家级非物质文化遗产名录。它是人类历史长河中的瑰宝，承载着中华民族的文化记忆和智慧结晶。

近年来，随着数字技术、网络技术的快速发展，人类社会进入了数字化、信息化的时代，以数字技术为基础，依托网络进行信息传播的新媒体，凭借方便快捷的传播方式，获得了超越传统媒介的辐射力和影响力。在此背景下，评弹的演出生态、评弹受众的行为模式和社交习惯都发生了较大的改变。新媒介的出现，使以苏州评弹为代表的传统曲艺的传播和发展发生了历史性的转变，在与新媒体的交汇、碰撞中，传统曲艺有了更多的发展可能，同时也对我们曲艺媒体人在传播、推广苏州评弹时，内容生产的宽度与深度、平台渠道的广度和辐射半径等方面提出了新的行业要求：必须善用新媒体的优势开拓新思路，以新的理念思考当下曲艺传播的新路径和新方法，守正创新，将传统曲艺的审美价值转化为新媒体时代的传播价值。

一、平台赋能，盘活优质资源

近年来，苏州广播电视总台全力推动深度融合和全面转型，在全媒体时代再造"线上苏州广电"，新媒体矩阵粉丝数超8900万，构建起了全新的区域传播格局，在规模和影响力方面，牢牢处于区域主流媒体的领先地位。

例如，在"看苏州"App上开设的"姑苏雅韵"专题号是按照苏州广播电视总台"融媒移动优先"的要求创建的，它以评弹为主核，灵活运用流量倾斜、首页置顶、重点推荐等平台优势，深度挖掘本台媒体资源库中的曲艺资源和文化内容，将其整合编辑成适合融媒体传播，符合现代受众审美趣味，兼具时宜性、知

① 作者系苏州广播电视总台编导。

识性、趣味性的图文和视频产品，以小见大，雅俗共赏，以诙谐幽默的形式传播和弘扬评弹艺术，服务更多的评弹知音，为传统艺术的传播与传承尽社会义务和媒体责任。根据网友的欣赏需求，"姑苏雅韵"专题号陆续开设了《口述历史》《艺坛往事》《佳作名段》《流派探趣》《特色专辑》《戏曲小百科》等子栏目，力求做新、做活本土文化。

在上述子栏目中，《口述历史》栏目尤其受到行业专家的高度赞赏和网友的热烈欢迎。2018—2021年，该栏目开展了"评弹、昆剧、苏剧音视频保护传承工程"，抢救性收录了17位评弹老艺人①共54小时的视频和音频。这17位评弹界最具有代表性的理论家、演员和作家，通过亲口讲述自己的人生经历和艺论，分享他们毕生学习、感悟、实践而成的艺术经验。这些多样的口述资料不仅是评弹人个体对历史的生动回忆，还丰富了评弹的艺术发展、书目传承、流派演变、书场及社团状况等资料，从不同的角度展现评弹艺术的辉煌，呈现出鲜活的评弹发展史，不仅传承和弘扬了当代评弹名家宝贵的艺术经验与丰富的精神财富，也为青年艺术人才的培养树立了榜样、留好了范本。我们从中截取精华片段，制作成短视频上线发布，不仅提升了用户获得评弹口述资源的便捷性，也提高了用户检索和利用评弹口述资源的效率。新媒介下的数字技术拓展了口述史料的展示与利用途径，提高了公众对口述资源的兴趣，吸引了新用户。

二、网络视听产品，为评弹宣推迸发新能量

新媒体的崛起，不仅改变了人们获取信息的方式，更彻底颠覆了传媒的形态。它的出现，使得评弹从单一的线下传播转向多维度的线上线下共同传播，从而使评弹更好地融入大众生活，成为更多人的精神食粮。

当下短视频分享平台正在迅速发展，它不仅迅速渗透到中老年人群，而且成为评弹在新媒体上传播的重要渠道。根据最新报道，在互联网上，评弹已经成为除相声之外点击率排名第二的曲艺形式，其在抖音上的播放量更是数不胜数。同时，各大门户网站也在积极开展评弹的在线直播，有的推出了针对评弹的频道或专题，并邀请多位评弹艺人进行现场表演，让观众更加直观地感受评弹艺术的魅力。

《苏州电视书场》也积极行动，主动占领市场。该栏目在抖音上注册了"秒懂苏州评弹"账号，根据用户画像，在细分领域进行"滴灌"式作业，分享评弹的相关内容，有专辑、人物专题、评弹小知识和长篇花絮等，通过短视频矩阵的

① 口述历史的17位评弹人分别是周良、徐檬丹、郁小庭、高雪芳、马小君、张如君、刘韵若、徐林达、陈卫伯、钱正祥、邵小华、陈景声、李子红、庞志英、王鹰、薛君亚、赵开生。

方式，让评弹也"抖"起来。

在庆祝中华人民共和国成立70周年之际，我们特别策划了形式活泼多样的主题融媒产品《用中国最美的声音·唱响新中国70华诞》，我们选择播放其中的经典唱句，并制作二维码将受众引流到"姑苏雅韵"专题号上观看完整版。

《苏州电视书场》还制作并上传了40余条"评弹活字典"，请来评弹才女吴静老师以轻松、幽默的方式，用现代的语汇解读，为网友扫盲、普及评弹术语，以吸引年轻网友的关注。

对长篇书目中风趣、幽默的噱头和笑点，我们也有意识地摘录出来，制作成1分钟左右的短视频，以碎片化的形式作为电视栏目的引流、推广。最近电视剧《繁花》热播，我们也把参演的两位评弹演员的演出片断在抖音上推送，"蹭"到一波流量，目的是让大家了解评弹演员的多面性。

受众在满足自己艺术享受的同时，也可以将节目内容一键转发到朋友圈，让更多同好受益。这时的受众就兼具了接收者和传播者的双重角色，一键转发则充分发挥了新媒体交互性和即时性的优势，让曲艺更加及时、广泛、全面地传播四方。目前，该账号已独家发布超200条短视频，累计点击量超百万次。

三、创制品牌直播间，推动评弹数字化

为弘扬优秀传统文化，开创苏州评弹传承发展新路径，《苏州电视书场》在微信视频号上开设了"江南雅韵"直播间，重点打造以苏州评弹和苏州地方文化为主题的品牌直播间，推出一批正能量的评弹"网红"，让他们通过直播的形式，突破时间和空间的局限，拉近与网友的距离、让更多人了解苏州文化，爱上苏州评弹。"江南雅韵"直播间通过创设品牌直播间的形式，推动评弹文化数字化，传播苏州非遗文化，普及苏州方言。目前，"江南雅韵"直播间每周直播两档，每档时长为1小时，邀请人气较高的"网红"达人、青年票友以江南文化、戏曲传承为主题开展互动直播，并把直播中的精彩片段进行二度创作，在"苏周到"App、抖音、微信视频号等融媒体平台上再度传播，以聚拢人气，吸引青年亲近优秀传统文化。

"江南雅韵"直播间还多次走到室外，进入评弹演唱会、长篇演出书场等现场，通过主播的手机，带领网友一起去探班台前幕后，与演员面对面地交流感想，分享演出地信息，并且通过手机带领网友身临其境地感受现场演出的艺术氛围，让网友通过留言互动抒发情感。这样的形式有两方面的优点。首先，使评弹的受众面从主要是中老年群体扩大到各个年龄层，特别是增加了年轻人的参与、互动；其次，能够更方便、快捷地传播评弹艺术，主播在现场第一时间利用网络直播带

领网友同步观看评弹表演,让受众近距离亲近传统艺术,充分激发受众的主观能动性,掌控信息自主权,使受众更加积极参与信息发布者和信息接收者的角色转换。

"江南雅韵"直播间将评弹的传统传播形态从传统的线下表演转化为线上直播,不仅实现了评弹的数字化转型,提升了评弹的传播效果,丰富了受众的观影体验,同时也为评弹的发展注入了新的活力。

四、积极探索 AI 技术,"激活"老艺人不是梦想

随着信息技术的不断发展,AI(Artificial Intelligence,人工智能)已经成为一种广泛应用的技术,它可以模拟人类的语言、行为、视觉和听觉,是新媒体发展的巨大推动力。回顾历史,许多曾经红极一时的评弹艺术家已经离世多年,他们的舞台艺术因为技艺精湛而被后人所传承,但限于当时的条件,他们当中有不少人只留下了少量音像资料,甚至没有音像资料留下,评弹艺术的传承之路可谓道阻且长。如今通过 AI 的技术赋能,"激活"老艺人不再是梦想——可以借助 AI 技术,如深度学习、自然语言处理等,"复活"老艺人。通过大数据的不断训练,目前尝试"激活"了已去世多年的徐调创始人徐云志老先生,让他"开口"演唱红色题材《江姐上山》,经他家属评测,仿真率达到 90% 以上。这次尝试让从旧社会走来的流派创始人"复活"并成功演唱红色题材的主旋律作品,获得了令人惊艳的效果,我们不但"复活"了声音,还初步尝试了制作徐云志的数字形象,让他动起来,让他开口说书,全方位地实现"老曲新唱""老人再唱"的目标。

下一步的工作打算开发一系列"激活"老艺人的 AI 作品,用老艺人的 AI 形象、仿真的声音结合流派艺术的作品,创作出富有创意且别致新颖的短视频。总体目标是在新媒介的生态下,通过 AI 技术为传统艺术赋予新生命,"激活"老艺人,拓展艺术创作的无限可能性,从而实现与时俱进的传统艺术传承,探索出一条弘扬、发展传统艺术的新路子。

新媒介的兴起,顺应了移动化、社交化和视频化的趋势,使得评弹艺术可以通过多种途径进行传播,并有了更广阔的发展平台和空间,赋予了评弹艺术源源不断的生机与活力。我们曲艺媒体人,要通过探索新媒体在不同领域的灵活运用,结合传统曲艺,吸引年轻受众的关注,引导年轻受众自发地承担起传播传统曲艺文化的使命,推动曲艺的守正创新,让传统曲艺在新媒体的平台上绽放新姿。

守住艺术本体是评弹非遗传承的根本任务

陈琪伟①

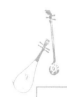

非物质文化遗产既是一个民族世代相传的优秀传统文化表现形式，也是体现该民族历史文化传统与精神文明特质的重要载体。苏州评弹作为江南地区的文化标签，自2006年入选国家首批非物质文化遗产保护名录以来，在保护、传承工作中取得了一系列可观的成绩。近年来，随着短视频等新型传播形式的兴起，评弹的生存与发展也面临着前所未有的危机和挑战。为此，各地评弹工作者通过跨界、编新、会演等多样化的创新性尝试，力图开辟新的演出空间，发掘新的听众群体，为市场注入活力。但同时，老书流失、新书短命的客观现实也反映出当下的传承与创新工作仍有诸多问题亟待解决。对此，学界应加强相关理论研究，为艺术实践提供坚实有力的理论支撑和价值引导，推动非遗保护在守正中创新，在创新中赓续。

艺术本体是构成特定艺术形式的内在规律，决定了该艺术的表现形式与艺术特色，从根本上回答了艺术中"我是谁"的问题，是辨别"多中之一""变中不变"的核心依据。王福州在非遗研究中突出强调了本体之于非遗的重要性，认为它"是从历史发展的角度认定'非遗'之所以成为'非遗'的专有属性""是非遗在动态发展、活态传承和再创造过程中不会'蜕变'成他物的文化基因"。②可见，厘清艺术本体、尊重艺术本体、守住艺术本体，不仅是评弹非遗保护的重要前提，也是评弹非遗创新发展的基本遵循，更是赓续文脉的根本任务。

一

回到艺术由孕育走向成熟的历史情境，是厘清其艺术本体特征的关键路径。明末清初是评弹完成艺术地方化的重要阶段，在这一时期的演出中，苏州话的使用比例不断增加，苏州话市场的核心区域日渐明晰，大体"南不越嘉禾，西不出兰陵，北不逾虞山，东不过松泖。盖过此以往，则吴音不甚通行矣"③。而区域内

① 作者系上海体育大学马克思主义学院讲师。
② 王福州：《非遗"本体特征"述要》，《中国非物质文化遗产》2022年第3期。
③ 徐珂：《清稗类钞》第10册《音乐类·弹词》，商务印书馆1966年版，第30页。

密布的水网不仅提供了通行的便利，亦在无形中划定了市场的边界。语言习惯同地理环境一道，将评弹艺人与素有"江南佳丽地"之称的太湖平原牢牢绑在了一起。

走码头、说长篇的表演模式，使评弹形成了以说表为核心的艺术特色。明清时期江南地区市镇的大发展和水路交通的便捷性，有效降低了说书人鬻艺谋生的交通成本和学习成本，说书人只需习一部长篇，乘一叶扁舟，便可在江南星罗棋布的市镇乡野"背包囊，走码头"，这是说书人利益最大化的选择。书场，是江南民众最日常化的消闲场所，排日听书，赋予了评弹受众有别于戏文的、更日常化的消费需求。长篇，在满足听客排日听书习惯的同时，也为说书人提供了更多主观能动的空间。为适应听客差异化的审美需求，评弹逐渐确立了以说表为核心的艺术特色，并与长篇有机结合。说表的叙述方式为说书人提供了对书目或芟芜汰冗或细致描摹的拉伸空间，使评弹的艺术呈现能够根据听客差异化的审美需求适时而变，由此发展出了同一部书"各家各说""常说常新"的艺术特点，任岁月更替，老书亦能与时偕行。

长篇与说表共同构成了评弹的艺术本体，二者是相辅相成的存在，长篇为说表提供创作空间，说表则令长篇永葆生命力。这种关系在包括苏州评弹在内的所有曲艺说书形式中具有普遍性，正如吴文科所言，篇幅虽不是一种艺术形式的本质特征，却是一种艺术形式本质特征的外在体现，以叙述故事为审美优长，节目必须有相当的容量和篇幅，这是历史逻辑与审美逻辑的内在统一。基于语言习惯和地理环境形成的市场空间，形塑了说书人走码头、说长篇的表演模式，在此过程中，长篇与说表分别构成了评弹艺术特征的外观和内核。离开了长篇与说表，评弹"各家各说""常说常新""老书新说"的新陈代谢形式将化作无根之木、无源之水。

二

上海在苏州评弹艺术史中的重要地位是毋庸置疑的，以至于直到今天，关于"苏州评弹发源于苏州，发祥于上海"的讨论仍令苏、沪二地的评弹爱好者们莫衷一是，争论不休。问题的核心在于持论双方对"发祥"一词解释的差异，赞同者意欲借此强调评弹来到上海后迸发出的高光表现，反对者则认为其抹杀了传统时期评弹在中心地苏州的繁荣历史。但可以肯定的是，双方均不否认近代上海在评弹艺术史中的里程碑地位。

评弹在上海的勃兴并非一蹴而就，如今为人所乐道的诸多创新性变革，实际是这门艺术数在十年间逐步适应都市社会的表现。20世纪初，方入沪上的评弹明显水土不服，这座摩登都市的生活节奏、文化氛围、时间节律等各个方面，无不

显示着传统与现代之间的巨大鸿沟。这一时期的评弹仅能活动于老城厢的茶馆中，听众也多为白发苍苍之老者。民国评弹评论家张健帆忆及中学时代（20世纪20年代）的听书体验时，曾谈到被同学嘲笑"喜与老人为伍"，还被冠以"说书先生"的绰号，被讥讽为"陈腐""土气"。① 然而，面对十里洋场闪烁的华灯，说书人并不安于栖身城厢一隅。

避短扬长的创新性变革，是评弹从近代上海庞大消费型娱乐市场中实现突围的关键。游戏场首开"多档越做"的演出形式，评弹开始从旧式茶馆"一日一档"的桎梏中挣脱，更深入地触及都市的消费型娱乐需求，从而更好地迎合了都市民众的日常生活节奏，并为20世纪30年代电台书场的兴起创造了条件。无线电广播令评弹吃足了技术革命的红利，弦索叮咚声随电磁波飞入无数寻常百姓家，极大地拓宽了评弹的受众面，推动了流派唱腔的纷呈迭出，实现了20世纪三四十年代评弹在上海的繁荣。说书先生也一改保守、古板的形象，成为"海派"风尚的引领者。

评弹在近代上海的勃兴，是传统艺术在时代大变局下自我扬弃实现蜕变的典型性案例，为当下非遗保护的守正开新提供了绝佳的样本。而其中最具现实价值的经验，便是如何在创新中规避异化的风险。例如，空中书场的成功促成了开篇的独立，更推动了流派唱腔的大繁荣，但同时又因受制于无线电的技术特点，不可避免地出现了重弹唱、轻说表的倾向，弱化了长篇书目的艺术魅力。而长篇恰恰是开篇与流派唱腔的根基，失去长篇滋养的开篇如无水之萍，大体只是用方言演唱的流行歌曲。回顾历史，各家流派唱腔的创始人也都拥有对某部长篇驾轻就熟的技艺，若非如此，所得不过是一声声空洞的怪腔怪调。除电台之外，在上海的各式书场及江南市镇码头说演长篇，始终是评弹的根本生存方式。人们常常错误地认为是书场为长篇的生存提供了空间，实则是长篇的艺术魅力让开辟书场变得有利可为，市场因此得到发展。书场的存在守住了评弹的艺术本体，也为创新提供了一股张力，它使传统的陈旧桎梏在都市的先锋作用下被祛除，令都市的创新性变革能够去芜存菁，为传统吸收和内化，实现了评弹艺术在现代化进程中的"自我扬弃"。

<center>三</center>

基于评弹艺术本体的守正创新，应以长篇为主、中短篇为辅。中篇是评弹在中华人民共和国成立后应时代需求演化出的重要形式，它有效缩短了新书的编演周期与创作成本，使演员能够更加快速、灵活地响应新号召，演出新题材，充

① 横云阁主：《眉余墨：伤老》，《社会日报》1943年3月20日，第2版。

分发挥"文艺轻骑兵"的宣传功能。但也应注意到，中篇自诞生之日起，其政治属性便重于市场属性，即使经历了半个多世纪的发展，中篇的艺术形式仍是不成熟的。

首先，中篇篇幅短、演员多的特点客观上削弱了评弹以说表为核心的艺术特色。更短的篇幅令中篇难以像长篇那样从容地展开情节、铺开矛盾，"多人同台、一人一角"则极大地限制了演员跳进跳出、自由发挥的空间。事实上，类似的质疑早在20世纪五六十年代便已存在。1953年，一位署名为"城"的作者在《〈新民报〉晚刊》上发表《谈评弹演出的形式问题》一文指出："（中篇）由于人多和受角色分配的限制，使一些艺人反而不能或很少能发挥自己的艺术。我们常常可以看到，五六人合演的弹词中，当其中一个在说唱时，其他四五个人就坐在一旁，有些手里没有乐器的，没有工作做，便显得很不自然。"1961年，林凌在《新民晚报》上发表《观众的议论：评弹演出不靠人多取胜》一文直言："（中篇）让四个、五个艺人同时上台，一个人来说一个角色"，看似场面热闹，形式新颖，但实则是"不符合评弹艺术的传统特色的，也很难说是评弹艺术发扬光大的新创造"。他还认为："评弹演出可以不靠人多——评弹艺术的最大的特色，还在于它的能够'以轻骑成精锐'，能够用一二人应付全局。"

其次，中篇在背离评弹艺术本体的同时，并未形成自身艺术逻辑的自洽。一方面，中篇在形式上的局限性决定了它无法通过"各家各说""常说常新"保持活力，因此大多数中篇尚未经历打磨便已被市场淘汰。另一方面，说表的削弱还不可避免地导致了中篇"重唱"的音乐化倾向和"重演"的戏剧化倾向，"这种戏剧化的演进，逐渐销蚀了苏州评弹的本色"。① 由此，我们便不难理解为何中华人民共和国成立以来数量可观的中篇评弹，流传甚广且被奉为经典的并非书目本身，而是其中一首首脍炙人口的唱篇。与此同时，那些将唱篇演绎出绕梁之美的流派唱腔，也因失去了长篇的滋养，鲜有新调产生。"文革"时期，评弹的戏剧化倾向进一步加剧，评歌、评戏占据舞台，"传统的一人多角改为一人一角，常见的单档、双档说唱成了十几人几十人的小合唱、小戏，必需的琵琶、弦子之外还加各种西洋乐器（包括钢琴），台上只需桌椅的简单摆设成了打天幕、搞强光的复杂装置"。面对如此"不伦不类"的评弹，时人曾无奈感叹，当初的"轻骑兵"变成了如今的"辎重队"，不仅使评弹失去了作为一门曲艺的艺术特色，更加剧了市场的萎缩。

评弹的非遗保护工作，应在长篇为主、主次分明的前提下探索和发展中篇。在当下评弹市场萎缩、传承出现断层的严峻形势下，应充分肯定中篇在编演新书、

① 唐力行：《关于苏州评弹三个终极问题的理论探索：读周良先生〈苏州评话弹词史补编〉》，《艺术评论》2018年第1期。

吸引新听客、扩大社会影响力、提升公众关注度等方面的积极作用，同时也应看到中篇的戏曲化倾向与评弹的曲艺性质之间存在先天的矛盾。如何避短扬长，让中篇更多地贴近评弹的艺术本体，展现评弹独一无二的艺术魅力，是建立中篇生存方式，使中篇能够于市场条件下在剧场站稳脚跟的关键。

应加大对传统长篇抢救性发掘、整理的投入，健全对演员编演长篇的激励机制。多年来，长篇"不好听了""不适应时代了"的声音不绝于耳，这是来自市场最直观的反馈。但将责任负于传统长篇之上是有失偏颇的。评弹的艺术本体决定了书目必须依靠"常说常新"来实现新陈代谢。听老书，论书情听众早已熟记，所为者恰是一个"骨子"，而"所谓骨子者，无非是轻松幽默的插科、脍炙人口的唱腔，人物的刻画入微和情节的剖析明白。但所有这些优点，都不是老书生来就有的，而是多少前辈艺人，在无数次的演出中，不断地钻研加工，逐渐丰富而成的"。① 传统长篇固然有不适应时代而被淘汰的内容，这是发展的客观规律，但若以此为由将老书一棍子打死，则是历史虚无主义的表现。

在发掘、整理的基础上将传统书目去芜存菁，在说演中不断打磨、修改，注入新时代的审美趣味，是"老书新说"的关键。20世纪80年代初，苏州曾召开评弹传统书目说法革新座谈会，这是评弹在经历了"十年动乱"后，在改革春风的时代大变局下的自救。会议的核心论题便是"老书新说"，金声伯、吴君玉、姚荫梅、杨振言、蒋云仙等名家均就各自所长发表了见解，其中论及说表与弹唱的关系、评弹的戏剧化倾向、"就青年"等问题，时至今日仍有重要的参考价值。② 如今，评弹的改革创新之路已走过40余年，自2006年评弹入选国家非物质文化遗产名录以来，国家资源与资金的整合不仅改善了评弹演员的生存境况，还为这门江南传统艺术的改革和创新提供了支撑与保障。然而，也须充分意识到机遇往往与挑战并存，开新应以守正为根，非遗意义上的评弹，有着特定的指向和艺术内涵，如若在创新中连同它的艺术本体一并舍弃了，那么作为非遗的评弹也就失去了传承的意义。因此，需要对评弹40余年的改革和创新之路进行系统性的回顾与总结，对于存在可行性的道路，要明确方向；对于已经走过但走不通的路，要及时否定，避免重蹈覆辙。同时，要加强学术研究与艺术实践的互补与共进，以理论层面的"本体研究"推动、指导实践层面的"本体回归"，用实践层面的"本体回归"弥补理论层面"本体研究"的空泛与掣肘。① 只有如此，评弹绵延400余年的艺术道路才不致迷失方向。

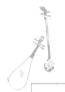

① 王忆康：《不要新书了？》，《〈新民报〉晚刊》1956年8月31日，第5版。
② 苏州评弹研究会：《评弹艺术》第四集，中国曲艺出版社1985年版，第51-192页。
① 朱方遒：《"本体研究"与"本体回归"："戏曲本体"问题反思》，《戏剧文学》2016年第6期。

对艺术本体的探索，是非遗保护工作正本清源、去伪存真的重要路径。它有助于我们正确审视新时期以来大量利用传统艺术元素与现代艺术元素相互杂糅后形成的新兴作品，当这些作品被冠以某一曲种之名时，它是否真正具有这门艺术的内核与特质，是否真正具有对该曲种的延续与传承价值，还是仅仅是以传统"镀金"的另一种艺术品。尽管我们不应以真伪来褒贬此类创新，但也应重视艺术边界模糊对传统艺术传承和保护工作造成的消极影响。只有在传承与创新中能够做到明辨原委，中华优秀传统文化的守正开新才能真正实现，否则便是背离本体的无根之木，终将在不断的异化中将真正的艺术消解殆尽。评弹的传承和发展，恰如陈云同志所言，评弹应该不断改革和发展，但评弹仍然应该是评弹，评弹艺术的特点不能丢掉。

一场评弹艺术的生态自救运动[①]

"还是评弹哆"吴语文化青年社群

"还是评弹哆"吴语文化青年社群成立于2020年1月5日。2024年，社群正式迈入了与评弹艺术相伴的第五年。在2023年出版的《评弹艺术》（第六十二集）期刊上，社群公众号编辑部发表了《一门传统艺术的青年复兴计划》一文，讲述了我们这个由青年听众组成的自由联合体从蹒跚学步到牙牙学语的探索心路。过去的一年，"还是评弹哆"经历了许多、观察了许多、实践了许多，也领悟了许多，我们愿以更加行稳笃实的态度，同与会各位前辈师长分享来自青年听众的浅见。

一、喜忧：时下评弹艺术市场的观察

过去10年，传统文化在神州大地上的复苏有目共睹，越来越多不了解评弹的年轻人走进了乡音书苑、光裕书场等专业书场。3年新冠疫情防控，又深刻地改变了传统艺术的传播格局。从各地院团到专业演员，乃至业余票友，运营微信公众号、开办抖音直播在圈内变得稀松平常，直播间观看人数过千、过万的现象屡见不鲜。后疫情时代，爆发式恢复的旅游市场也给平江路、山塘街上的评弹茶座带去了源源不断的客流。毫不夸张地说，单从总收入和总流量来论，最近几年是三四十年以来苏州评弹最为"兴旺"的时期。

然而，在意料之外的喜人形势下，我们也清醒地看到了霓虹灯投下的阴影：线下的游客场演出质量不稳定，线上的直播间审美趣味低俗化，社会认知常把吴语歌曲和弹词开篇混为一谈，专业人士重唱轻表、重演轻说的艺病进一步加重，青年演员舍本逐末，长篇市场加快萎缩，等等。种种新老问题交织在一起，让身为青年听众的我们也不由得担忧起来。

与以往困于匮乏不同，如今的评弹艺术困于"丰富"。评弹演出市场的供给侧和需求侧同时出现了一系列错配、倒挂的新情况：演员水平良莠不齐，观众诉求良莠不齐，劣币驱逐良币的现象时有发生，有水平差的在网络营销流量的加持下烈火烹油，也有水平高的坚守传统表演形式却门可罗雀。时下的盛景与乱象，

[①] 本文系"还是评弹哆"吴语文化青年社群主理人在2024年中国评弹文化研讨会上的发言。

指向的仍是两个老问题：一是传统评弹艺术如何吸引新听众？二是如何"引导"和"改造"新听众？老问题背后隐约浮现的是评弹艺术的定义问题：什么是评弹艺术？评弹艺术的特色是什么？答案不在别处，而在我们自己身上。

二、正道：守护艺术本体修复艺术生态

有关评弹艺术的基本定义，周良先生、吴宗锡先生等理论界泰斗早有论述：即口头语言文学的说唱表演，以说、噱、弹、唱、演为主要手段，以一桌二椅、一人多角、跳进跳出为主要特征。以此为基点审视当下的评弹认知危机，许多问题便迎刃而解了：评弹不是唱歌演戏，弹唱不能代替说表，茶座、直播代替不了专业书场。正如老首长陈云同志所言，评弹应该不断改革发展，但评弹仍然应该是评弹，评弹艺术的特点不能丢掉。如果自废武功，抛弃了评弹的本质特征，那么说书先生就变成了十分业余的话剧演员、流行歌手，以次充好的艺术流民、文化骗子，进而就失去了核心的市场竞争力。

尊重传统价值的评弹艺术本体主义是社群一以贯之的核心理念。"还是评弹嗲"的成员以"80后""90后"为主，更有许多"00后""10后"的小听客。社群之中，既有从小听书的"老耳朵"、善于弹唱的小票友，也有书龄只有几年的新听众、刚刚开始接触评弹的"路过听客"。尽管大家的文化背景不同，但我们都深知，只有守正，才能创新，只有抓住了评弹艺术的本源，才能吸引到真正热爱评弹的潜在观众，为这门传承400多年的艺术走向中兴贡献自己的绵薄之力。

然而，我们这个坚守本体主义的青年艺术社群并不泥古，没有沉湎于对历史的追忆与膜拜。4年来，"还是评弹嗲"从一个只有13人的兴趣小组成长为一个会员数过千、全平台订阅量过万的青年社群，收获了业界方方面面的帮助与支持。更多的互动拓宽了我们的视野，让我们关注到评弹艺术更加完整的生存样态，以更高远的视角思考传统艺术的现在与未来。作为听众，我们在评弹艺术生态系统中身处何处？又可以起到怎样的促进和平衡作用？

纵观评弹艺术发展史，听众与艺人的交互向来十分紧密，听众参与在曲艺发展史中具有强大的正反馈效应。普通听众作为评弹演出市场的基础，其审美与消费需求影响着演员的艺术风格。具有一定艺术鉴赏力的文人听客，还会参与脚本修改、唱词写作、理论研究、文艺批评，在实现"雅俗互摄"的同时，使评弹艺术的发展更加多元化、规范化。

在演员与听众二元互动的传统结构之外，评弹艺术拥有复杂而鲜活的社会交互网络。不论是过往还是当下，评弹界都是一个有机的生态系统：演员上台说书，听众买筹听书，场方卖票服务，文人受雇填词，传媒刊登评论，票友业余钻研；

在新时期，评弹生态系统还增添了新的角色：院团负责管理，政府拨款资助，学界专注研究，学校培养传承，博物馆致力普及。这些不同属性的社会单元围绕评弹的主题，开展符合自身条件的艺术活动，既相互支持，也相互制约，共同构建起苏州评弹丰富多彩的艺术面貌。

回忆往昔，那个群星闪耀的黄金时代离不开蒋月泉、朱慧珍的演绎，离不开陈灵犀、朱恶紫的妙笔，离不开张国椿、秦绿枝的追随，离不开沧洲书场、吴苑深处，更加离不开一位位无名听客的买票进场、叫好支持。黄金时代，不是属于单一群体的"独乐乐"，而是属于整个评弹生态系统的"众乐乐"。同样地，在萧条年月里，凄风苦雨的也不只是专业演员、国有院团。系统性的退行如同一场持续二三十年的雪崩，带走了不少经验老到的听众、下笔如有神助的作家、服务妥帖的剧场、客观犀利的艺评、热闹非凡的票房——所有人都蒙受了不幸。

2006年，苏州评弹入列国家级非物质文化遗产名录，进入了非遗保护的崭新时代。政府通过事业单位全额拨款、社区书场长篇补贴、文化基金定向创作等多种方式支持国有院团和专业演员，维系着评弹艺术十余年来的传承和发展，奠定了评弹复兴的艺术基础。不过，保护可可西里，不能仅仅保护藏羚羊，还要留住狼群、青草、河流、原野。面对波涛汹涌的流量时代，站在十字路口的苏州评弹真正需要的也许不只是可量化的经费，还有原生态中许许多多难以量化的参与者，一个要素完整、成熟健全、动态平衡的艺术市场。非遗保护，着眼点不仅仅在于院团、演员、书目的主体，更需要福泽包括听众在内的艺术生态系统的每个环节。

三、固本：推广传统精粹 凝聚青年听众

在一个健康的评弹艺术生态系统中，市场基础仍在于听众。青年听众作为近年来最大的增长极，决定了未来评弹艺术的发展方向。陈云老首长所言的"评弹就青年"，不是指评弹要一味地迁就青年，而是指评弹要在满足青年审美和价值需求的同时，主动提供青年需要的知识普及和美学规范。面对不了解评弹的青年听众猛增的现状，除了让他们喜欢上评弹，更重要的是让他们真正听懂评弹。

"还是评弹哆"吴语文化青年社群是属于青年评弹听众的共同体，利用新媒体矩阵促进青年对评弹的认知是我们的看家本领。过去一年，在传统的弹词"开篇赏析""演出讯息发布""演出书评征集""评弹人物访谈"等原有板块之外，我们的微信公众号本着坚守评弹艺术本体主义的初心，着重发掘、传播老艺术家的艺术遗产，先后为吴宗锡、汪梅韵、程振秋、张振华、胡国梁、朱雪琴、蒋云仙、严雪亭等已故艺人撰写了纪念文章，并且对马调系统、琴调、徐调的艺术发展脉络进行了系统性的梳理与回顾。

除了拥有已经十分成熟的微信公众号平台，我们还积极探索新的传播渠道。2023年，社群和旅居西班牙的王勇老师合作推出的短视频艺术赏析栏目《王老师说评弹》进入了第二个年头，该栏目累计发布了一百多段专业性极强的名家名段赏析，观看量近两百万人次，实现了质量和流量的双丰收。社群自主运营的抖音号在一年之内也持续更新了百余段偏娱乐化的评弹艺术短视频，观看量达到一百多万人次。为了契合青年人的收听习惯，我们特别开辟了自己的播客账号，将评弹艺术赏析音频和评弹人物访谈音频放上了"小宇宙""喜马拉雅FM""网易云音乐""QQ音乐""Podcast"等App平台，收到了许多不错的反馈。

我们的新媒体矩阵像一条水渠，把公共平台大江大河里的流量，或者说"路过听客"，引入社群私域，通过微信群组日常艺术讨论的熏陶，点点滴滴地提升青年听众的艺术欣赏水平。我们在社群的微信群组中试图传播一种以评弹为中心的生活方式，让"闻道有先后"的青年听众充分融合共存，结成友爱互助的同好情谊，从而愿意为评弹艺术的传承贡献出自己的业余时间，成为我们社群各项工作的志愿者。我们社群取得的一切成就都有赖于这些青年朋友对评弹艺术无私的热爱。自2023年下半年起，我们先后在沪、苏两地组织社群聚会，几乎每周都有一批青年听众相约共同观演。半年来，社群逐步从线上走到线下，联结更加紧密，也更加充满活力。

四、跨链：拓展、团结、共荣

过去的一年，从评弹艺术生态系统的整体思维出发，"还是评弹嗲"把"跨链合作"作为工作的重心，拓展朋友圈，团结同路人，向前辈先进学习请教，冀望实现共生共荣的美好图景。

2023年上半年，"还是评弹嗲"亮相抖音，连续举办了20场抖音直播访谈，目的是将其打造成青年听众与评弹人的"周末联谊"。我们非常荣幸地得到了上海评弹团、苏州市评弹团、常熟市评弹团、张家港市评弹艺术传承中心、苏州评弹学校等单位的大力支持。社群与专业团体、院校合作，共同策划直播，在推广评弹艺术的同时，在交流中碰撞出许多共鸣的火花，衷心感谢各单位对我们工作的支持和帮助！其中，特别要感谢上海评弹团高博文团长，我们与上海评弹团合作了张振华逝世10周年追思会、杨德麟告别追思会、严雪亭逝世40周年追思会、朱雪琴百周年诞辰追思会、上海评弹团青年演员推广专场、中篇评弹《一往情深》演前谈专场、1925书局演后谈专场等一系列有笑有泪的直播精品。2023年春天，我们还特别策划了"谁言寸草心　报得三春晖"师生传承主题的系列直播，刘敏、袁小良、周红、施斌等评弹名家携徒出镜，格外珍贵，社群特别感激诸位前辈老

师对我们的关心与爱护！这些生动的传播实践一次次证明，青年听众与专业演员的联结胜于梅竹，恰似鱼水。在移动互联网时代，传统的"演员—听客"交互关系呈现出符合时代特征的新形态。

票房在评弹历史上具有非常重要的地位。业余票友虽然来源于听众，但对评弹艺术钻研更深，且具备弹唱能力，他们的艺术见解对于广大听众很有启发。一直以来，"还是评弹嗲"吴语文化青年社群都心向票房，我们的新媒体传播也少不了票友老师们的身影。2023年，我们连续举办了两场票友直播，跨越老、中、青三代和沪、苏、锡三地，办成了一场别开生面的票界线上联欢会。此外，微信公众号《弦索谈》栏目还专访了沪上青年票友陈涛老师，就当代票房传承、开篇唱词创作等话题展开了一场深度对谈。

2023年，"还是评弹嗲"吴语文化青年社群把目光投向了社会，在更广阔的天地中寻找知音客。我们有幸受邀参与苏州评弹收藏鉴赏学会30周年庆典、上海评弹国际票房会员大会，向长期热衷于评弹社团工作的前辈们讨教经验。我们积极与传媒界合作，如与上海市静安区政协常委、知名制片人赵欣女士的团队合作摄制了与社群同名的纪录片，讲述了我们青年社群自己的非遗故事。在中秋和国庆假期，社群还与传统市集品牌"早春乐事集"合作，在石湖老街以"现场宣讲＋文创售卖"的模式与普通市民对话，首次尝试在线下推广评弹艺术，这次活动迎来了100多位新群友。

自成立以来，"还是评弹嗲"吴语文化青年社群始终本着本体主义的理念与评弹艺术同行，成为当代评弹艺术的亲历者、欣赏者、思考者。我们诞生在听众中间，依靠听众、服务听众、改变听众；我们试图从评弹听众的视角出发，践行"美美与共"的评弹艺术生态理念，以迎接传统文化复兴的时代浪潮和时代挑战。"一花独放不是春，百花齐放春满园"，回望探索历程，展望非遗保护，让我们凝结起更大的力量，努力实现评弹艺术生态系统的多元再平衡，让这门传统艺术在江南的沃土上世世代代永续传承！

参考文献

[1]周良.再论苏州评弹艺术[M].南京:江苏文艺出版社,1996.

[2]《陈云同志关于评弹的谈论和通信》编辑小组.陈云同志关于评弹的谈话和通信[M].北京:中国曲艺出版社,1983.

[3]陈琪伟.听众参与在曲艺发展史中的正反馈效应:以苏州评弹为例[M]//中国苏州评弹博物馆.评弹艺术:第五集(总第六十二集),北京:学苑出版社,2023.

思考平台

寻觅旧时的"吴苑深处"

曾 夕[①]

2024年的春节,中国苏州评弹博物馆吴苑深处书场在阔别9年后重新回到了博物馆内,自春节起恢复长篇演出。对这家自民国起久经风雨的老书场而言,这无疑是其在新时代的一次重生。"吴苑深处"是一个极具代表性的名字,其历史可追溯到清代的老义和茶馆,这是苏州历史最悠久、影响力最大的评弹书场,在清末民初享有盛誉,是当时一流名家响档演出的主要场所,并因高水平的演出和极高的上座率,在业内被称为"一正梁"。

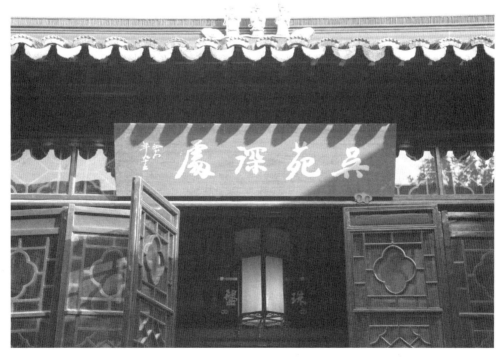

吴苑深处书场

① 作者系苏州戏曲博物馆馆员。

世易时移，如今我们再谈起吴苑深处书场，总不免追忆起曾经的人声鼎沸，曾经的名家争辉，曾经的高朋满座。自我进入苏州戏曲博物馆工作以来，吴苑深处书场始终远离博物馆，每当我跨进"吴苑深处"匾额下的书场，都不禁畅想百年前的书场是什么样的，听客们都穿什么样的衣服，吃什么样的零食，他们也会像今天的我们一样为艺术的精彩而高声喝彩吗？

事实上，历史上吴苑深处书场所在的老义和茶馆一直是改革与求变的先锋，卖茶与书场无缝对接，经营者为了生意兴隆积极拓展书场业务，提高茶馆服务质量，紧跟时代发展潮流，为听客们提供各类时新的定制服务，造就了吴苑深处书场的辉煌时代。我在阅读唐力行教授主编的《中国苏州评弹社会史料集成》时，每逢看到吴苑深处书场的旧闻，总忍不住要感叹当时书场的专业和时髦，不少做法和经营思维放到当下来看也不显得突兀和窠臼。

早期，评弹书场由茶馆兼营，店小二叫"茶博士"，听客不买书票只付茶钱，从这些细节可以发现"茶"在书场中扮演的重要角色，吴苑深处书场亦不例外。旧时的书场与其说是演出场地，不如说是一个以茶和苏州评弹为主导的文化生活空间，人们在饭后到书场泡上一杯茶，在临街的二楼衬着人来人往的市井之声，无论是街坊邻居老熟人还是天南海北有缘人，都在这一方空间里慢节奏地听书、喝茶、闲聊，这种不刻意追求、没有固定模式、悠然自得的生活方式也算是苏式生活的标配了。下面这则1930年的新闻可以让我们一窥当时吴苑深处书场对一杯好茶的追求。

苏人好啜茗，每当夕阳西下，联翩至元妙观前，相约朋侪，高谈阔论，此天然之会所也。而最高等之茶寮，则曰太监弄之吴苑深处（简称曰"吴苑"）。其先本一破旧之茶肆，曰"老义和"，以书场为业，今改厥观，闻其主人已属于凤凰街陆氏矣。吴中人士，至吴苑品茗者，亦方以类聚。……盖吴苑有数优点：一在城之中心；二则苏州无自来水，而城河水不洁，吴苑之人出重价担水入城，水尚可饮；三则苏州人喜食，吴苑之点心甚佳，有小饼、粽子、斗糕等，价廉而物美也。苏州无公园，而士民之心理好群，宜其以茶肆为乐园矣。①

透过这段文字，我们可以发现与现在剧院食品饮料不能入场的正式观演要求不同，吴苑深处书场的经营者们不仅允许吃喝，甚至对出售的茶叶、用水、茶点的品质有着很高的要求，经营者不是单纯摆出一张菜单告诉听客有什么，而是努力做到价廉物美，用真正的"吃好喝好"牢牢抓住听客们的消费心理，从观念上和心理上与听客达成一致。在这一经营理念下，书场作为文化生活空间已经成为

① 曼妙：《记苏州之吴苑：苏人品茗之风气》，《晶报》1927年5月9日，第2版。

人们日常放松休闲的绝好去处。苏州评弹的演出质量固然重要，但并不是衡量书场水平的唯一标准，只有顾客愿意买单的服务才是好服务，吴苑深处书场的一杯好茶、一碟点心无疑为书场增色不少。

无独有偶，百年间评弹书场一直是城市文化与社会活力的风向标，也是具有影响力与代表性的文化地标之一，在时代发展的大背景下，书场对于新事物的接纳，从侧面反映出社会风尚与审美的变迁。吴苑深处书场又是如何面对新风尚的到来的呢？下面是一则1946年的新闻：

> 上海香雪园在创办的时光，曾以"吴苑风光"相标榜，以茶室与苏州点心相配合，点心的花式非常的多，颇得一般士女的欢迎。"吴苑"，大家都知道是苏州一家旧式的著名茶馆，上、中、下三等人都爱在那里吃茶撩天，他们的点心也是纯粹苏式的。最近却也沾染了上海的洋化，忽然添设了一个西点部，居然卖起了牛奶、咖啡、可可、巧克力来，连同土司每客五百元，其他如火腿、鸡蛋、三明治、美式蛋糕布丁、美式鸡肉各洛吉等，倒也花色繁多，应有尽有，据说吃腻了苏州点心的朋友们，都去尝新，生意很是不错；古老的吴苑，本来好似穿惯长袍马褂的，现在也添了一件西装了。[①]

从这则新闻中我们可以发现，吴苑深处书场早在1946年就突破了所谓中西有别的服务模式，撕下了传统的"苏式"标签，将文化融合贯穿于书场经营始终，既保留评弹书场卖茶的传统，又引入西式菜品丰富听客选择，其菜单内容的丰富程度即使放到今天来看也不会显得过时。以开放包容的姿态开展多元化服务，这一思路与当前人文经济所强调的"以人为本"的理念不谋而合。

与剧场相比，苏州评弹书场以其独特的"接地气"优势深深地根植于人民大众的生活之中，这种优势离不开场方与听客之间的良性互动。吴苑深处书场的经营者们能在日常交流中细致、深入地了解听客的口味和心理需求，及时根据市场流行趋势和听客反馈进行调整，尝试将传统元素与新颖元素相融合，积极创新，扩大产品和服务范围，打造吴苑深处书场品牌特色服务，满足听客不同层面的需求，巩固在全市同类型书场中的领先地位，提升自身的竞争力和强化不可替代性。

值得注意的是，吴苑深处书场在大力创新的情况下，始终保持着传统书场的核心——演唱评弹长篇。在当时的经营者看来，传统与变革并不矛盾，书场的"传统"来自传统的表演内容与表演形式，而非书场提供的配套服务，艺术本身才是吸引听客和维持文化传承的关键因素，因此书场的发展在特色服务上大有可为，既保留古典韵味，又满足舒适需求，只要内核稳固，老听客们便不会感到陌生与

① 任重：《吴苑售西点》，《铁报》1946年10月7日，第2版。

不适应，书场的人流粘性得以维持，而服务的创新也为新鲜血液的加入提供了支撑。

那么作为核心业务，吴苑深处书场又是怎样安排长篇评弹的呢？我觉得在回答这个问题前，首先要明确长篇评弹书场的定位。纵观苏州评弹艺术的发展历史，长篇书场作为苏州评弹的演出载体，见证了苏州评弹艺术的兴盛壮大和曲折沉浮，是以苏州评弹为代表的江南文化孕育的土壤，见证了一代代苏州评弹演员的成长成才，直至成名成家。因此，对于书场而言，成为业界标杆离不开优秀演员的加持，而只有有了长篇书场这一平台才能造就更多优秀演员。这是1938年12月6日逸僧发表在《申报》上的《谈谈说书》一文的摘录：

龙泉为吴县之最老书场，在观东临顿路，当吴苑书场未有之前，该书场固首屈一指也。至今吴苑、龙泉两书场，只有头二等脚色可以上场，此外只有望洋兴叹而已。

这段文字直观地描述了1938年吴苑深处书场的号召力和在业界的地位，强调了吴苑深处书场在当地的历史地位和对演员的挑选标准。其实这并非偶然，到现在评弹界仍有"千里书声出光裕"的说法，诠释着光裕社在苏州评弹界的标杆地位。而相对应的，业界地位的崇高也意味着更高的准入标准，演员将能在吴苑深处书场演出作为业界对自己艺术水平和能力的极大肯定，而优秀的演员可以提升演出品质，进而保证书场的一线水平。

民初，老义和归天官坊陆姓经营，改名吴苑深处，内有方厅，有四面厅，有爱竹居，有话雨楼，有书场，有光裕社茶会等，为苏城首一之茶室书场。许继祥之一举成名，夏荷生红得发紫，尽在吴苑书场，唱会书唱响的。①

上面的文字反映了年轻的评弹演员通过书场会书这一平台展示自身书艺，一举成名，为自己争取到了更多业内人士和听众的关注，提升了知名度。通过翻阅吴苑深处书场的演出记录我们可以发现，在很长一段时间里，吴苑深处书场名家不断。例如，2005年的程振秋、施雅君，2006年的周希明、小刘春山，2007年的秦建国、高博文、徐惠新等名家都曾在吴苑深处书场演出长篇，当时的书场共85座全部售完，另外还要加位，单日最高200客，上座率高达200%，演出之火爆程度可见一斑。

苏州评弹作为流行于江南的曲艺艺术，不仅需要好演员，更需要好听客。老听客们在长期的听书过程中练就了较高的艺术品位，相对的艺术要求也更高，演员会受到观众更高期望的激励，从而主动提高自身的表演水平，更加自觉地进行

① 瑞麟：《吴门书场旧事》，《上海书坛》1950年7月29日，第2版。

自我评估和细节完善。此外，优秀的听客能够及时回应台上演员的互动，共情演员的情感，反馈演员的期望；高水平听众对艺术表演有更深入的了解和见解，能够在过程中激发演员更大的创作热情和动力。

时间的指针来到2024年，吴苑深处书场依然在平江历史文化街区继续书写着属于苏州评弹长篇书场的新篇章，追寻前人的脚步，以包容开放的态度在中张家河畔打开一扇古韵与新意交织的窗子，迎接海内外听众的到来。

这篇文章的最后一次修改是在2024年4月14日，恰逢周日，一个春风和煦的晴天。我从吴苑深处书场经过，场子里人声鼎沸，又是一场客满，听客里有带着孩子的家长，有穿着特色汉服的小姐姐，有慕名而来背着相机的游客，也有始终不变的老听客，越来越多的人来到"吴苑深处"，将来也会有更多的人来到书场，我也会在这里见证更多故事的诞生。

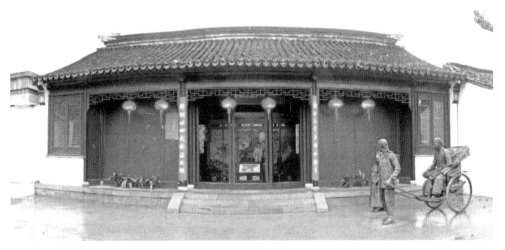

苏州戏曲博物馆（中国苏州评弹博物馆）

"苏州评弹"《声声慢》争论的背后

潘 讯

从2022年开始,吴语版歌曲《声声慢》悄然风行,并凭借网络一路蹿红,成为多个歌单榜的流量先锋。《声声慢》还带火了苏州平江路、山塘街等街区的评弹茶楼,茶楼听曲成为来苏游客必选的打卡项目。在主流媒体上,当演员演唱吴语版《声声慢》时,便直接标以"苏州评弹"。外地游客来苏,也直接点名要听"苏州评弹"《声声慢》,一曲《声声慢》俨然成为"苏州评弹"的代表。

吴语版《声声慢》流行于网络,对其的质疑之声也来自网络。最近便有网络博主公开发声:《声声慢》不是苏州评弹。当然,质疑并非始于这位博主。自《声声慢》问世以来,关于这支吴语歌曲的定位之争始终没有止息。吴语版《声声慢》到底是不是苏州评弹?从严格的称谓意义上说,这个问题本身就不规范。苏州评弹是苏州评话、苏州弹词两个曲种的合称,对于一支歌曲,怎能问它算不算苏州评弹?倒是苏州评弹中有弹词开篇这种体裁与歌曲《声声慢》的格式相近。我们或者可以这样提问:吴语版歌曲《声声慢》能否视同为弹词开篇?

开篇一体是从弹词中衍生而来,一般用在开书前演唱,它与说书本身无关,类似于正戏开场前的"小垫戏",起到热场、聚神的作用。随着弹词音乐的发展和传播方式的更新,开篇逐渐从弹词中脱胎出来成为一种独立的艺术形式。传统开篇是以七言韵文为主,一韵到底,唱腔则是以书调为主体的基本调反复,旋律变化因词而异,演员大多习惯采用即兴唱法。中华人民共和国成立后,随着大量新创作开篇的涌现,出现了新的谱唱开篇,演员根据开篇内容进行谱曲,变即兴为固定,其曲调与过门都有所发展和创新。但是无论开篇怎样流迁嬗变,有两大特征是不变的:一是与弹词基本流派相结合的曲调唱腔;二是演员表演时需要自弹自唱。这两个特征,吴语版《声声慢》显然都不具备。《声声慢》的旋律是对原唱的搬用,与弹词音乐基本无关。配乐则是录音伴奏,演员虽然也怀抱琵琶偶尔弹拨几下,但那只是象征性的道具。所谓苏州评弹《声声慢》,只能算是评弹演员对《声声慢》原作的苏州话翻唱。

那么,为什么无数网友、游客在心目中将一曲《声声慢》认作苏州评弹呢?

除传媒的含糊其词之外，误读倒也是某种文化心理的正解。《声声慢》最早由青年歌手崔开潮作词、演唱，并收录在他2017年发行的专辑《急驶的马车》中，原唱在当年的影响似乎并不大。2022年，上海评弹团演员陆锦花最先用吴语翻唱了这首歌，借助新媒体的广泛传播竟意外走红。苏州平江路"琵琶语"评弹馆的吴亮莹接着翻唱了这首歌，不仅为《声声慢》的广为传播推波助澜，"吴老师"与"声声慢"更成了网络热词，成为网友心目中评弹的固定CP（"coupling"一词的缩写）。为什么吴语翻唱的魅力超过原唱、原作呢？那应该源自原词、原曲与吴语方言的一次美妙遇合。歌词中那青砖瓦漆、马踏新泥、山花蕉叶、屋檐雨滴、月落乌啼、长舟古渡的密集意象，正与大众对江南的想象高度契合。刘洋作曲的音乐旋律，静谧清新，缠绵婉曲，又有一丝怅然若失的愁绪，犹如走进了江南的"雨巷"。评弹演员的古典气质，吴侬软语的浅吟低唱，更让人觉得这支歌曲是为苏州评弹量身定制。吴语版《声声慢》由此满足了大众的期待，一场邂逅造成了一个美丽的误会。

但耐人寻味的是，围绕吴语版《声声慢》的争论，并非出自专业人士对公众误识的拨正，而是发生在评弹专业团体与茶楼评弹从业者之间的相互抵制。在专业团体眼中，吴语版《声声慢》被视为非正统"评弹"的代表。在不在书场演唱《声声慢》，在某种程度上被看作专业与非专业之间的一条界线。这条界限与其说是出自行业操守，倒不如说是来自某种潜在情绪。这一情绪就是评弹专业团体对自身生存状态的集体焦虑。与吴语版《声声慢》火爆出圈、评弹茶楼一票难求形成鲜明对照的，是专业书场的萧条冷落。专业书场拥有好设施、好演员，可是换不来好市场、好口碑，原因何在？是体制束缚，还是经营不善？这是另外一个值得深入讨论的话题。但是，"几家欢乐几家愁"的市场反差，的确是造成评弹界焦虑的一个原因，关于《声声慢》的争论只不过是这种焦虑情绪的一个发泄口罢了。

如果暂且搁下《声声慢》的真伪之辩，公众对吴语版《声声慢》的趋之若鹜，能够给苏州评弹的传承、传播带来哪些启示呢？

从审美心理分析，大众对吴语版《声声慢》的热捧，"上头"的是那缕旋律曲调，陶醉的是那口吴侬软语，这些元素都指向音乐，这与半个多世纪以来苏州弹词的发展趋势是一致的。弹词音乐从来就是时代之声，自20世纪50年代以来，弹词唱腔音乐的一个显著变化是，由叙事向抒情延展，演唱者更重视心灵投入和情感体验，用婉转流丽的旋律塑造音乐形象，引发听众的沉浸与共情。这一演变不仅使音乐、唱腔逐渐成为苏州弹词的审美重心，还推动了苏州评弹在更大范围的传播。评弹开始为吴语区外的大众所熟知，就是源于20世纪60年代初由上海评弹团赵开生谱曲、余红仙演唱的毛泽东诗词《蝶恋花·答李淑一》。这首

弹词开篇以吴侬软语和弦索器乐为基调,再配以雄浑壮丽的交响乐伴奏,融汇了新的唱腔艺术、新的音乐形式、新的演唱技巧,一时间风靡大江南北,几乎成为苏州评弹的代名词。

吴语版《声声慢》固然不是苏州评弹,但是大众对这支吴语歌曲的执念进一步加深了业界对唱腔创新的紧迫感。苏州弹词音乐曾经历过一个十分辉煌的时期,先后产生出了二十多种流派唱腔,为评弹赢得了"中国最美的声音"的佳誉。但是,令人尴尬的是,这些流派大多诞生于20世纪四五十年代,而晚近六十多年竟成为弹词音乐创新的"空白期"。是缺少创新的动力,还是缺乏创新的能力?如果是受创新条件制约,又该如何破解或弥补?《声声慢》的流行似乎有迹可循,可是弹词音乐的创新又路在何方?

作为文化遗产薪火的"守灯人",当代评弹工作者还应该成为优秀传统文化的"摆渡人",既要将传统艺术引向当代观众,又要将时代之思、大众之声注入传统艺术,让积淀深厚的苏州评弹在我们这个时代获得崭新的面貌,深度融入民族新文化的建构肌理——这大概是吴语歌曲《声声慢》的流行带给苏州评弹最深长、最重要的启示。

努力让江南声音更多地"双破圈"
——上海评弹团近年来出访、巡演纪实

高博文[①]

传统地方曲艺的传播和推广往往因为方言问题而受到制约，评弹艺术亦是如此。由于时代的发展，艺术的多样化也使评弹的受众偏于老龄化，如何在地域和年龄上努力"双破圈"既是每一个评弹从业者都必须面对的课题，也是时代赋予我们的艰巨而又光荣的使命。

数百年来，评弹的主要流行区域就是我们所在的苏锡常、杭嘉湖地区，因为这里是吴方言的大本营，而苏州话又是吴方言的代表性语言，所以这个区域的人绝大多数都能听懂用苏州话演唱的评弹。很长一段时期以来，评弹的表演地域也基本就在这一地区。中华人民共和国成立以后，党和政府高度重视传统曲艺，举办了不少跨地域的演出活动，但是因为方言的差异，这类演出也大多是交流和慰问性质的，没有形成真正的跨越和破圈。

近年来，随着互联网的飞速发展，非遗地域文化的传播插上了飞跃的翅膀，无论天南海北都能看到、感受到不同地域的非遗文化。评弹艺术因为其深厚的文化底蕴，特别是其独具的江南风韵，受到了更多、更广泛地域各个年龄层次受众的喜爱。

这几年来，上海评弹团在评弹固有流行区域外的演出已逐渐形成气候，收获了一些经验，得到了广泛的关注，使我们更有信心和底气把评弹这门江南的代表性艺术传播到祖国各地乃至世界。在这个过程中，有一些心得体会同大家交流和分享。

一、充分发挥与彰显江南文化和海派文化特征

评弹是江南文化和海派文化的代表性曲艺，其地域特征极强，近几年的很多影视作品，包括大型综艺晚会，只要是表现江南的，大多会用到评弹元素，既符合情境又深受欢迎。所以在出访和巡演中，我们总会把江南情境表现到极致，通

[①] 作者系上海评弹团团长。

过长衫旗袍、琵琶三弦、吴侬软语、斯文端雅等意象，让大家首先感受到扑面而来的中国风、江南情。2024年春节期间，我们在美国4个城市（纽约、洛杉矶、拉斯韦加斯、旧金山）进行了巡演。特别是在纽约联合国总部的专场演出，简约的呈现、原生态的形式、没有电子扩音的原声深深吸引了包括联合国副秘书长在内的各国官员和记者。在接下来各个城市的演出中，我们能强烈地感觉到，观众把对江南、对上海、对苏州的印象和喜爱融入观演之中，所以观众的地域分布和年龄结构就突破了原有的界限，北京、重庆、福建、广东、陕西的观众看了以后特别痴迷，甚至超过了江南观众的热衷程度。相同的，我们在国内各大城市的巡演也秉承这一理念，努力发挥江南文化和海派文化的地域特色，使之不单单局限于传统曲种，而是作为优秀文化进行输出和传播。

二、整合传统经典集萃、注重中国历史文化的传播和热点题材的运用

评弹是传统曲艺，经典书目灿若繁星，流派和曲牌唱腔缤纷多彩。出访和巡演的节目选择是很重要的步骤，有些我们耳熟能详的经典书目，其实并不适合运用，因为这些人物和情节，当地观众并不熟悉，如果全部选择这类节目，效果就要大打折扣，所以我们在保留部分经典选回和唱段的同时，会把那些历史上较为出名、人们相对熟知的故事和人物作为重点编创书目的素材。如我们的"四大美人"系列，前些年在我国的台湾、香港地区都获得了好评，在日本各地巡演时，尤其是《杨贵妃·马嵬坡》一折，深深打动了日本观众，很多女观众都流下了伤心的眼泪。2024年我们在结束美国半个月的行程回到上海后，仅隔了4天就又启程赴新加坡参加华艺节的演出，"四大美人"系列又获得了相当的成功，新加坡副总理夫妇还自行买票观看了演出。在演出的前一天，艺术节还专程安排艺术赏析讲座，让观众先行了解评弹艺术的特征和表演技巧。

3月初，应香港艺术节邀请，上海评弹团一行又抵港进行了4场演出和2场专题讲座。这次赴港我们取得了非常令人兴奋的成绩，所有的票很早就售罄，演出期间也受到了相关媒体的广泛赞誉。香港虽然不是吴语区，但一直是评弹演出的重镇，因为它拥有众多的江浙沪籍人士。但是近10多年来，评弹在香港的演出状况并不尽如人意，究其原因很简单，老一辈的书迷逐渐凋零，爱好者减少了很多，这也是我们一直担心的问题。如何让他们的第二代、第三代乃至香港本土的年轻人了解评弹、走进评弹，绵延评弹艺术在香港的地位，是我们要研究和努力去做的。记得2019年5月，我们的《高博文说繁花》应邀赴港，连演了8场，竟然取得了连续满座的佳绩，观众中中年人和年轻人居多，效果奇好，还吸引了不少香港地区官员和明星前来观看。我们经过了解得知，这一方面是得益于当下

先进的信息传播技术，使评弹的影响力更大了；另一方面就是《繁花》这部小说的热点效应。就像我们在美国巡演时，观众要求加演《繁花》，气氛热烈，说明热点题材的改编和创演是必要的，能够提升演出的影响力和知名度，这和当年陆澹安先生改编《啼笑因缘》《秋海棠》等是一样的道理。借助《繁花》热点赴港演出成功后，从2023年9月我们赴港演出《相约经典》，到2024年3月参加香港艺术节，实践证明，通过几年的努力，香港评弹观众的世代交替已基本完成，接下来就是要稳固发展这个受众群，让评弹艺术之花在东方之珠不断绽放光彩。

三、注重新时代背景下的视觉传达和整体效果

评弹是"文艺轻骑兵"，以简便、灵动、规模小而闻名。但是随着时代的发展、科技的进步，观众对视觉、听觉效果的要求越来越高。我们的整台演出虽然不像戏剧那样需要声、光、电的配置，服装也只是长衫和旗袍，但是整个舞台呈现的品质和规格还是要讲究的，尤其是出访巡演这类彰显文化内涵和魅力的关键演出。妆容的雅致、服饰的考究、音响的效果、桌椅的规范、桌围椅帔的设计都要讲究，特别要做好、做仔细的是字幕的制作和播放，我们赴美国、赴新加坡、赴我国香港地区都是全中英文字幕，赴日本是全中日文字幕，而且是专人翻译、仔细校对，既要体现准确性也要体现文学性，只有这样的整体呈现才能够真正吸引当代人的注意力。

2024年五一假期期间，我们在天津、北京进行巡演，5场演出取得了圆满成功，央视做了两次新闻报道。这一系列的收获明确表明，评弹艺术这一古老而独具魅力的江南文化，因其博厚的底蕴、悠久的历史、丰富的内涵，在新时代同样具有重要的现实价值，我们只要坚持不懈传承，努力创新发展，不断拓宽思路，立足江南、辐射全国、走向世界，就一定能够开创评弹艺术发展的新篇章。

"跨过板桥到庵门"唱词与唱腔的关系问题

朱光磊[①]

一

听到黄异庵先生评论唱词平仄之重要,如果唱词平仄不协,即使唱功好也唱不好。黄异庵以《玉蜻蜓》里"跨过板桥到庵门"为例,说此唱词七鞒八裂,关键在于在"板"处本应该填一个平声字,却被填成了仄声字。蒋月泉先生仍旧将"板"字唱成平声,而且是高平声,将"桥"字唱成低平声。"板"字由阴上声唱成高平声,变成苏州话"扳扞"的"扳"(发平声)。"桥"字由于和前面"板"字相比,音高落下去了,听觉上成为一个降调,变成苏州话"搅"。

虽然蒋月泉先生的这段唱腔已经成为弹词经典,但黄异庵先生的评论仍旧揭示出了苏州评弹艺术中被大众忽略的腔词关系问题。

二

弹词唱腔旋律的成形,大致基于以下四类情况。

其一,依照唱词的四声八调进行依字行腔。唱腔如果违背了字声的走势,从而无法由声音辨别字义,则谓"倒字"。

其二,依照某种流派的音乐程式进行套唱。苏州弹词有众多流派,每个流派都有自身的特征腔,套用特征腔就可以进行演唱。

其三,根据书中人物性格、情感特征来创腔。有些说书人发现从老师那里继承来的唱腔无法表达书中的需求,或者在说现代书的时候,发现传统书的唱腔程式无法满足新书的内容,就会创造新的声腔。

其四,根据说书人自身的嗓音条件进行调整。有的艺人假嗓好,真嗓差,他

[①] 作者系苏州大学政治与公共管理学院哲学系教授。

的唱腔就多在高音区徘徊。有的艺人没有假嗓,但真嗓醇厚,他的唱腔就多在中低音区游走。

蒋月泉先生是位了不起的苏州弹词艺术家。他的蒋调唱腔继承和发展了周调,形成了自身的流派音乐程式;他的快蒋调在慢蒋调的基础上进行了发展,更为贴切地塑造了现代革命英雄人物形象;他由于倒嗓而没有了假嗓,便在真嗓的唱腔上动足脑筋,创造了刚柔并济、韵味醇厚的蒋调唱腔。可以说,蒋调在后面三点上已经达到了很高的艺术造诣。但黄异庵先生的批评是在第一点的腔词关系上。

三

弹词音乐源自吟诵体音乐,但在后来的发展过程中,弹词唱腔越来越追求声音的美听,其音乐性不断提高,与吟诵体音乐之间的关系就逐渐疏离了。但即使如此,吟诵体音乐的元素仍旧或多或少地保留在弹词音乐之中。

在吟诵体音乐中,近体诗的格律决定字的平仄,字的平仄又决定吟诵旋律的大致走向。比如,平声字拖长,仄声字较短,入声字出口即断。由于近体诗的格律是一定的,故平仄的对与粘也是一定的,由平仄所决定的吟诵旋律也是一定的。格律诗的吟诵旋律无非就是平起(首句前四字是平平仄仄)、仄起(首句前四字是仄仄平平)两种程式。这样的关系,可以简单地表示为:

诗句格律 ──→ 平仄字声 ──→ 旋律声腔

从马如飞的唱词和魏钰卿所留存的唱片来看,早期的弹词音乐保留了吟诵体音乐的大致特征。

但上述线索随着弹词音乐自身的发展逐渐被打破,格律的严谨不再成为弹词写作的核心。弹词的唱词要通俗易懂、雅俗共赏,通顺达意要比严守格律更为重要,故格律与平仄的关系就变得较为松散。很多在近体诗格律上破格犯忌的用法,在弹词唱词中会屡有出现。比如"窈窕风流杜十娘"一句,若按格律诗的要求来看,"二四六"并不分明,"窕"的字位上应该用仄声,而非"窕"这一平声。但在蒋月泉先生的唱腔中,"窕"字用平声并无任何违拗之感。原因在于腔随字转,"窈窕风流"的唱腔旋律仍旧依照"窈窕风流"四个字的四声阴阳来排腔。这样的关系,可以简单地表示为:

诗句格律 ——→ 平仄字声 ——→ 旋律声腔 ①

　　诗句格律已经不是撰写弹词唱词不能逾越的红线。在陈灵犀、朱恶紫、俞中权等人的弹词唱词创作中，已经有很多为了表达通顺流畅而主动破格的用法。而蒋月泉、徐丽仙等弹词艺术家在演唱这些不符合近体诗格律的唱词时，依照唱词本身的平仄字声来发展他们优美的唱腔，抒发人物情感，塑造人物个性，仍旧具有极强的艺术性。

四

　　黄异庵先生对于蒋月泉先生演唱倒字的批评，归因于唱词的撰写不符合诗句的格律规范。比如"跨过板桥到庵门"一句，依照近体诗格律，应该是"仄仄平平仄仄平"，破格的地方在于"板"字位理应用平声而误用了仄声，"庵"字位理应用仄声而误用了平声。

　　在"庵"字上，黄异庵先生没有提出批评，因为"庵"字虽然破格，但蒋月泉先生按照"庵"字的阴平字声来依字行腔，没有倒字的问题。这说明，唱词破格不是倒字的关键，唱腔没有依字行腔才是倒字的关键。

　　在"板"字上，蒋月泉先生的倒字，主要是"仄仄平平"的特征腔与字声矛盾的问题。在"仄仄平平"的唱腔处理上，蒋月泉先生的特征腔大致有两类。一类是上旋式的，如在《梅竹》中唱"淡淡相交"，在《莺莺操琴》中唱"水动风凉"，整体趋势是由高往低走。一类是下旋式的，如在《剑阁闻铃》中唱"龙泪纷纷"，在《离恨天》中唱"行影相随"，整体趋势是由低往高走。无论是上旋唱法还是下旋唱法，在"仄仄平平"上都可以胜任，但在"仄仄仄平"上就遇到了麻烦。

　　蒋月泉先生在演唱"跨过板桥"时用的是下旋唱法。下旋唱法是由低向高，唱到"过"字时，音已经极低。故依照一般"仄仄平平"的特征腔唱法，"板"字需要走高平音。但是，"板"是阴上声字，旋律线应该由高往低。特征腔的高平音与由高往低的字声腔格产生矛盾，故而产生了倒字。

　　解决这一问题有两种路径。其一，改腔不改字。改"仄仄平平"的下旋特征腔为"仄仄仄平"的下旋特征腔。在"过"字的低音结束后，回到"板"字的高音，继而再降至"板"字的低音。这样就可以把"板"字由高往低的

① 实线箭头表示强作用，虚线箭头表示弱作用。需要指出的是，此弱作用只是与吟诵体音乐相比较而获得的概念。弹词唱词仍旧讲究二五、四三，上呼句末字用仄声，下呼句末字押平声韵。这些坚持仍可以视作弹词唱词对格律诗规范的继承。

声调唱准。这个路径，完全是字随腔转，与格律无关。其二，改字不改腔。既然腔是个高平音，那就保持高平音不变，将阴上声的"板"字改为阴平声的"溪"字，"跨过溪桥到庵门"与"跨过板桥到庵门"意思相差无几，用蒋月泉先生原来的唱腔去套，字不倒了，腔也顺了。

　　上述两种路径，要么是在旋律声腔上去凑平仄字声的腔随字转，要么是在平仄字声上去凑旋律声腔的倚腔改字。无论是腔随字转还是倚腔改字，都是平仄字声与旋律声腔之间的关系，与诗句格律并无直接的联系。

上海评弹票房生态图鉴

陈 涛[①]

票房是戏曲曲艺爱好者业余组织的通称,有固定地点、固定人群。票房不仅是戏曲曲艺爱好者的活动场所,也是研究本剧种艺术培养戏曲演员爱好者的民间组织。票房的出现对艺术传播技术水平的提高、艺术人才和观众的培养及艺术自身的发展均起到了巨大的推动作用。

在上海的苏州评弹圈子,票房的盛衰走势也见证了苏州评弹的发展变迁。

上海评弹票房中"层次"最高的,要数上海政协评弹国际票房。1992年"汪辜会谈"后,上海政协京剧票房成立,在上海政界高层中广受欢迎。3年后,受此启发,当时的上海市政协秘书长蒋澄澜先生与评弹作家窦福龙老师推动创办了上海政协的评弹同好组织——上海政协评弹国际票房,旨在以评弹为纽带,联谊海内外各界人士,丰富政协生活,弘扬评弹艺术。上海政协评弹国际票房将活动地点设在上海市政协礼堂,逢年过节总会邀请顶尖的专业演员演出,前来观演的也都是沪上政商界、文化界的精英名流。

而更为广大票友与爱好者喜闻乐见的是纯粹民间的各种票房。据王勇老师回忆,老"评弹之友"社这家票房最早在嵩山路大华书场的地下室活动,每周演出,非常火爆。书场经理徐美琴也喜欢评弹,于是就利用楼下的音乐茶室在周日早晨开展活动,参与者都是上海票界翘楚,很多都有专业背景。20世纪80年代末,王勇和高博文等彼时的青年演员经常受邀去大华书场演唱开篇。

笔者生也晚矣,已经错过了上海票界最好的时光,但在20世纪末到21世纪初的10多年里还是见证了以陆建新为首的黄浦评弹之友社、以杨良材为首的雅韵集、以尹耀庭昆仲为首的乡味园、以王忠元为首的上海工人文化宫茉莉花评弹团等各大票房并驾齐驱的盛况。

① 作者系上海青年评弹票友。

据王勇老师回忆，在20世纪八九十年代的周末单休制度下，很多票友周日竟然可以从早到晚一直在票房中度过——早晨在大华票房，票友与演员轮流弹唱，中午聚餐谈艺，下午到鲁艺票房参加活动，玩到晚上继续吃饭、聊书，可以说是全身心地投入。

而笔者也清楚地记得，那时尚在读大学的自己中午票房活动结束，会和两三个好友选择不乘车回家，就在大太阳下边走边谈，可以从鲁迅公园一直步行到南京东路。夜里九点钟之后，我们还能站在车站上继续聊两三个小时，一直到深更半夜，末班车开来才悻悻转去。那时生活节奏慢、压力小，艺术氛围非常好，年轻人能够有大把大把的时间花在评弹上，好像用不完一样。

回顾当年，评弹票房有几大功能：探讨评弹艺术、组织业余演出、联谊评弹同好，最关键的还是对青年爱好者的传播教学。票房极为肥沃的艺术土壤，培育了一批批痴迷评弹的票友。在票房里，氛围相对宽松，各类长者前辈看到青年热爱评弹都是高兴得不得了，年轻人要学什么都愿意教。

我与授业恩师陆俊卿老师的相识是在蒋锡麟老师办的评弹艺训班里。陆老师的艺术观讲究博采众长，注重拓宽艺术眼界和阅历，并没有门户之见，一直鼓励笔者广泛吸收各家之长，再化为己有。那时票房中有本事的票友很多，像王明亮、吴荫义、秦文卿、尹耀庭等几位老师琵琶都弹得极好，还有不少已经退休的评弹老演员退而不休，也经常会去票房"白相"。笔者沐浴在各大票房群星闪耀、开放融洽的艺术气氛中，得以常常向前辈讨教，仿佛"老鼠跌在米缸里"。

现任上海评弹团副团长姜啸博的母亲王桃莺老师当年也常去票房，笔者曾经向她讨教过朱调琵琶如何弹出赵稼秋特色的音质来，王老师一点也不保守，叮嘱说到她弹奏时站到侧面一看便知。民间有所谓"江湖一点诀"，可是这些心胸开阔的老师们都没有"莫对旁人说"。自此，笔者的琵琶技能包里便又多了一项。可以说，笔者作为票友的成长史——从认识评弹，到喜欢评弹，再到钻研评弹——离不开当年票房的环境。

在票房兴旺的那些年里，专业演员请票友上台伴奏、与票友互动交流是极为常见之事。2005年，茉莉花评弹团团长王忠元老师牵头，在中国大戏院组织了一场演出，名为"鱼水情"——隐含着票界与业界的鱼水情深，演出轰动一时。而笔者有幸在这场"鱼水情"演出中为盛小云老师伴奏长篇《双珠凤》的选段《火烧堂楼》。那时的笔者才二十多岁，学会琵琶不过四五年功夫，《火烧堂楼》又是快丽调唱段，活板活唱，伴奏极吃功夫。盛小云老师是在高博文老师的建议下选择了给年轻票友锻炼的机会。到了台上，盛老师很客气地说，上海票界的水平之

高让她大为震惊,还放了一个噱头:"今天这位小朋友为我伴奏,你们不要听我的唱,要听他的弹。"一曲唱完,全场掌声雷动。在观众的强烈要求下,盛老师再加唱了中篇《大脚皇后》第三回的一段琴调篇子,懂行的老听客们甚至能在一句三弦琵琶配合默契的过门之后爆发出雷鸣般的喝彩。近二十年过去了,当年的盛况至今仍为人所津津乐道。

评弹票房的兴盛同专业市场的繁荣相辅相成,互为因果。业余票友和专业演员之间也应当是良性互动的关系。遥想当年,一代又一代的青年评弹演员,如徐惠新、高博文、姜啸博、王勇、徐一峰等,正是在票房的影响下成长起来,从业余走向专业,最终登上了评弹艺术的大雅之堂,可见票房对于培养评弹的接班人——包括票友、听众、演员——有着全方位的作用。

然而在经济发展的大潮下,票房的活动场地逐渐变得紧张起来,有些票房换了地点,有些干脆关张歇业,原来老听客们每周相聚的固定场所突然一搬再搬,东西无定。慢慢地,多年聚集的人气也就散了,评弹票房整体开始走下坡路了。这当中,笔者最熟悉的黄浦评弹之友社也不能幸免。南京东路步行街的地段越来越紧俏,原来的场地要装修翻新,票房就不得不挪地方,最后龟缩到街道的文化中心里。

票房原来的场地设有正式的舞台与后场,观众坐在台下观演,距离天然形成了仪式感与尊重感。而诸多票房后来的新场地往往不具备戏台的条件,台上与台下失去了界限,票房变得嘈杂,大家只是坐在一起平面化地聊天,活动变得偏重聚会功能。尽管票房还在生存,但探讨艺术的深度变浅了,艺术属性也大大淡化。在笔者看来,上海票房的由盛而衰,恰恰始于黄浦评弹之友社的搬迁。

随着艺术氛围的削弱,票友的参与心态也在悄悄发生着蜕变。本来大部分票友对艺术有着很强的敬畏之心,他们普遍认为,在台下一道合乐器、互相配合尝试,才是最重要的过程。事实上,这也是票房存在的最大意义。与之相比,上台演出只是台下艺术探讨的自然结果,是次要的、派生的。然而,后期一些票友本末倒置,轻"表演"、重"表现",不求艺术水准,只求登台亮相。当舞台演出止步于满足个人的表现欲望时,就渐渐背离了票房建立的初衷,也进一步恶化了艺术交流的环境。

另一个不得不正视的问题是,缺少新生力量使当代评弹票房发展成为无本之木、无根之萍。许多有水平的老先生年纪大了,身体状况变差,出来活动的越来越少;年轻的一批则有的忙于事业,有的结婚生子,大多不得不为稻粱谋。2010年之后,因为工作压力增大,家庭生活忙碌,笔者也逐渐淡出了票房。票房萎缩,

票友与演员的交流也日益稀疏，再不复当年鱼水相伴的盛况。

评弹票界并不是没有中兴的尝试。2016年前后，美籍华人杨良材先生主持的家庭式票房兴旺起来。杨先生打通自己家里两套房子的客厅，用半桌和书椅组建了一片小型书场，力图恢复旧日台上台下的票房荣光。之后见许多人玩得开心，杨先生又在宜昌路一家菜场的楼上重开小而雅致的雅韵集票房。近年来，资深票友柯勇在雅庐书场主办白领评弹沙龙，也为年轻票友和爱好者提供了一个很好的交流场所。

一家票房必须有一根主心骨。事实上，办票房是很吃力的，预备乐器、联络场方、安排节目，这些都不是随随便便的事。稍有不慎，参加者中就可能有人暗生嫌隙，弄得不开心。2019年夏天，杨先生回美国省亲，年底疫情暴发，杨先生无法回国，票房缺了主心骨，组织了一两回也就不办了。

新冠疫情发生前，上海滩仅剩七宝、彭浦、武定、五里桥、海宁路、武宁小城等五六个票房还在苟延残喘，有些位置偏远，有些人气寥落。而新冠疫情暴发后，所有的票房统统关张为安。疫情防控形势缓和的时候，个别生命力顽强的票房曾试着重新开过，但随着封控措施的反反复复，票房也开开关关。

疫情过后，过去三年对票房重整旗鼓基本持悲观态度的票友们，逐渐嗅到了票房重新开张的可喜气息。据不完全统计，七宝、武定、江阴路、外滩、五里桥等地的票房已经陆陆续续恢复了活动。对那些技痒已久的票友们来说，这绝对是喜出望外的福音。

开心之余，也有些担忧——那些忠实的"铁杆"票友们年岁又增，他们的身体状况能否允许他们再度相聚票房？原本各大票房的掌门人是否还保有当年的那份热情？原有场地的生存空间是否会进一步被压缩？凡此种种，都是后疫情时代票房必须面对的问题。不过无论如何，票房重开对所有评弹爱好者、票友乃至专业工作者都是一个值得欢欣鼓舞的好消息。因为，这至少证明评弹那份让人如痴如醉的艺术魅力并未失色，依旧令人难以割舍。

数十年间，评弹艺术的生态系统经历了一场漫长的整体性退行，票房身在其中，难以幸免。一部沪上评弹票房的兴衰录，字里行间正是与评弹相伴走过的二十多年。青春相许，难说再见。在新的时代背景下，上海评弹票房的故事似乎远未到终局。

展望票房未来的发展方向，我认为，网络化、碎片化、多元化已成为最重要的趋势。如今生活节奏加快，让年轻人像从前那样每周末花几个小时泡在一起交流评弹，已经变得越来越不现实。所以，网络应当成为评弹票房的土壤，在此基

思考平台

础上寻隙开展线下活动。正如一些青年艺术社群所做的那样，用多元的讨论填充起碎片化的时间，然后碰撞出新的火花。据笔者观察，网络的影响力是线下票房活动所不能比的。"还是评弹哆""王老师说评弹"等许多新栏目在各大平台的推广是一个非常值得探索的方向。如果能让更多的年轻人对评弹产生兴趣，或许在网络上可以开辟出一片属于评弹艺术的新天地。

一代人有一代人的光荣与梦想。二十多年前，笔者被前辈引领着进入票房，踏入评弹世界，在最好的青春年华燃起对评弹的热忱；二十多年后，又有新一代的青年憧憬当年旧梦，仍然愿意为评弹文化的传承尽一份力。评弹票房的未来，连同这门传统艺术的民间希望，都在这一代年轻人的手中。

弦索春秋

一位追求性别平等的评弹女艺人：汪梅韵

丁 玫

2022年12月28日，苏州弹词传奇女艺人汪梅韵以101岁的高龄悄然离开了人世。说她传奇，是因为她作为普余社第一代女艺人，参与了那场跌宕起伏的性别平权运动，是女性在说书行业内追求男女平等的先驱；说她悄然，是因为她虽然早年是书坛明星，中年是江苏省曲艺团（以下简称"省团"）中坚，如今却鲜少被提及，只留下极少数录音录像，吾辈后人只好管中窥豹，得见其艺。

汪梅韵，本名巧玲，1922年10月生于苏州。虚龄12岁时，随父汪佳月（后改艺名"汪佳雨"）习弹词。翌年以"汪美云"之艺名登台，与父拼档说《描金凤》《双金锭》。数月后，父女档献艺苏州，汪美云颇受赞誉。1935年2月，苏州禁止男女合档，汪美云以垂髫之年改放单档，竟致咯血。同年3月，普余社成立，汪美云入社成为该社首批艺人。是年10月，汪美云进上海，改名"汪梅韵"，大受追捧。1936年，拜师章天民习画梅。1942年，退隐书坛，入校补习，同年结婚。

1952年，汪梅韵复出，与胡寅秋拼档说唱《林冲》。1953年，与胡寅秋、林娟芳拼三个档说唱《林冲》《玉连环》等新书。1954年，加入苏州市评弹实验工作团，与曹啸君拼档。1958年起，与高雪芳长期拼档，说唱《秦香莲》《梅花梦》等新书。1959年奉调南京。1960年江苏省曲艺团成立，汪梅韵为省团元老之一。1978年恢复长篇演唱后，与高雪芳拼档说唱《秦香莲》。20世纪80年代初，曾与杨乃珍拼档说唱《金钗记》《白蛇》。

书艺精到的弹词女响档

汪梅韵留下的资料非常少，只有两回《描金凤》录像、一回短篇评弹《八个鸡蛋一斤》的完整录音，以及一段《罗汉钱·回忆》的唱篇。仅仅通过这些零星资料，我就喜欢上了她的艺术。

她的两回《描金凤》录像摄制于1985年老艺人会书现场。当时，她已经30多年没说过这部书了，但依旧"开口见喉咙"。

《描金凤》这部"五毒书"的说表，虽有钱玉卿、杨斌奎这类以静细见长者，但总体还是以刚劲一路为主，特别注重精气神，代表人物就是"描王"夏荷生。汪梅韵的说表也属这一路，丹田劲十足，巾帼不让须眉，体现了她非常扎实的基本功。她的咬字，字字铿锵，又不乏灵动，"煞克"但不"煞根"，很能抓住我的注意力。

汪梅韵的说表语言简练，节奏明快。说书，尤其是说选回，上手先要简洁清晰地概括相关前情，让新听客听正书时不至于费解，但也要避免过于啰唆，使老听客不耐烦。在《赠凤》一回的开头，汪梅韵从徐蕙兰的身世讲到他为何投井，如何被救，如何进入钱家，如何与钱玉翠相识、攀谈、吃饭，表完以上这些复杂的前情，汪梅韵只花了两分钟。在这两分钟内，哪怕是第一次听《描金凤》的听客，也能理解徐蕙兰为什么会对钱家父女产生感情，从而为之后他与钱玉翠迅速订婚作了关键性的铺垫。汪梅韵说书一句连一句，一句接一句，快而不乱，非常抓人。书路之清爽，语言之精炼，让人无法想象她当时已经三十多年没说《描金凤》了。

在起角色方面，汪梅韵的表现也可圈可点。一般女双档擅长生旦书，但是汪梅韵嗓音低沉，气派也很大，特别擅长起老生、老外的角色，比如《暖锅为媒》里的钱笃笤。

很多说书人说《描金凤》的苏州书，仅仅满足于拼命渲染钱笃笤玩世不恭的一面，以此大放噱头，博得观众的注意。钱笃笤固然江湖气重，油嘴滑舌，喜欢蹭吃蹭喝、坑蒙拐骗，然而，他的特殊性在于身上有一种举重若轻的从容，格局远超一般"老油条"。钱笃笤能几次"置之死地而后生"，最后做到护国军师，这不是寻常老江湖靠运气就做得到的。

而汪梅韵起的钱笃笤就兼具油滑与气度。大财主汪宣意外抬举他，他没有受宠若惊；两个下人势利眼待他，他一笑了之，一点都没有寒酸相，没有斤斤计较。在《赠凤》中，他跟女儿的互动亲昵却不见油滑，体现出这个角色的本质是很正派的。

从这两段录像中还可以看出，汪梅韵不仅会说书，而且风韵好。女说书的台风一般有两种弊病：一是过于娇嗲妩媚，显得小家子气；二是惯于江湖行走，导致粗放有余。汪梅韵的台风，松弛却不随便，大气而不失细腻，气质可谓一流。这可能与她经常与文人交往，不断向他们学习文化知识和丹青艺术有关。她的拥趸之中也独多文人，他们结成"梅社"，写文捧她，为她创作了大量开篇，还将这些文字结集成册，题名为"香雪留痕集"。

当然，汪梅韵的艺术水平并不是顶级的。比起杨斌奎、姚荫梅的《描金凤》，

她的说表相对粗糙。此外，我认为她起的徐蕙兰，有点过于穷酸相，不像名门公子出身。不过，若说汪梅韵书艺精到，应是中肯之言。

1955年，苏州团上演中篇评弹《郑成功》，其中有一回《别母》，说的是郑成功的母亲田川氏明辨是非，怒斥丈夫，最终舍生取义的故事。杨震新、曹啸君分别起郑成功和郑芝龙，而主角田川氏由汪梅韵担纲。汪梅韵能顶住这两位超级响档的压力，与他们一起把这回书说得节奏紧凑，感人至深，获得了当时官媒的点名表扬，说明汪梅韵的唱演是很见功力的。

坚毅自强的平权先行者

除了喜欢她的书艺，我还非常佩服汪梅韵坚毅自强的个性。

抗战胜利前，男女档弹词在吴地生意颇盛，却遭到名家响档辈出的光裕社的排挤。1935年年初，在光裕社的一番活动之下，苏州明令禁止男女合档，意图迫使男女合档的女下手失去依靠，退出书坛。汪梅韵这位不满13周岁的小姑娘，一年前刚刚开始给父亲当下手时，现吃现吐还觉得"用脑过度，时觉头痛，颇以为苦"，此刻却毅然独放单档，一方面拼命用功，练习上手的书，另一方面每日说五档书，还要兼做堂会。这样的工作强度，连体格健壮的成年人都吃不消，更何况当时汪梅韵还只是一个孩子，几日下来，终致咯血。此后，她一直体弱多病。每念及此，我总是既敬佩又心疼。

在评弹界，女性从业者很难在这个男性主导的行业中突围，因为既得利益者往往不愿意分享资源，"引狼入室"，给自己带来更多竞争对手。光裕社这样的既得利益集团拥有资源优势，自然更容易获得成功，继而批评那些处于资源劣势的女艺人水平不济，加剧"女艺人是妖档"的刻板印象，心安理得地继续歧视她们，丝毫没有意识到这个竞争环境是多么不公，而这种系统性的不公平，岂止于彼时彼刻的苏州说书行业呢？

面对如此劣势，汪梅韵作为女性，为了生存，必须加倍刻苦，再加上过人的天赋，她终于立足于这个本就残酷的行业之中。正因为当时有一批像汪梅韵这样"争气"的女说书，比如徐雪月、朱雪琴、王再香、林娟芳、徐琴芳等，才慢慢扭转了时人的观念，证明"女人善于说书"不是个案；也正因为这群女性艺人先驱坚守在三尺书台之上，才慢慢改变了当时女说书吃青春饭的行业惯例，催生了黄静芬、徐丽仙、侯莉君、蒋云仙等一批顶级女性艺术家，这群女性艺术家活到老，说到老，依然备受尊敬与推崇。

汪梅韵这一代老艺人披荆斩棘，不让须眉，独当一面，以前所未有的艺术影

响力，迫使评弹界开始走向男女平等。不幸的是，这一趋势并没有一直持续下去，评弹界系统性的性别歧视仍旧非常严重。

不知从何时起，评弹界大多默认按照下手的标准来选拔、培养女学员，片面注重弹唱、忽视说表，演员只要会起一点角色就能够过关。上海评弹团74届学员里，擅长说表的沈玲莉曾在刘天韵、姚荫梅、杨仁麟诞辰100周年纪念演出中提到过，自己差点被团里要求转业。上海评弹团建团至今超过70年，除了进团时已经成名的徐雪月外，没有培养出任何一个成熟的女单档。当年上海的区级团倒是出了不少码头上历练出来的女单档名家，除了上文提到的黄静芬、蒋云仙、王再香，还有林娟芳的女儿林娴、秦文莲、程艳秋等，可惜这些区级团如今已经消失在历史中了。无独有偶，江苏各团中也可以看到类似的趋势。

值得一提的是，普余社当年为女说书人争取权益，其动机也并非推动评弹界的男女平权，而是希望通过男女合档，以女下手吸引男性听众，从而获得经济利益。但是，这些经济利益的实际获得者往往是男上手。比如，普余社活动能力最强的钱锦章就严禁女学生学习三弦，以免她们做上手、放单档，脱离自己的控制。因此，以下手标准培养女学员，正是系统性性别歧视的体现。

反观现在评弹学校毕业的男生，无论多擅长弹琵琶，或者多缺乏上手素质，进团后一律分配为上手。业内人士的解释是，男双档在码头上没有生意。听客的品位的确需要引导，但如果音色宽厚、锋芒外露、气质沉稳的女生有机会被培养成上手，适合担任下手的男生也就有机会走上更适合自己的艺术道路，而不必担心码头生意。

朱雪琴、郭彬卿这种女上手、男下手的搭档，被金声伯誉为"反封建"。我印象中最近一对有影响力的女上手、男下手组合，是无锡评弹团的徐素琴、孙扶庶双档。徐素琴已作古，孙扶庶也将近80岁了。我衷心地希望评弹界"反封建"的潮流不要终止于80岁老人。

在2024年的三八国际妇女节之际，我深深思念着弹词名家汪梅韵女士，不仅因为她是我非常喜欢的说书人，还因为对我而言，她代表了一个已经逝去的精彩时代。在那个并不十分遥远的时代，评弹是充满竞争的，正因为竞争，评弹界名家辈出，人才济济，充满了创造力与生命力。如果评弹艺术能重新构建起鼓励竞争的市场机制，如果女性从业者都能像汪梅韵这样自强不息，如果评弹界能正视并纠正对于女性的系统性歧视，这将是对汪梅韵和那个逝去的时代最好的纪念。

参考文献

[1] 普余社早期著名女弹词家汪梅韵逝世[J].评弹苑地，2023（264）.

[2] 月子.评中篇评弹《郑成功》[N].《新民报》晚刊，1955-3-19（3）.

[3] 陶春敏.飞珠泻玉韵连风：朱雪琴传[M].上海：上海人民出版社，2020.

[4] 汪梅韵.十七年之回顾（一）[N].力报，1938-9-2.

[5] 汪梅韵.十七年之回顾（二）[N].力报，1938-9-3.

[6] 汪梅韵.香雪留痕集[M].民国三十年（1941）印行.

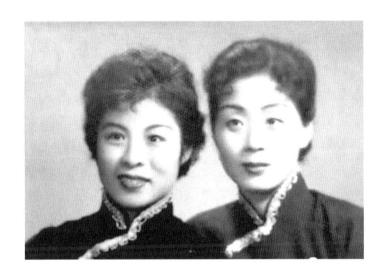

人如白雪艺流芳

——怀念评弹名家高雪芳先生

戴棠安

2023年1月4日，江苏省曲艺团的元老之一——评弹名家高雪芳逝世，享年96岁。余生也晚，无缘现场欣赏高雪芳先生的表演，但从她留下的长篇、选回与开篇音像中，多少可管窥一二，体悟其艺术水平之高。同时，从20世纪四五十年代的报刊资料与2018年苏州电视书场对高先生的访谈中，又可发现其为人真诚可爱，有着传奇的人生经历与耿直豪爽的个性。这样一位艺术高超、为人真诚、对评弹界贡献巨大的艺术家，不该被人们遗忘。

高雪芳先生出生于1927年，本姓朱。1937年，随着抗战的全面爆发，其父亲早逝，家计艰难。后经潘伯英的夫人介绍，她拜徐雪行为师，进入了赫赫有名的"徐家班"，并改名"徐雪芳"。拜师不久，她即开始在书场演唱开篇。

1941年，芳龄15岁的雪芳小先生迎来了一个难得的机遇——在电影《无花果》中饰演童年时期的女主角陆玉英。《无花果》的编剧是著名作家范烟桥，他钟爱评弹艺术，创作了这部讲述"女说书"陆玉英人生故事的电影，著名歌星、影星白虹饰演主角陆玉英，用国语演唱了《埋玉》《记得词》《木兰词》这三段弹词开篇，饰演童年陆玉英的徐雪芳则弹唱了一段《斩经堂》。

电影上映后大受欢迎，场场爆满，对弹词艺术起到了相当大的推广作用，年轻的雪芳小先生也受到了媒体的赞赏。有记者称其"圆圆的面庞，小小的酒窝，宛如片中主角白虹的雏形"，评价其演唱开篇时"态度老练，清响绝伦"。还有人作诗赞之："天赋珠喉谏味甘，行云响遏兴犹酣。当年新片《无花果》，银幕曾邀一度参。"

凭借这部电影，小小年纪的徐雪芳有了一定知名度，更让无数想拍电影而不得的弹词名家艳羡。同时，《无花果》是第一部以弹词艺人为故事主角的电影，深受当时弹词界的重视。周云瑞、冯筱庆、钟月樵等名家均参与其中，为白虹伴奏并指导其演唱。因此，雪芳小先生的参演不仅提升了自己的知名度，也为进一步提升弹词艺术的社会影响力做出了贡献。可惜的是，这部电影没有拷贝留存，

只能从剧照中一睹雪芳先生当年的银幕风采了。

20世纪40年代后期，雪芳先生与师妹徐雪兰长期拼档，担任下手，知名度进一步提高，两人还在中华人民共和国成立后共同编排了巴金的《家》等新书。20世纪50年代初，她改姓为高，加入苏州市评弹团（以下简称"苏州团"），是苏州团最早的一批艺人之一，先后与庞学庭、汪梅韵等拼档，说《四进士》《秦香莲》等书。1959年，她被调往南京，成为江苏省曲艺团的元老之一，直至退休。20世纪80年代，她与曹啸君拼档说《白蛇传》《秦香莲》等书，留下了长篇录音资料。

从20世纪40年代后期开始，高雪芳最为听众所称道的就是她出类拔萃的"俞调"弹唱。俞调是苏州弹词最为古老的流派唱腔之一，在民国时期经朱介生进一步改革，高雪芳弹唱的俞调以朱介生的"新俞调"为基础，其中的长腔尤富个人特色。1949年，刘子万撰文赞美道："雪芳的嗓子比众嘹亮，高唱入云；她的琵琶指法圆熟，快慢有序；她的运腔不失规模，遵守'俞'法；至于她的字音，清楚分明，悦耳动听。"

1962年，月子又在《新民晚报》发文称赞，高雪芳的俞调流利自如，不用全力，"绚烂归于平淡"，且极为符合唱篇情境。侯莉君先生在20世纪80年代的讲课录像中说，她于20世纪50年代休产假时，天天去书场听庞学庭、徐雪兰、高雪芳三人档的书，主要听的就是高雪芳出色的俞调，将其吸收进自己的唱腔。侯调中独特的长腔，想来应有高雪芳"俞调"的启发，后来杨乃珍先生的俞调更是明显受到了高先生的影响。

由此可见，高雪芳的俞调无论是在评弹业内还是在听客之中，都有着极大的影响力。可惜的是，高先生1966年以前的资料极少，而20世纪80年代之后她的嗓音已非最佳状态，好在尚留下了这段《晴雯补裘》，呖呖莺声，悲切动人，既符合人物情境，又动听至极。

在俞调之外，高雪芳的曲牌弹唱也得到了业内的认可与听众的盛赞。1947年11月，横云阁主撰文赞美高雪芳的离魂调"如一缕游丝，凄凉欲绝"。

调入江苏省曲艺团后，高雪芳弹唱曲牌的本领得到进一步发挥，成为著名的【大九连环】套曲《苏州好风光》的首唱。据中国艺术研究院音乐研究所所藏《中国音乐音响目录》所示，该音乐研究所于1963年录制了高雪芳演唱的【小九连环】《四季小唱》和【大九连环】《苏州十二月花名》，可惜至今尚未被公布于世。在同年举办的苏州弹词音乐会上，高先生弹唱了【小九连环】【大九连环】【尖尖花】【银绞丝】【离魂调】5种曲牌。

同一时期，高先生在与侯莉君先生合作的《梁祝·十八相送》中弹唱了一

段"山歌调",以塑造四九、银心两个小角色。在20世纪80年代的长篇《秦香莲》录音中,亦可以听到高先生弹唱的【柳青娘】【春调】【海沧调】等多个曲牌。

尤其值得注意的是,高雪芳所弹唱的曲牌经常融入其他剧种的元素。例如,其弹唱的【春调】曲牌显见师法自锡剧大师沈佩华的唱腔,而她弹唱【柳青娘】曲牌时,惯于在落腔的倒数第二个字额外加入几个小腔,是受到了沪剧《柳青娘》的影响。如高先生在访谈中说,其与师妹徐雪兰在20世纪40年代为了与评话大师杨莲青先生敌档,每日弹唱"筱丹桂"连续开篇,再加唱几段越剧,竟能天天客满。同时,她也会唱锡剧和沪剧。显然,高雪芳先生十分热爱各兄弟剧种,并能从中吸收养分,融进评弹唱腔之中。

此外,高先生在长篇中还常常弹唱薛调与杨调,甚至还会在有意无意间加入曹啸君先生的特色唱腔,均十分精彩。她为曹先生之独特唱腔所托的琵琶,也十分熨帖。

在弹唱俱佳的同时,高雪芳先生的说表也十分出色,尤其善于起各种脚色。许多评弹艺人在起脚色时常常受限于自身性格与习惯的艺术风格,高先生却能在各种脚色之间变换自如。访谈中还提到,她年轻时并未与曹啸君先生合作过长篇《白蛇传》,到20世纪80年代才第一次说这部书,当时每天"现吃现吐",还现场录音,留下了20回的资料。

然而细细听来,只觉得她所起的各种脚色,无论是白素贞、小青与许仙三位主角,还是公差,县府丫鬟,王永昌店里的温、谷、邱、周四先生等小人物,俱是栩栩如生,全然听不出"现吃现吐"的生疏。高先生说了几十年的《秦香莲》自然更是娴熟,如《杀庙》一回说到韩琪查房时,各种脚色灵活变换,扣人心弦。同时,她塑造的秦香莲柔中带刚,颇有主见,格外让人喜爱。

在高雪芳与汪梅韵两位合作的两回《描金凤》——《暖锅为媒》与《赠凤》中,我虽然也十分喜爱汪先生的艺术,但总觉得她起的徐蕙兰穷酸气过重了些,少了几分宰相孙子、御史公子的气度,不如其起钱笃笤时得心应手、活灵活现。与之相较,高雪芳塑造的小家碧玉钱玉翠与当铺老板汪宣,均十分切合人物身份,挑不出任何毛病。

高雪芳先生深深吸引我的,不仅是她高超的艺术,还有其活泼可爱、豪爽耿直的为人。她在20世纪四五十年代即有文章发表于报纸,记述自身的从艺经历与感想。1943年9月,她在报纸上发文《登台的第一天》,记述自己的从艺经历,称自己去苏州吴家唱堂会,"其时吴家主人有病在身,我的喉咙唱得太高了,病人神经衰弱,吃了一惊。隔了几天,有人与我开玩笑,竟在报上登我一篇文字,题目

是《徐雪芳吓杀吴某某》,可不是笑话吗?"高雪芳对小报记者的夸张之辞予以了驳斥。

1950年,高雪芳应《书坛专刊》之邀,开了《自拉自唱》专栏,发表了多篇随笔,与师妹徐雪兰的专栏《自说自话》相映成趣。有读者撰文建议其改专栏名为《自弹自唱》,以符合其弹词艺人身份。她睿智地反驳称,自己的"拉"字是"一句海派里化出来的",即一种比喻,不是"拉胡琴"的"拉",如果改作"自弹自唱",读者一看标题就知道她是弹词艺人,就少了些趣味。她希望文人朋友能"把我撇开艺人的地位,当我同文之一"。最后,她又幽默地说:"请不要误会我是闹肚子的'拉'。"文章写得风趣至极,读者不仅被引得开心地大笑,还可从中觉察出一位女艺人的自尊意识。

高雪芳先生在2018年接受苏州电视台采访时,虽已92岁高龄,但是可爱耿直的脾气丝毫不减。她对自己的艺术充满自信,称自己在20世纪50年代是苏州评弹团的顶梁柱,自己的俞调很好、很活,是"苏州的朱慧珍"。这份自信与直爽实在让人喜爱。尤其有趣的是,她兴致勃勃地回忆了20世纪40年代的一桩趣事。当时她与师妹徐雪兰正当红,二人包了一辆三轮车,等红绿灯时,她们的车撞了前面的三轮一下,吵了起来。她们的车夫已经道歉,前面的车夫却不依不饶,看到她们衣着华丽,就骂她们是堂子里的婊子。她于是让车夫追了前面的车四条马路,将对方逼进弄堂,然后下车上前质问。当她发现前面的车夫躲起来后,就撬掉他的车牌逼他出来,接着"噌噌"两下,给了车夫两记耳光,让他嘴巴干净点。经过大家讲和,直到车夫道歉,高雪芳才作罢。

这桩趣事生动地反映出高先生自尊自爱的精神,体现出那个时代的女艺人对自身尊严与名誉不屈不挠的维护。初听觉得有趣,细思则可敬可畏。高先生年过九十仍然对这件事念念不忘,可见其强烈的自尊意识始终不变。

访谈的最后,主持人让高雪芳先生谈谈对当今评弹界的看法。高先生忧心忡忡地指出,现在的青年演员学艺、说书不够认真,而整个评弹界缺少竞争,包场不利于演员的成长,更不利于评弹的发展,一定要有竞争。句句肺腑之言,引人深思,更使我深深敬重。

晚年的高先生仍身体康健、思路清晰,是位有福之人,享年九十六岁,也不可谓不长寿。但得知她仙逝的消息,我仍感到几分遗憾,总觉得她的高超艺术应该得到业内更多的重视,她的人生故事也值得被更多人分享。希望她20世纪五六十年代的录音资料如《大九连环》《小九连环》《思凡》等曲目能早日被公布,更希望她的独特唱腔能够被继承,她对评弹界现状的忧虑能引发更多人的思考。如此,则是对高雪芳先生最好的纪念。

我与蒋云仙好婆的最后时光

孟辰霖

2023年11月15日,温哥华时间夜里9点30分,我买下了一张一个半小时后飞往多伦多的机票。

那晚的种种情形,我已经记不清楚了,只知道自己很慌乱。得知蒋云仙老师病危后,我与蒋老师的家人及几位社群好友商定好行程,匆匆忙忙奔向机场。直到飞机起飞时,我才回过神来,清醒地意识到一种可能性:这或许是我与蒋老师见的最后一面了。飞机上,邻座的老人在看书,时间仿佛也被压缩成了那本书,一页页地翻过,好像正与我展开一场无声的竞赛。寂静的机舱里,我只能听到自己默默祈祷的声音:"蒋老师,您一定要挺过去!"

如果说有什么词能够形容我和蒋老师之间的故事,那就是"意料之外"。我的大学是三学期制的,每个学期之间只有3周的假期。我不喜出远门,所爱的就是宅在家里听书、听戏。一直以来,我都知道蒋老师同我一样也在加拿大定居,但从未设想过自己会坐下来与她面对面地交谈。好在我的好朋友、社群群友汪天旸生活在多伦多,常与蒋老师见面,关系很亲近。经他介绍,2022年的秋天,我和纽约群友麦瑞蒂斯(Meredith)决定趁假期一道去看看蒋老师,见见自己的偶像。

意料之外的旅行计划打破了我"躺平"的休假习惯,也使我有些措手不及:第一次同蒋老师见面,该送什么礼物呢?突然的灵光一闪后,我决定收集社群群友的祝福,结集成册,横跨美洲大陆带给蒋老师。这是一份完全属于蒋云仙的、独一无二的纪念品。谁也没有想到,这本来自青年听众和晚辈道中的祝福集,居然会成为她所剩无几的岁月里最珍爱的东西。

相 识

9月初的多伦多,炎热还没有完全褪去。在蒋老师女儿李佳阿姨的家中,我们终于见到了真神。李佳阿姨把我们带到自己家后花园的苹果树下,蒋云仙老师穿着一件明黄色的衣服,一边冲我们招手,一边笑盈盈地迎出来。我知道蒋老师腿脚不便,马上冲过去,搀扶她回到椅子上坐下。她的手象征性地搭住了我的手,

连声道谢。看得出来，虽然蒋老师走路吃力，但她并不想让我费太多的力气。

"老了！"这是她定神以后和我们说的第一句话。我坐定下来，才得以仔细地观察面前的这位老人。

"蒋老师，我上次见到侬是2013年星期书会的反串演出。"

"哦哦哦！也要有10年了！"

随着话匣子的打开，方才那位走路颤颤巍巍的老人似乎一下子年轻了很多。整个下午，可以说都是蒋老师的个人脱口秀，从钱景章说到徐丽仙，再说到长征团，每一个我熟悉得不能再熟悉的名字，她都能道出一段段精彩的故事。讲到重点的地方，连演带比画，甚至还会起个脚色。我想：或许这就是一位天生的说书人吧。

我将祝福集送给蒋老师，与她一同在树下一页页地翻看。她不时点评一番："嗯！这位书迷是我的知音！"蒋老师一个字一个字地认真阅读，情到深处时还落下了眼泪。读完以后，她拉着我的手说："这本东西我很喜欢，我要把它珍藏起来！"那一刻，我当然是无比快乐的，似乎感受到了一种"货卖与识家"的欣喜。我们的聊天慢慢深入，我发现不仅是我，连我的祖辈也与她相识，这更拉近了我与她的感情。

晚上，我和麦瑞蒂斯、小汪三位青年听众请蒋老师与李佳阿姨夫妇一起吃饭。蒋老师难得见到粉丝，非常开心，因此晚餐胃口极佳，总是喃喃着拿起调羹要再来一勺，毫无偶像包袱。大家也跟着高兴，都哈哈大笑。"吃得下就是福气"，这可能是那天我们说得最多的一句话了。

席间，我搀扶蒋老师去洗手间。这一次，她似乎用力地捏着我的手了，她一边走一边和我说："老了，腿脚不好了。"我的脑海中突然浮现出我外公的音容笑貌——也是一样的老人，也是垂暮的年纪。是啊，外公生前不也是我扶着他出去吃饭的吗？那一刻，蒋老师在我的心里多了一重角色，成为一个海外游子的精神寄托，寄托着远在异乡无法为老人尽孝的那份心。这天以后，她在我这里多了个称呼，好婆。

天下没有不散的筵席，欢乐的时光总是短暂的。分别时刻，蒋老师为我们献上了一首周璇的《何日君再来》："今宵离别后，何日君再来。"这一天，她疯狂过了。临别前，我们互相留下了对方的微信。我不敢给她发太多消息，生怕打扰到这位老人平静的生活，但我还是会定期问候，她也会告诉我自己一切都好，希望与我再次相会。

那次会面以后，我总会从在学校做助教的收入中拿出一部分，留作每个假期去多伦多看她的经费。转过年来的5月，我又一次去看望蒋老师。这一次是在她的家里，墙上挂着的是她与子女、与学生的合照，照片旁边还贴着一张纸，上面

写着"勿忘关水关火",几个很清秀的字,一看就是她写的。

或许是因为那天没有子女在一旁看护,蒋老师更加地"放开",说起话来滔滔不绝。最后,她还要拿起琵琶,演唱恩姐徐丽仙的代表作《情探》。我们都很担心她,可一听到她的弹唱,忧虑就完全消除了。那位行动不便的老者消失了,"书坛霸王"蒋云仙又登场了!因为回忆起了好姐妹徐丽仙,又想起了自己的过往,她再一次落下了眼泪,淡淡地说了一句:"今日重唱梨花落,半哭丽仙半哭己。"不住的慨叹,永远的眷恋,蒋云仙的忧愁与全天下的老人是类似的。

邀 约

最后一次与蒋老师交谈,是在2023年的8月初,那也是一次意料之外的邀约。当时,蒋老师定于10月底回国,李佳阿姨希望我和小汪能去帮助她整理蒋老师的公寓房间。我素有收集评弹资料的爱好,打开那些壁橱和抽屉,我真是赛过老鼠跌进了米缸,无数的磁带、光盘和书籍都静静地安睡在那里。

我们慢慢拿出这些旧物,蒋老师的记忆又涌了上来,一件件地给我们讲起背后的故事。其中,有她和陈继良先生一起手抄的《啼笑因缘》本子,也有新长征评弹团的脚本,还有文代会的笔记本,等等。我和小汪几乎每拿出来一件就要感叹一遍,这时,蒋老师坐在床边,扇子轻摇,脸上满是自豪地看着我们说:"怎么样,我这里还是有点宝贝的吧?"她很信任我的技术能力,将一些重要的资料交给了我,嘱咐我拷贝出来,整理成电子版。蒋老师抚摸着这些旧物,流露出格外珍惜的神情。我知道,对于我们来说,这是一段段辉煌的历史;而对于她来说,这是精彩的一生。

那一次见面,蒋老师特别开心。不仅因为有人为她整理资料,还因为我和小汪,以及其他几位多伦多的好友一起买了一部轮椅,作为她的归国礼物。我们在她家楼下的活动室里教她如何使用,学会后她自己推得健步如飞,还和隔壁的广东老太炫耀。人家问她:"这是你的学生吗?"她骄傲地答道:"这是我孙子!"还拍了拍簇崭新的轮椅,笑着说:"这是享受椅啊!"我扶她上车时,她的手紧紧拉住了我的臂膀。相比于第一次见面时客套地随手一搭,她现在愿意依靠我的力量了。我与她的忘年友情,也随着这股力量更加深厚了。

几天后,又到了我离开多伦多的日子。这一次告别,我永远无法忘记。蒋老师是一个很"迷信"的人。和所有老人一样,她一向很忌讳谈论死亡。但是那天,当我俯身与她拥抱道别时,她紧紧地拉住了我的手,在我耳边叹息一声:"我恐怕时日无多了。"这句意料之外的话惊到了我和小汪,我们连连摆手,劝她不要

说这种不吉利的话。临走前,我们还给她定了两个目标:小目标,是要活到和吴宗锡先生一样的岁数;大目标,则是和周良先生一起共同"奋斗"。

尽管我们如此宽慰她,但我依然能看到她眼神中的迷离。是呀,她和普通的老太太又有什么分别呢?人总是畏惧死亡的,总是害怕衰老的,即使她是书坛上叱咤风云的蒋云仙。那一刻,我感受到了"真实":她不再把我当作粉丝,时刻保持她的偶像形象,而是将我视作她的小辈,向我诉说她内心深处的终极困扰。

离　别

一语成谶,噩耗还是来了。

11月中旬,我又一次来到多伦多,迎接我的不再是温暖的太阳和宜人的温度——安大略省的冬天来了。我顾不上寒冷,一下飞机就打车来到了士嘉堡总医院。在那里,我见到了我们亲爱的好婆。我看了一遍又一遍,始终无法把病床上那位生命垂危的老人与我记忆中的好婆联系起来。仅仅3个月前,她还悠闲地扇着扇子,对着我们的手机录下来那句:"老太太潇洒吗?"显然,现在的她,不再潇洒了。

奇迹没有发生。

多伦多时间2023年11月17日傍晚,蒋云仙老师永远地离开了我们。她意料之外的离世,留给我的最后一句话,却是那样的悲伤。承蒙家属的信任,我全程参与到治丧工作中,并且有幸为她抬棺,这是我一生都将引以为傲的事。葬礼那天,灵堂庄严肃穆,来的都是至亲挚友,世界各地送来的花圈远远比来送葬的人要多,蒋老师的遗容是安详的,她对后事的愿望都实现了。

我再一次踏入她的家里,这里再也没有欢声笑语了。我们为她整理出一袋又一袋的物什,袋子里装的是盛小云与她的合照,是王瑾、郑雨春送给她的茶叶,当然其中也有我送给她的祝福集,这一切都是她引以为傲的东西,是她重要的纪念。我一边为她整理,一边忍不住地伤感。对于家属来说,他们失去了疼爱他们的母亲、奶奶、外婆;而对于我来说,我失去了北美大地上一份特殊的精神寄托。

雪　霁

临走那天,我站在窗前望向李佳阿姨的后花园,看着那棵凋零的苹果树,我想起了蒋云仙老师在树下与我们交谈时的点点滴滴。突然,李军叔叔的一声

大呼打断了我的思绪。下雪了。方才还晴空万里的多伦多，落下了片片洁白的雪花。风吹动着苹果树的枝干，整棵树不断地剧烈摇晃。我担心这样的大雪会延误了我的航班。忽然间，雪又停了，太阳再次露出云端。或许，这是蒋老师对我最后的挽留呢？蒋老师原想用大雪留住我，但是思索片刻后更希望我回去将她的资料整理出来，为她热爱的评弹事业增添更多的精彩。我知道，这不过是我的胡思乱想罢了。

好婆，您总是赞扬我对评弹艺术的热爱不计报酬、无私奉献，也感叹我与您一样，怀有赤诚的满腔热血。您笑话我是小傻瓜，又自嘲是老傻瓜。然而，您自信地告诉我，正是有我们这样的傻瓜，才会有光辉的评弹艺术。您永远是那么的自信，仿佛在您面前什么困难都可以跨过去。就像麦瑞蒂斯说的，您是我们认识的第一位在自己行业中做到顶尖的人，我们由衷地佩服您，我愿意学着您迈过困难的样子，去直面我的每一个困难。

曲终人散，我的脑海里回荡的依然是好婆的吟唱。熟悉的唱词勾勒出她人生的曲折，每一句都是一段热烈的回忆；在落调后，又更像是一杯清茶，朴实且温暖。

好婆，再会！我永远都会记得侬的！

侨居温哥华的上海青年票友孟辰霖（左）、弹词演员蒋云仙

书坛拾遗

身残志坚 评弹响档

元舟 弦声

每次看到残疾人运动会的精彩瞬间，我们都会被他们完美的运动、惊人的毅力深深触动。其实各行各业都有这样的能人，在评弹界也曾有两位身残志坚的评弹响档，他们以高超的艺术造诣和独特的表演风格赢得了观众的喜爱。他们虽有身体缺陷，但表演技巧颇具匠心，曾在书台上熠熠生辉，无比精彩。

20世纪50年代后期，评弹演出非常繁荣，特别是名家名人的评弹演出吸引着众多的评弹听众，评弹演出市场相当活跃、热闹。当然，艺人之间的竞争也格外激烈，许多评弹响档在这个时期脱颖而出。

某天，太监弄上正对观前街的吴苑书场大门口围着许多听众，他们指着海报议论纷纷："说大书的王袍良先生到吴苑书场献艺，他不是得眼疾了吗？""成了盲人还能继续说书吗？何况右边苏州书场是上海来的名家在演唱，而左边光裕书场则是苏州评弹团的响档在演唱。"观者纷纷为其担心，虽然其中有些听众去别家书场了，但还有相当部分听众留下来想听听看。

当天，能容纳400余人的书场只入座了六成半。红灯亮，铃声停，但见王袍良身穿咖啡色凡立丁长衫潇洒出场，气派一落、气度不凡。他脸带微笑、双眼扫视全场，听众即以满场掌声作为回应。虽然王袍良是个"亮睛瞎"，但这并不影响他的台风，他第一个照面就得了个满分。

年轻时的王袍良一表人才，身材修长，头脑机灵，两眼炯炯有神，上场演出十分讲究艺术形象。他所说的《乾隆下江南》中"方世玉打擂台"一段特别出彩，他擅起各路脚色，声容俱佳，蹿跳蹦纵，张弛有度，且和语言紧密配合，大书一股劲，精气神足，引人入胜，被誉为"短打书佳材"，红遍了上海滩。后来他因"眼中风"视力模糊，看不清事物，最终双目失明，只得改说《三国》。他加强对武打的描摹，依仗上身的变化，比如忽然间他会做出舞起长枪向左前方一刺的动作，急得听客暗自为他担心：他目不所见，跌倒怎么办？哪知他一转身稳步挺立，英勇威武至极。他的一枪一刀，一招一式，双手交替，"眼明手快"得惊艳四座，赢得了一个个满堂彩。"台上一分钟，台下十年功"。可以想象这位双目失明人付出了多大的刻

苦努力。虽然王袍良已失明，但他依然眼目炯炯，双瞳发黑发亮，新听客还误以为他目光灼人，故人称他"亮眼瞎子"。毕竟是眼疾人，聪明的王袍良扬长避短，通过描绘人物的心理活动展开情节，评说也很幽默风趣，从而达到了扣住听众心理的效果，体现了他身为说书人的全能表演素质。

听众为之叫好，为之感动，更为身患残疾王袍良的精彩演出而心生敬佩，并由衷地拍手鼓掌。接下来上座的听众自然一天比一天多，甚至客满加座。后来，王袍良成为当时上海江南评弹团的台柱，听众们盛赞他是"瞎子挑大梁"。

盲人王袍良说大书闻名书坛传为佳话。当时评弹界还有一位能与之匹敌的说小书的钱雁秋先生也名望普普。他师承弹词前辈名家黄异庵先生，以擅说《西厢》闻名书坛。他和王袍良一样，艺高身残，他的下半身是瘫痪的。

有一年，钱雁秋先生在苏州书场登台演出。开场前，苏州书场门前人头济济，都在等退票，还有的人愿意用四张电影票换一张钱雁秋演出评弹的书票，老书迷更是慕名而来，我暗自庆幸自己早早预购了书票。一声铃响后进场，我的票座号正好在钱雁秋演出方位下面前边座，台上的表演可以看得一清两楚。苏州书场位于开明大戏院的西侧，场子呈扇形，设施新颖，座位舒适，能容纳678位听众，是当年苏城最佳、最大的评弹专业场子。一般演员进不了苏州书场演出，可见钱雁秋先生的艺术水准之高。

第二遍铃响，场内顿然安静下来，只见一位工作人员背了钱先生上场，把他安放在上手所坐的椅子上，钱雁秋双脚不能动弹，但是他能用手把一只脚拎到另一脚的大腿上，跷起二郎腿，俨然一派说书先生的架子。钱先生整理了长衫，梳了下头发，仪表堂堂地拿起三弦与下手的琵琶校音。我被这一自然舒坦的动作惊呆了，此刻台上坐着的俨然不是一个残疾人，而是一位很有书卷气的说书先生。

钱雁秋与杜剑华誉称"黄金搭档"，那天二人合作演出《法聪化缘》。钱雁秋师承"黄西厢"的艺术风格，出言吐语温文尔雅，书艺风雅，颇有文学性。他所起的法聪小和尚幽默风趣，和杜剑华所起的相公张生相得益彰。两人逗趣斗才，妙趣横生，让通俗的评弹化成高雅妙趣，产生"雅噱"，具有较高的艺术品位。现场听众被其感染，不时露出丝丝笑容，并频频点头。

钱雁秋说书即兴噱头较多，能令现场听众愉悦放松，因此倍受大家青睐。这一段书说到法聪捧着化缘簿走到张生面前，要求捐钱签字，又说了不少和尚的苦经。张生灵机一动，接过化缘簿，法聪以为张生要化缘了，岂知张生却写上了"回俗"两字，法聪哭笑不得。这"穷化缘"的噱头引起全场爆笑，听众掌声不绝。我和现场的听众一样，被钱雁秋精练的语言、得体的形态、扣人的眼神和流畅的弹唱深深地吸引住了。我至今还很有回味感，钱先生的艺术精品始终留在我的记忆中。

一位半瘫痪的残疾人想必人生充满了坎坷，但是钱雁秋先生竟有如此高的艺术造诣，真是奇迹。身患残疾的钱雁秋先生要有怎样的非凡意志、怎样坚定的艺术追求，才能造就一定的名气并被传为佳话？听客们在被他精湛的艺术才华打动的同时，似乎也获得了启发——世上凡人创造出了不平凡的艺术。

钱雁秋不但在弹词表演艺术上具有浓郁的个性风格，还是上海市长征评弹团的"一支笔"，擅长文本创作。他曾经创作了无数个中篇、短篇和开篇。他创作的长篇弹词《红岩》，歌颂了江姐、许云峰、华子良等各具特色的革命英雄。钱雁秋用其生花妙笔融合冲突、高潮、关子、笑料等写作技巧，获得了业内外的一致好评。

残疾人要使自己的艺术完美，通常要比常人付出多倍的努力，同时还要经历身心的磨砺和考验。王袍良和钱雁秋凭借坚忍的意志，努力用自己的方式谱写了人生的精彩艺术篇章。

2024 年 4 月 9 日

听书二则

潘益麟[1]

一、在"大中南"听魏调

大中南书场的与众不同，在于它是一家旅社书场。

据有关资料记载，大中南书场在20世纪30年代就开办了。它的地点在苏州老阊门西中市，它是在设施条件不错的大中南旅社内附设的一家专门表演评弹的书场。

评弹学校学生每周的观摩课就是去市内各书场听书学习，我因为去大中南书场听过几次书，故也留下了一些难忘的印象。

从评弹学校去大中南书场不算太远。沿着学士街一直往北，穿过景德路黄鹂坊桥，进入吴趋坊或者汤家巷，再继续往前，到西中市左首拐弯，过皋桥，大中南旅社就在眼前，书场也就到了。

大中南书场的场子比较小，就设在旅社跑马堂楼下面的大厅里。要是碰到客满的话，楼上呈U字形的三面走廊栏杆后面都排有座位，如同剧院看戏的楼座。那些住在楼上的旅客很是方便，推开房门就能入座听书。

大中南书场给我们留下深刻印象的，无疑就是弹词名家魏含英先生单档弹唱的传统书目《珍珠塔》了。魏家的《珍珠塔》历史悠久，魏含英的父亲魏钰卿是马如飞的徒孙，从《珍珠塔》祖师爷那里学会并传下了这部传家书目。

魏含英外表俊朗儒雅，在书台上颇具大家风范。那天正说到《方卿见娘》一折，整回书的节奏掌控徐疾有致、不瘟不火。只见他一会儿演方卿，一会儿演方太太，一会儿演采萍，人物形象鲜明生动、细腻传神，把评弹一人多角的艺术特色表现得淋漓尽致。

这回书的唱篇尤其多，正好展现了魏调唱腔飘逸自如、酣畅淋漓的特点，尤其是方太太"诉恩人"唱段，一连数个"……的恩情你不能忘"，魏老的唱腔重复中有变化，抑扬顿挫，十分感人。

同学们那天都被魏含英先生精湛的书艺所折服，庆幸聆听到了一回好书！

[1] 作者系苏州评弹学校原副校长。

走出大中南书场,在回校的路上,大家还不断讨论着、回味着、感叹着、模仿着……

我们后来还知道,魏先生非但擅演传统书目,对说新、创新也是十分积极地投入。他先后编演了二类书《赵五娘》《孟姜女》《棠棣之花》和现代书目《母亲》等。

在大中南书场听过《珍珠塔》以后,在一次弹词流派演唱会上,我们欣赏到了魏先生唱的《椰林曲》,这段开篇同样给我们留下了深刻印象。在这首反映越南人民抗美救国的开篇中,他用魏调唱道:"青天月儿高,椰林起怒涛,有一位越南战士在树下磨刺刀……"

下面这个小故事虽与大中南书场没关系,但我非常想讲给朋友们听,从中可以了解魏老大度、大方、关怀后辈的做人行事风格。

一天清晨,我们几个同学从庆元坊听枫园(评弹学校)出来,到富仁坊口朱鸿兴面馆吃面,正好魏老也在用餐。待我们吃完去柜台结账时,收银员说:"魏先生刚才离开时已把你们的账给付了。"顷刻间,大家都为魏老的关怀体贴所感动,不由得连声赞叹:"魏老真不愧为评弹界的'孟尝君'啊!"

现在再回到"大中南书场"的话题。自从1965年评弹学校从学士街搬到马医科庆元坊后,我们就再也没去大中南书场听过书。这家开办于20世纪30年代中期、营业情况比较稳定的旅社书场,在1966年"文革"风暴的袭击下,最终也关门停业了。

二、久安书场到了

20世纪五六十年代,苏州城内繁华的观前街商家林立,久负盛名的老字号"采芝斋""叶受和""稻香村""观振兴""黄天源""昇春阳""月中桂""东来仪""陆稿荐"……一家接一家,令人目不暇接。就在稻香村茶食糕饼店隔壁,有一家书场,名叫"久安"。它坐南朝北的门面,比普通民居的石库门大不了多少。因为门面不起眼,再加上观前街上那样的车水马龙,所以从这儿经过时,稍不留神就可能走过了头。只有那门口的演出广告牌似乎在提醒你:喂,久安书场到了!

尽管外面这样喧闹,书场却是一方幽静的小天地。靠右首是开着一个小小窗口的售票处,售票处里边还兼作演员休息换衣候场的地方。有一次我帮父亲去预购书票,还看到里边有两位女演员正在那里一边化妆一边聊天呢。演员上台时,必须从场子里听众身边走过去。

这家20世纪50年代初开始营业的书场,虽然设施条件比较简陋,不能与苏州书场相比,但闹中取静,且出脚方便。马路斜对面是洙泗巷,出书场往东不远

处就是醋坊桥,拐弯就是苏城南北向的主干道临顿路。来此听书的多为常客,其中就包括我的父亲。

记得有一年,著名老艺人俞筱云、俞筱霞弟兄双档在久安书场演日场,弹唱长篇弹词《白蛇传》。毕竟是俞家的看家书,老听客蜂拥而至,我父亲也几乎天天前去一饱耳福。

听书回来的晚饭时光很不一般,父亲会把当日大概的书情慢慢地讲给我们几个小孩听:什么俞先生第一回书的第一句话是"请听中国美丽神话故事"呀;什么白娘子和小青青搬家时,娘娘施法把家具缩小了装在一只随身带的石榴箱子里呀;什么白娘子昆仑山盗仙草遇见鹤、鹿二童子,老寿星的笑声另有一功呀。最后,父亲居然情不自禁地模仿起了老寿星的笑声:"噻噻哈,噻噻哈……"

就这样,小小年纪的我很快就记住了《白蛇传》,也很快记住了就住在我家河对岸濂溪坊的俞老先生!

现在说说我仅有的一次去久安书场听书的经历。那是在进了评弹学校以后,学校安排我们去观摩。那天听的是日场,好像生意不太好,场子里没坐多少人,显得有点空空荡荡。东西向的场子,东面是书台,没有什么灯光。我们几十个学生在书场后面集中坐了下来,场子里顿觉有了生气。

这是由苏州市曲艺管理小组的男女双档弹唱的长篇弹词《秋海棠》。那天的具体情节是:秋海棠被毁容后,为生活所迫,瞒了女儿梅宝去给人家戏班子卖苦力,做"跳壁虫",梅宝知道后悲恸不已。那位演梅宝的女演员嗓音有些沧桑,唱了一段丽调唱腔,演唱时声泪俱下,表情似乎有些过头,不太自然。那位男演员叫王士兴,演的秋海棠还比较沉稳,就是说表有一些拉腔拉调。听带队老师说,这位王先生的妻子和女儿都是苏州市评弹团的演员呢。

那天下午,我们排着队来回两次在观前街上走过,在众目睽睽下展示了评弹学校学生良好的组织纪律性。负责带队的是评话班的任课老师朱汉文,只见他高高胖胖的身材,面带微笑地走在队伍最后面……

这是 1965 年我仅有的一次久安听书。

1966 年,当观前街上的梧桐树叶枯黄飘落时,开了 15 年的久安书场悄然离去了……

苏州的沧洲书场

张 昕

在长三角地区，喜欢听苏州评弹的听众不少。有的人是从收音机和有线广播中喜欢上苏州评弹的，还有一些人是从听戤壁书开始，喜欢上苏州评弹的。现在有些人通过《电视书场》喜欢上了苏州评弹。我倒是正宗去书场听书喜欢上苏州评弹的，从小听众到老听众，断断续续已经有七十几年的听书历史了。

要说我如何会迷上听评弹，这和苏州沧洲书场有很大关系，那还是七十几年前解放初期的事。沧洲书场位于苏城最闹猛的北局地区太监弄，太监弄素有"吃煞太监弄"的称号，书场就在现在得月楼的方位，门对面是上海老正兴菜馆。以前这里叫"味雅"，是吃西式点心的咖啡店，中西合璧的建筑，很洋气，玻璃门窗，泥幔天花板。改为书场后，没有进行大规模改造，只是将可移动的座位改成固定座位，椅子是可以移动的。书台坐西朝东。在这里听书环境好，窗明几净，感觉舒适。书场老板范炳根住在调丰巷，和我家是邻居，他家住楼上，我家住楼下。那时家兄中学毕业后在家中待业，沧洲书场正好缺一位有文化的、能算账、可信任的老实人，所以叫家兄去书场卖票、做账。家兄的书法有些造诣，尤其是楷书写得弹眼落睛，所以挂在书场门前的书牌都由家兄负责书写。

书场老板的儿子比我大一岁，当时我们才七八岁，天天在一起玩耍。调丰巷离太监弄很近，两人就结伴一起去书场听书，那时我们不喜欢听弹词，咿咿呀呀的唱腔唱词听不懂，只喜欢听评话。听众多时，我们坐在后面；听众少时，我们坐在前面。记得我第一部听上瘾的评话是《火烧红莲寺》，我至今对书中人物如笑道人、哭道人、金罗汉吕宣良记忆犹新。特别是吕宣良双肩上的两只神鹰凶猛无比，我特感兴趣。记得有一天下雷阵雨，雨下得很大，雷电交加，母亲不同意我出去听书。我的心里很不舒服，难过了大半天，心里老惦记《火烧红莲寺》当日会有哪些精彩情节。评弹版《火烧红莲寺》是评话艺人根据平江不肖生武侠小说《江湖奇侠传》的有关章节改编的，经过艺人绘声绘色的艺术加工，特别吸引初进书场的听众。

《火烧红莲寺》在 20 世纪二三十年代曾被拍成电影，并被改编成京戏活跃于舞台。我听《火烧红莲寺》乃是解放初期，接下来 1951 年至 1953 年评弹界"斩尾巴"，

内容庸俗、不健康的老书都被斩了"尾巴",不允许演出了。《火烧红莲寺》此类书的内容不会太健康,当然被禁止了,不能演出。所以后来我就再也没看到有评话《火烧红莲寺》演出的消息。当时年少,也没有记住是何人演出的。十多年前,家兄健在时,我曾询问过家兄演唱《火烧红莲寺》的评话演员的姓名。由于隔的年份太久了,那位评话演员又不是名家,家兄也不记得了。后来我在周良著的《苏州评话弹词史》一书中看到金士英曾演出过《火烧红莲寺》,我当时看到的那位艺人是否就是这个金士英?金士英是谁的学生、说过哪几本传统书,我也没查到。

我在沧洲书场听过多位评弹演员的演出,其中汤康伯演出的《神州会》给我的印象特深。汤康伯是王如松的学生。王如松是说《水浒》的名家,当时已经七十几岁,离开书台多年了。他家离我家隔开两个门面,每天晚上王如松带着孙子来我家品茶闲聊,我们小孩都叫他阿爹。解放初期,我记得他曾两次被邀请去上海参加大型活动的评弹演出。他久不演出,连醒木也不知放到何处了,便借了我家一只麻将牌当醒木。演出结束后回到苏州,他手里拿了一把折扇来我家,扇面上写着"抗美援朝"四个字,是行书。老人告诉我们,他上台之前先闭着眼睛把当天要说的内容在脑子里过一下,久不上台演出了,这样可以避免不必要的出错。那天演出的内容是《醉打蒋门神》,他说演出时听众反响很好。我当时没法欣赏他表演《醉打蒋门神》的评话艺术,直到20世纪80年代,有一次,我在收录两用机中听到上海电台正在播放他《醉打蒋门神》的录音,我连忙取出一盒空白磁带进行录音,录到了一段书。后来这盒磁带被还在念小学的女儿录了当时的流行歌曲,这段书的录音就没有了,我光火也没有用。21世纪初,我向评弹网友要到了《醉打蒋门神》的完整录音,当天就反复听了几次,书场效果确实很好,短短三十多分钟的一回折子书,出现了多次鼓掌声和笑声。我先把这回书刻录在碟片中,之后放入移动硬盘中,每年都要欣赏几次。老人平时会聊起他收过的几名徒弟,有时候也会带上道中来我家闲聊,所以我对汤康伯等人的名字很熟悉。

沧洲书场虽地处市中心,但附近有许多好书场,如静园书场、光裕书场、吴苑书场等,书场之间上座竞争相当激烈。汤康伯演出的起初几天听众不多,后来他在书台放出话来,说他能做到听众客满。情况确实如此,之后每天不断增加听众,到后来弄到一票难求了。书中"打擂台"是关子书,其中有拖了鞋皮打擂台的金毛狮子王方武功本事超群等情节。

沧洲书场有一只很大的园子,大热天晚上,有时候评弹演员就在园子里临时搭起来的平台上说书,园子里装着大支光电灯,同时供应冷饮、蜜饯等茶食糖果。苏州人爱凑热闹,园子里的露天书场新鲜,环境又好,所以前来听书者人头济济。我和书场老板的儿子平时只听下午场的书,晚上是不出去的,去夜花园听书是新

花样，于是我们便和调丰巷几家邻居都去凑了个热闹。那时候邻里之间关系好，彼此都是邻居，捧个人场，书票是不用买哉。书场能请到响档先生，生意就会好。要是弄到了"捣浆糊"的艺人，那就只能"五台山"（五张台子坐三个人，形容人少），漂档走人了。

沧洲书场开张没几年就关停了，但它培养了我听书的兴趣，使我成了一名听客。沧洲书场虽然没有了，但是我的听书还在继续下去。

学生时期，囊中羞涩，基本上不去书场听书，那时候我主要在有线广播中听书。当时曹啸君、汪梅韵、金声伯等还在苏州评弹团，苏州有线广播每天播放一回由曹啸君、汪梅韵双档说的《唐伯虎智圆梅花梦》，我听上瘾后每天不脱空要听下去。记得中篇《黄青天》也是在苏州有线广播中听的。到外地读书时，我就找机会听书。记得有一次路过无锡中山路，那里有一家书场，上海评弹团正在演出，中场大概有三档书，我只记得两档书了，一档是姚声江的《金枪》，另一档是严雪亭的《杨乃武与小白菜》。听众很多，我额骨头高，还能买到书票。当时无锡的小书场不少，我星期天不到其他地方去白相，就到书场里听一档书，没几分钱，还有一壶茶。

参加工作后，到书场听书的机会多了，利用休息日听回书是常事，家务多时只能难得去听听。但我经常通过半导体收音机收听评弹，因此欣赏到了许多评弹名家的传统好书。现在进入了网络时代，不出家门也能欣赏到许多优秀的评弹音视频节目，先前是刻录碟片，现在都放到移动硬盘中去了。现在的我随时都可以欣赏艺术家留下的珍贵音像资料，欣赏评弹更方便了。

现在有的是时间，反而难得去书场听书，现在的演出15天一周期，像去饭店吃快餐，滋味差一点，演员对书艺难能精益求精。单靠在旅游场所或者在寿庆婚宴时唱几只小曲、开篇，是重振不起苏州评弹的，最多只是助助兴而已。苏州评弹是在不断创新中成长发展起来的，评弹要创新，要吸引年轻听众走进书场来欣赏评弹，不是靠布景、道具、服装来取悦听众，而是要靠演员扎扎实实的语言艺术来征服听众。书票价格要走大众化道路，不宜太高，要普通听众经济上接受得了。不是票价越高，艺术水平就越高。评弹本身就是通俗的说唱艺术，它的受众就是大众，能做到雅俗共赏就可以了。

严冬瑞雪盖梅亭

金 戈

江南的初冬是萧瑟而凄清的，我们在凤凰公墓弹词前辈严雪亭的墓前，眼前的寂寥，让我想起了发生在75年前的往事……

1948年6月，江阴的北漍镇，跟所有江南小镇一样，这里的街市依水而筑，四条河流穿过整个镇子。此时，北漍是苏南首屈一指的"米码头"，市面尚称繁华，但也不过是一个略显闭塞、素常冷清的江南小镇而已。

然而这一年的仲夏，镇上书场的场东居然请到了上海滩赫赫有名的响档严雪亭来说书。几天之内，消息不胫而走，原来空空荡荡的小镇迅速被从方圆数十里内赶来的听众挤满。许多听客划着船载着家人前往镇上住宿，唯一一条往返于周边的小轮船，因为每天坐满了严雪亭的听众，被戏称为"严雪亭"号。那个平常空旷无人甚至被村里赌棍占用的千人剧场，在20天的演出期间日夜爆满，甚至需要加座。按照惯例，说书先生每到一个码头，常常是日间和夜间各演一场，为了能抢占座位，日场刚结束，夜场听客不待天黑便蜂拥而入。严雪亭的影响所及，连带这个平素少人问津小镇上的旅店、餐馆都大赚了一笔钱，整个镇子陷入了一场为期20天的狂欢，直到演出档期结束，全镇的人们夹道欢送这位响档离开。

这段出自严雪亭弟子朱一鸣的回忆，先后被胡国梁和万鸣引用在各自撰写的严雪亭传记里，堪称反映彼时评弹艺术，以及作为大响档的严雪亭影响力之大的第一手资料。

习惯了今天现代生活与高速交通网络的人们，是无法想象当年评弹艺术在江南水乡的热度的。那些居于奥林匹斯山顶的上海响档们，在跑码头时会引发怎样的轰动啊！每当夜幕降临，四乡八镇的听众会向书场进发。听书的人们划着船，船头挂着点亮的灯笼，宛若无数只萤火虫，聚拢在书场边上的河道里。人们在书场外把灯笼熄灭，挂在门口长长的竹竿上。演出快结束前，书场的伙计会提前把灯笼一个个点起。散场时分，听客们出门寻到自己的灯笼，上船挂好，于是又像一团萤火虫般散入夜色中。夜深人静，许多人家早已关门落闩，只有那些星散的船只从远处传来欸乃橹声，船上人还在讨论着刚才的书情，先生的书艺，喋

喋不休，渐行渐远……

在那个时代，苏州评弹是江南百姓日常所能接触到的文本最优美、内容最丰富的文艺作品，深刻影响着江南人民的性格、社会风尚与价值伦理。严雪亭既为这个时代所造就，也是这个时代的佼佼者。一袭长衫，一把弦子，他在码头上可以漂掉周边四乡八镇的道中，漂掉一整个越剧班子，甚至让隔壁的电影院门可罗雀……在很多艺人辗转码头艰难搵食的时代，严雪亭居然可以一次接下苏州12家书场的生意，每天坐着包车仆仆奔走于4家书场之间，最后12家书场家家爆满。

可惜，这一切都已经是过眼云烟了。严雪亭和以他为杰出代表的苏州评弹艺人的黄金时代已不复存在，当然，他的功业、艺术、品德、成就，连同那些脍炙人口的传奇故事，为数有限却几近完美的作品录音，还会长存下去，令后来人无限神往，但终究会被大多数人所淡忘。

然而，此时此地，对着这一方小小的石碑，我只想道一声：110岁生日快乐，严雪亭先生。

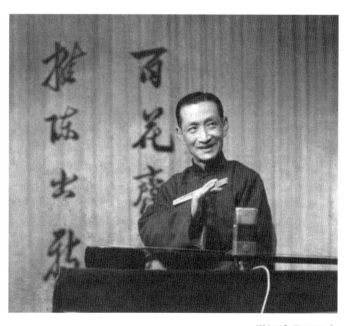

弹词演员严雪亭

再忆"迎园"情系评弹

韩瑶尊

在这繁花似锦的文艺百花园中,我对评弹艺术情有独钟。

一袭长衫,尽显出古典高洁,儒雅书香;

一身旗袍,勾勒出娇丽妩媚,风情万种;

一块醒木,敲响了金戈铁马,朝代更替;

一柄折扇,演绎那曲折离奇,恩怨情仇。

坐落在太湖之滨、惠泉山下的无锡城,被誉为"江南第一书码头",城里大大小小的书场在江南一带非常出名。说起比较知名的大书场,城内有"蓬莱""迎园",城外有"五福楼",老北门的城楼"控江楼"和南门的城楼"望江楼"上也都开设了书场。20世纪六七十年代,公园路上有"横云书场",三凤桥有"三凤书场",跨塘桥有"和平书场",公花园、三皇街、泗堡桥等地方也都有书场。

清同治十三年(1874),无锡老乡毛乐惠在市内迎迓亭开办了锡城第一家营业性娱乐场所"迎园书场"。1946年,这家书场迁址胡桥街3号。1961年,由时任无锡市副市长的徐静渔将其易名为"吟春书场"。

在迎园书场开设之前,那里原是我家一只偌大的厅堂,每逢过年,厅堂内便挂满了历代老祖宗的白描画像,小辈们在那里焚香磕头,念经祭奠。后来,那里便租给了毛老板开办书场。自此,我们一家便与三尺书台结下了不解之缘,更与众多说书先生建立了深厚的友谊。

一代宗师,无锡人张鉴庭,是评弹流派唱腔张调的创始人,其天生一条高遏行云的好嗓子,唱来古朴苍凉,苍劲有力,高而不破,低而不绝,游刃有余。张鉴庭先生素来与我家四叔公交好,他从书台上下来,换好衣服便常常去四叔公家品茗叙谈。四叔公儒雅大气,热情好客,家中明前、雨前、碧螺、龙井四季不断,更视鉴庭先生为莫逆好友。有一次,鉴庭先生问起四叔公膝下有几位公子和千金,四叔公答道:"我生儿育女科学合理,恐要羡煞旁人。"鉴庭先生不解,忙问何故,四叔公侃侃回道:"我辈百年之时,先要买棺盛殓,然后请人抬去墓地入土为安。到时即要请人抬棺,家中没有女儿的还会去请无锡市里有名的哀丧婆阿凤前来披

麻戴孝，哭哭闹闹。我膝下不多不少，刚好生有四儿一女，这抬棺哭丧之事都能自行解决，不需花钱另行求人，这就叫'四个伲子扛棺材，一个媛妮哭哀哀'。张先生你说阿是我生得科学合理啊？"话音刚落，鉴庭先生便哈哈大笑道："灵格灵格，扛棺材勒哭哀哀，伊段插科我书里倒用得着格。"

响彻评弹界的女单档黄静芬老师，一条嗓子宽厚饱满，圆润甜美，善说长篇弹词《四进士》。这部书中有青衣杨素珍、老生宋士杰与毛朋、小生田伦、花脸顾读等诸多脚色，黄静芬老师都能用声音、腔调、表情、肢体动作等表演手法将他们的人物特征和心理活动一一区分并刻画得细腻生动、活灵活现。特别是人物之间的转换毫无拖泥带水之感，若侧耳静听，还以为是有好几人在同台演出呢，可见其造诣是何等高超。

数十年来，黄静芬老师享誉江浙沪各地书坛，足迹遍布城乡庙桥村浜，深受各地评弹书迷的喜爱与赞誉。她只要来无锡迎园书场说书，便经常来我家吃饭，当时我有一堂弟六七岁，小名阿虎，生得粉妆玉琢，甚是可爱，黄静芬老师特别喜欢，认他做了寄儿子。

红遍大江南北的蒋云仙老师也是一位杰出的评弹女单档，仅凭一部《啼笑因缘》便倾倒无数评弹书迷。蒋老师的说书风格最是幽默风趣、豪爽大气，她将书中的刘将军、沈凤喜、何丽娜、樊家树等脚色描绘得栩栩如生，如在眼前一般。记得当年教古汉语的陈老师曾请我引荐，到吟春书场采访蒋云仙老师，蒋老师讲述了少时拜师学艺的不易与趣事，最后感叹道："其实说书先生是非常清苦的，到一个场子说书一般不会超过一个月，经常要背着琵琶、三弦及行李铺盖到处奔波，无论寒冬酷暑、落雨落雪，都要辗转在各地书场及乡下的庙桥村浜之间。昔年善说《金枪传》的评话演员石秀峰，就是因为说到激动之处，劲道过于猛烈而猝死在书台上，年仅三十多岁。还有说《刺马》的朱少卿、说《绿牡丹》的陈云鹏等也是过于劳累，说到精疲力尽而不幸去世的。"蒋老师说到动情之处，不由得红了眼圈。我在旁听着也觉得心酸，心道：想要成为一个评弹响档还真是勿容易啊。

以上所说的几位评弹名家都是迎园书场最受欢迎的说书先生，迎园书场在我和说书先生之间起到了桥梁作用。

我家天井的背后，离开3米不到的地方有一扇木头门，打开木门便是书场。而且从木门的角度看过去，又正对着书台，一般木门是紧闭不开的，但即便如此，隔壁的声音也是清晰可闻。

夏天的午后，四周一片寂静，微微的凉风带着茉莉花香，在天井里轻轻吹拂着，弦索叮咚，犹如雨打芭蕉，珠落玉盘，吴侬软语，仿佛乳燕呢哺，空谷鸟鸣，听着这美妙绝伦的天籁，只觉得如梦似幻，整个身心都沉醉在这幸福时光里。

我家族人口众多，堂的、表的、近的、远的，叔叔伯伯、姑姑婶婶一大帮，即使是嫁出去的女儿，时间不长，也会带着夫婿回到娘家来住。由于从小到大听惯了隔壁说书，耳濡目染，家中大大小小都会来上几段，众亲友不是书迷也是票友。特别是一到夏天乘风凉格辰光，天井里躺椅藤榻摆满，一把蒲扇一杯茶，一个个双目微闭，摇头晃脑，嘴里便哼将起来，一边唱还一边自家打着过门拍子。这边唱"张教头是怒满胸膛骂一声，骂声贞娘你不该应"，是张调。那边唱"风雨连宵铁马喧，好花枝冷落在大观园"，是丽调。井边传来"香莲碧水动风凉，水动风凉夏日长"，是蒋调。

三表叔格弟弟四表叔那时还在医科大学读书，寒暑假才能回到无锡家中。由于生得矮小，别人背地里叫他"盐金豆"。矮小之人浓缩了精华，所以"盐金豆"特别聪明机灵，不但开篇唱出专业水平，而且弹得一手好三弦。有一年春节临近，三表叔医院里要召开新春联谊会，每个科室要出节目，三表叔便代表内科准备唱一只弹词开篇，并请四表叔为他伴奏。联谊会一开始，放射科格小姑娘朗诵了一首《再别康桥》，五官科格陈医生讲了一则笑话，下面轮到三表叔弹唱开篇，算是节目中格重头戏了。只见"盐金豆"拿格三弦"拨隆""拨隆"几个过门一弹，三表叔便引吭高唱"波涛滚滚向东流"，大家一听正宗格蒋调来咧，同声叫好，掌声如雷。哪知下头连上一句"乌洞洞的大观园里冷清清"，众人顿时目瞪口呆，泌尿科格周医生喊道："《三国志》一个跟斗迁到《红楼梦》里去咧！"五官科格王大夫也笑道："阿是要介绍关云长搭贾宝玉去轧朋友啊！"旁边"盐金豆"一颗浓缩了精华格脑袋何等机敏，一看阿哥昏头昏脑出了洋相，连忙站起来说道："各位领导、前辈，我是第一次前来参加贵院联欢会，也想唱上几句凑凑闹猛，这样吧，我们兄弟二人对唱一段《宝玉夜探》吧。"话音刚落，全场响起一片掌声。后来，这只节目还得了个一等奖。

光前裕后，万象更新。一只琵琶，一支三弦，一柄折扇，一块醒木，说书人通过说、噱、弹、唱、演等特有的艺术手段，给广大听众带来了欢乐，带来了心灵的享受。评弹走进了百姓社区，走进了学府院校，登上了央视春晚，登上了国际殿堂。看到这古老而神奇的评弹艺术能如此的繁荣昌盛、兴旺发达，我们这些情牵书台的评弹书迷们是多么的激动和欣慰啊！

品艺随笔

吕咏鸣的评弹音符

殷德泉 [1]

以前评弹表演书台上，苏州弹词的弹唱常常以书调为主，后来发展到个性风格的流派唱腔，一般都是自弹自唱，没有定腔作曲的。随着时代的发展和社会的进步，受众希望评弹艺人在传承传统经典的同时，能结合作品展现苏州弹词更多的音乐性，在升华主题的同时让人物思想也缤纷灿烂并进行立体的呈现。老一代弹词艺术家开河在先，成就了《岳云》《新木兰辞》《蝶恋花·答李淑一》等一批作品，这一类编曲的新品成为新的弹词经典，流传至今。

吕咏鸣，1964年毕业于上海评弹团学馆，后入上海评弹团，师承弹词名家"琵王"张鉴国先生。自20世纪70年代始，他凭着对评弹艺术的热爱与初生牛犊不怕虎的闯劲，成为继周云瑞、徐丽仙、赵开生等弹词音乐作曲名家之后的后起之秀。他大胆为姜兴文作词的《盼贺龙》编曲，以丽调为基础，组合女声小组唱，这部作品成为他弹词音乐的处女作，一举获奖并受到各方褒扬，从此开始了他苏州弹词音乐作曲的艺术生涯。

由窦福龙作词的《金陵十二钗》，吕咏鸣根据每个人物的性格特点和思想内涵，选择12种流派唱腔来编曲，并根据每首开篇的特定需要设计烘云托月的场景伴奏音乐、过门和尾声落调，从而强化人物、营造气氛，获得了传统弹唱达不到的艺术效果。《金陵十二钗》流派演唱备受欢迎，频频上演，赢得了广泛的受众，被公认为品牌节目，也成为吕咏鸣苏州弹词音乐作曲的成名作。后来吕咏鸣还谱曲《金陵十二婢》锦上添花，更验证了上海评弹团学馆毕业的他拥有真才实学。他结合自身创作特长，在苏州弹词音乐作曲艺术中渐露锋芒。

吕咏鸣怀揣一往情深的挚爱与热忱，钟情弹唱与创作，他创作的作品，或抒情委婉，或激情奔放，或旋律流畅明快，或节奏欢快跳跃，无不结合作品主题传递情绪，曲中生情。一个个音符、一句句唱词饱含着创作者发自内心的真情。"若要感染受众，先要自身动情"，这是吕咏鸣创作时常常用于自我激励的座右铭。

[1] 作者系苏州电视台资深导演。

他的代表作品如《王昭君》《既生瑜何生亮》，均是十分感人的佳作，令人百听不厌，真可谓："昭君咏叹情深深，周郎何鸣琴瑟哀。"

《王昭君》这部弹词作品，作曲者也以丽调为基础，在民族乐团的伴奏下由女声演唱，塑造了一位凄凉悲哀、出塞和亲的王昭君形象。这部作品的创作基调定位是内涵深沉，并表现思念无限的情绪。开篇的前奏，由于民族乐团阵容强大，众多音符交织层次丰富，低音共鸣似乎向欣赏者展示了一幅黄沙滚滚、马嘶声声的塞北风光图，带领演唱者与欣赏者进入特定的场景。开篇第一句唱词中的"秋风"之"风"、"萧瑟"之"瑟"和"长安"之"安"，作曲者有意安排了长腔，力图达到一波三折的效果，演唱者要唱出阴沉苍凉之感，受众眼前仿佛出现了马背上的王昭君，在兵荒马乱的凄凉景象中，回望着渐行渐远的家乡路，情深深恨绵绵，气氛感染力极强。

《既生瑜何生亮》也是一部情绪起伏强烈的弹词作品，由男声演唱。曲子前奏一开始，作曲者就让演唱者运用扫、滚等琵琶弹奏技巧，模拟渲染急促的马蹄声，把听众带进金戈铁马、黄沙漫卷的三国战场。整个开篇短短7分钟内，周公瑾既有运筹帷幄、英姿勃发的神采，又有落于下风的末路唔叹神情，还有无奈怨恨的内心刻画，创作者用音乐的语言立体勾勒出了生动的周瑜人物形象。这首开篇的特色在于演唱者善用琵琶独奏，在演奏形式上趋于孤独悲凄，再加上演唱者音色凄凉，以情行腔，音随情回，一声"既生瑜，何生亮"的哀叹，极具悲壮美。

我和吕咏鸣先生工作上曾有联系，我俩因热爱评弹而有了交心的共同话题。在《纪念抗日战争胜利六十周年演唱会》上，我邀请吕咏鸣先生为抗战老歌《大刀进行曲》作曲，这次吕咏鸣说是给他挑战了，回复我说"只能试试"。他用"薛调"作为基调，然后拉宽"薛调"的音区，在短促的节拍上做文章，配以铿锵有力的节奏。秦建国用极具气概的领唱带动了合唱队员的情绪，把这首曲子唱得高亢、激昂、悲壮，唱出了抗日战士的英雄气概。评弹惯以柔美舒展见长，这次却呈现出阳刚壮美之气。

2013年，我与吕咏鸣在电视评弹春晚《苏州人过年》中再度合作，我请他为表演唱《双喜正月》设计唱腔。为了再现苏州旧时民间的婚嫁文化，突出过春节的喜庆氛围，吕咏鸣安排了【山歌调】【费家调】【银绞丝】等曲牌，增强了民间说唱的元素。此外，还间插了节奏飞快又低弹高唱的"俞调"和"薛调"，让6位女演员不只是抱着琵琶唱，还夹入对白、咕白、口技、噱头、笑声等元素。这次的演唱效果尤为出彩，可见吕咏鸣创作路子宽广。

吕咏鸣创作的作品约有五百首之多，创作数量是惊人的，可谓硕果累累。他

的代表作品《王昭君》《孤山探梅》等屡获国家级大奖，一曲《乡愁》更是获得了中国曲艺界的最高奖项"牡丹音乐奖"。我由衷地为他高兴，向他祝贺！

听闻《吕咏鸣评弹音乐作曲集》将要出版，这部著作凝结了他的创作智慧和他一生的艺术追求。在祝贺他新书出版的同时，一并祝愿吕咏鸣先生艺术之树常青，盼望能欣赏到他的新作品。

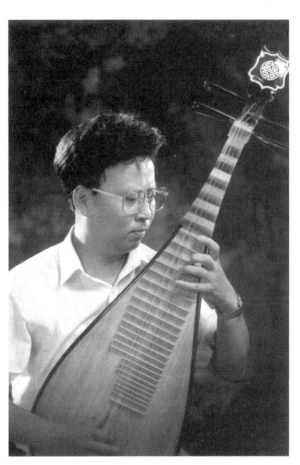

吕咏鸣弹奏琵琶

闲话苏州评弹中的"缠夹二先生"

杨旭辉[①]

施斌和高博文在短篇弹词《会书拾趣》中塑造了两个相反相成的人物形象，一个是全知全晓的"桥头三阿爹"，另一个就是有点拎不清的"缠夹二先生"。话说一日，猛然间听到不远处锣鼓喧天、热闹声声，桥头三阿爹是明白人，知道那是附近新开的书场在招揽听客。缠夹二先生听了，误以为是着火了，急得团团转。当桥头三阿爹告诉他说是附近新开了一家倩丽园书场时，自以为明白的缠夹二先生又急了，他觉得新开的书场有千里远，直喊"太远了，不去了，不去了"。进到书场，知道登台说书的先生名字里有一个"泉"字，缠夹二先生又故作聪明地说了一句："我晓得的，凡是名字里有'泉'字的，都是有大本领的大响档，蒋月泉、周玉泉、张小泉……"他把刀剪商号"张小泉"和评弹名家混为一谈，现场听众忍俊不禁。

在苏州评弹中，经常会出现一个名字唤作"缠夹二先生"的人物。其实，缠夹二先生不是一个具体的人，在苏州常常是指某一类人，这类人大多脑子不大灵光，或者"蠢头蠢脑"，往往被人称为"拎不清朋友"。这类人在日常的言谈答对中多因混淆语义和事实而生出许多笑话，令人啼笑皆非。与缠夹二先生说话，完全不在同一个频道上，在现代普通话中叫"驴唇不对马嘴"，在粤语地区叫"鸡同鸭讲"，在苏州话里，这也可以叫作"冬瓜缠嘞茄门里"。缠夹二先生与人对话不顺畅，主要的症结在于一个"缠"字。所谓"缠"，在吴语中是指因语音、语义理解的偏差而产生的混淆、误会、差错或笑话。明清时期的苏州方志中就有记载，如晚清时期陶煦在《（光绪）周庄镇志》卷四中综合《苏州府志》《吴县志》等志书的记载，收录了苏州地区的不少方言俗语词汇，其中对"缠夹"一词的解释是："谓事多舛误，曰缠夹。夹，古鸭切。"《清稗类钞·苏州方言》也有曰："缠夹二先生，喻人之对于事混缠不清也。"民国以还，江浙一带文人学者的文章中也常有这一用法。如叶圣陶的《未厌集·苦辛》："当着孩子的面，她从不说'衣领''零数''菱角'之类的词儿，因为与'领养'的'领'字太容易缠混了。"

① 作者系苏州大学文学院教授。

瞿秋白的《乱弹·新英雄》:"读者诸君千万不要缠错了:这小诸葛并非大诸葛……大诸葛是治人的君子,当朝的宰相,而小诸葛可不同。"鲁迅的《热风·不懂的音译》:"凡有一件事,总是永远缠夹不清的,大约莫过于在我们中国了。"直到今天,苏州话依然保留了"缠"字的这一用法,其中以"冬瓜缠嘞茄门里"最为形象生动,也最为流行。

因"缠夹"而造成的混淆、误会和各种笑话,似乎自带故事性和喜剧效果,因而在过去的民间文艺表演特别是苏州评弹中,"缠夹"几乎成为表现噱头和幽默的一个重要手法。

元代杂剧和散曲中就不乏这样的作品,睢景臣的《般涉调·哨遍·高祖还乡》就是其中的经典之一。整套曲子以一个熟悉刘邦身世底细的乡下人之口吻,把汉高祖刘邦"威加海内兮归故乡"时候的自命不凡、盛气凌人写成了一场荒诞滑稽的闹剧,顿时击碎了封建皇帝神圣的面具和神秘的光环,揭露了刘邦的真实面目。乡下人因为没见过世面,对皇家仪仗队中的圣物就会有很多"缠夹"而生的误解,看到皇家"日月旗""龙凤旗"上的图案,他就觉得这些都是"大作怪"的物件,怎么会在旗帜上画上乌鸦、兔子、蛇和鸡呢?全曲就在一次次的"缠夹"误解中,最终"直把这个故使威风的大皇帝,弄得啼笑皆非。这虽是游戏之作,却嬉笑怒骂,皆成文章了"。(郑振铎《中国俗文学史》)

在传统的苏州评弹表演中,时常可以听到"缠夹"的关目和说表片段。如在长篇弹词《三笑》中,当无锡乡下船工听到"江南才子唐伯虎"自报家门的时候,似乎完全没有接住话茬,就来了这么一句:"哦哦哦,才子才子,裁缝师傅笃伲子。我管他什么唐伯虎,还是野野胡皮老虎。"这个典型的"缠夹"段子,让听众忍俊不禁。而书中无锡荡口华太师家的两位公子大笃、二刁,时不时地来一段"缠夹"的包袱,再加上说书先生"起脚色"的高超技艺,蠢头、叼嘴的幽默滑稽,为书增添了不少噱头和笑料。又如长篇弹词《描金凤》中,戚子卿身边的小二倌脑子有点浆糊,往往不知就里,一旦主人说大话、吹牛皮,他就会来一段"缠夹",不经过大脑就把实情秃噜了出去,在书中的喜剧效果也极为出彩。久而久之,在苏州就有了一句歇后语:"戚子卿的小二倌——呒不一句好闲话。"

有的时候,巧妙地利用不同方言之间的差异和分歧制造出"缠夹"的喜剧效果,也是非常有趣的。笔者印象最深的莫过于上海东方评弹团周孝秋、刘敏老师合作的长篇弹词《筱丹桂之死》。书中的金宝宝是扬州人,她用带着浓郁扬州口音的上海话与流氓张春帆周旋、"缠夹"和"胡调",一次次地化解了危机,保护了年轻而单纯的筱丹桂,这些"缠夹"和"胡调"充分表现了金宝宝的善良和机智。在《盘问筱丹桂》的一回书中,还未等张春帆开始发难盘问,金宝宝就先挺身

而出,与张春帆面对面地"缠夹""胡调",并大声"丑音头"给还在楼上的筱丹桂。张春帆问筱丹桂什么时候出门的,金宝宝的回答活里活络,为后面继续周旋留下了余地,真是绝妙:"具体时间说不准,反正就在你离开后一歇歇,后脚就出去了。""到哪里去了?""到白玫瑰,去烫头发。""丹桂不是刚刚烫过头发吗?""外头女太太们流行的新式样,叫油条式,她也想烫一个。""怎么后来没有烫呢?""人太多了,就没得烫。""哪能后来到外滩去了呢?""去兜兜风。"……兵来将挡,水来土掩,一个"盘",一个"缠",反反复复,用一句苏州话俗语来说,那就叫作"缠勒个盘,盘勒个缠"。暂且过了这关之后,金宝宝吓得一身冷汗,偷偷地用扬州话骂了一句"肉圆!"张春帆怒目以视,喝道:"哪能?"刘敏老师采用"背躬"的表演方式对听众做了解释:"在我家扬州,狮子头又叫'肉圆',是千刀万剐剁出来的,所以我又叫它'杀千刀'。"金宝宝在内心之中不知骂了多少遍"杀千刀",在面对恶人的时候,只能用"肉圆"作为隐语,以解心头之恨,也许这个隐语只有她自己才知道。这竟然又是一个经典的"缠夹"梗!这种利用方言差异制造的"缠夹"梗,在沪语系列电视剧《老娘舅》中也有很多,特别是刘敏老师扮演的富贵嫂(原籍苏北)就有很多这样的段子。

现在的书坛上,让人印象深刻的经典"缠夹"段子似乎已经不多,"缠夹"已然成为一种稀缺的"玩意儿"。前辈艺术家在评弹书目的创作和表演中,特别善于从明清时期苏州地区文人的小说、笔记中寻求借鉴。明代的苏州文人喜欢说笑话、听笑话,也编辑了许多笑话集,如甪直许自昌的《捧腹编》《樗斋漫录》、东吴冯梦龙的《古今谭概》《智囊》《广笑府》等书中,都不乏因"缠夹"而引起的误会和笑话。许自昌的《樗斋漫录》中这样的一个笑话就很有意思:"一腐儒最不能弈,又侈口以弈自负,每对局必败,乃愤耻自誓不复弈。一友诘其何以不复弈,其人以持'五戒'对。友曰:'弈不在五戒之内,何以戒弈?'其人曰:'弈不免杀,五戒以不杀为首,故戒之。'叶文通从旁大笑曰:'若如此说,公却替他人戒了。'一座大笑。"这种鲜活而带有泥土气息的民间文艺手法,自然应该是苏州说书艺术值得汲取、吸收的文化宝藏。

琴韵未随花月送

——怀念评弹名家朱雪琴

言 霁

《珍珠塔》这部堪称"小书之王"的书目，养育了人丁兴旺的马调腔系和马派艺术，滋养了很多划时代的大响档，如"书坛文状元"魏钰卿、开创支声复调伴奏的沈薛档。然而，有一位大名家，她的出棋书并不是《珍珠塔》，但是她唱出了《珍珠塔》历史上甚至是苏州弹词历史上第一个由女演员所开创的流派唱腔。相信朋友们早已知道，她便是朱雪琴。

这里不必大谈特谈朱雪琴老师一生的种种经历，只想尽可能全面地回顾朱雪琴的"琴调"流派艺术，故简单撮述她的生平如下：朱雪琴是江苏常熟人，原姓吴，名心宝，祖籍江苏丹阳（一说江苏镇江），1923年生于浙江嘉兴濮院，八岁时在当地书场偶遇朱蓉舫、朱美英夫妇，被二人收为养女。曾用艺名"朱小英"，10岁在常熟东唐市破口登台，开启了书坛生涯。同年改艺名为"朱雪琴"，与父母拼双档说《双金锭》《描金凤》《珍珠塔》。

1945年抗战胜利后，朱雪琴与养父首次献艺春申，在汇泉楼书场唱出"琴调第一声"。其间，朱雪琴曾与弟子朱雪吟、朱雪玲等拼档，1951年以后长期与郭彬卿拼档演出《珍珠塔》《梁祝》《琵琶记》。1956年，朱雪琴加入上海市人民评弹团（今上海评弹团），参与编排了《方卿见姑娘》《白毛女》《冲山之围》（《芦苇青青》的前身）等中篇作品。1994年在上海逝世，享年71岁。

旧调发新声

朱雪琴的艺术为什么如此吸引我呢？首先是因为她的声腔和她在声腔上的创新。朱雪琴是一位飒爽刚强的奇女子，这使得她不会甘于做下手，也不会囿于已

琴调第一声谱例

有的流派唱腔，而会大胆创造革新，凭借超人的乐感吸收所接触到的素材，融化进自己的声腔，从而形成了极具个人特色和魅力的"琴调"。

琴调是从沈调基础上发展而来的，朱雪琴将沈调的一些旋律加以发展，形成了琴调独有的"跳跃性"。起初只有一句调子，就是《妆台报喜》中的一句下乎：

我听到这一句"新腔"的感受，用一个字概括，就是"畅"。在《妆台报喜》中，采苹丫头看见姑爷方子文来临，想到小姐的相思毛病终于要好了，非常高兴，上楼来，又有点"痴气"，要跟小姐"遛遛字相相"，情感是舒展、高兴的，又带着点戏谑。而这一句腔，显得那么轻松、活泼、跳跃、俏皮，很能抓人耳朵。听到这么一句，你也想对小姐说："小姐啊，要紧下去碰头小官人吧！"

朱雪琴并不满足于这一句新腔。她想的是：我要在这一句新腔的基础上继续创造，形成属于自己的独特唱腔。不仅如此，她还追求变化，每一档唱篇，每一句上下乎，都有或明显或细微的区分，十分新颖。

她又是怎样大胆革新唱出诸多琴调特色腔的呢？《琵琶记·哭坟》是一个很好的例子。该唱篇留下了两段不同的录音——《琴调唱腔选》选录的王月仙伴奏版和1962年的郭彬卿伴奏版，这里试分析后者。人们往往觉得，琴调只能唱喜悦、跳跃的内容，似乎不能唱这种悲伤沉郁的唱篇。对于这种片面的观点，《琵琶记·哭坟》就是一个鲜明有力的反证。

"烛未点，香未焚，这孤哀子未穿麻衣把祭礼行"，上乎用薛调现成曲调，下乎"未穿麻衣"却用了经过加工修饰的"琴调第一声"去唱。虽然同是一句腔，但值得注意的是，此处的唱法、情绪与《双金锭》《珍珠塔》里面的是两样的。《妆台报喜》中的采苹轻松喜悦，唱得比较高亢。而在《琵琶记·哭坟》中，朱雪琴老师有意把腔往下压。这句下乎结束，郭彬卿伴奏时也没有弹原有的下乎过门，而是多加了几个半音，渲染了悲凉的气氛。紧接着，"悔之已晚的苦中情"一句唱完，接了一段颇具俞调风味的过门，更加贴合情境。因此可以说，郭彬卿的琵琶伴奏是琴调发展成熟过程中十分重要的因素。甚至可以说，没有郭彬卿的琵琶伴奏，朱雪琴的唱腔要逊色不少。

"谁知晓我从今见不到爹娘面"一句，"从今"有意稍稍倒字，为了贴合蔡伯喈哭泣的情境，唱得有点像陈调。"爹娘面"三字就是我们现在讲的"琴调特色腔"，我称为"六字拉腔"，最早就使用于这一唱篇中。朱雪琴早期用五字拉腔，唱得很高，不够贴合人物情绪，最终打低一个字，从六字起腔，旋律下行而略带起伏。

朱雪琴曾经谈到，这一句腔的灵感来源于红色歌曲《三大纪律八项注意》中的"革命军人个个要注意"，将后半句稍作调整后化进了弹词唱篇里。这就是"今

为古用"。改革唱腔，不应该人为地划一个范围把自己框死，而应该从各种音乐中吸收精华，为我所用。正因为如此，这一句唱尤其抓耳朵，我每次听都能完全跳进蔡伯喈这个人物，仿佛和他融为一体、悲伤恸哭。尽管其中一些元素似曾相识，但只觉得好听，根本不会意识到曲调的源流。若不是朱雪琴在讲座上"自曝"，我还不会往这上面想呢！

甚至，朱雪琴晚年在嗓音衰退、气力不足的限制下，仍没有"躺平"。她自嘲"老太唱老太"，多唱陈调篇子《方太太思儿》。即使唱旧有的陈调，她也不满足于前人的创造，而是在蒋如庭等人唱腔的基础上，发展出了属于自己的"琴陈调"，这是多么强大的创造力和生命力啊！

求新常逐变

除了大胆革新声腔，朱雪琴的艺术还有一点深深吸引了我：她在求"新"的同时，还求"变"。这个"变"，不是指对前人已有的唱腔加以创新，而是指与自己较劲，时刻对自己的作品有所反思，因时因地追求唱腔上的变化。同一档篇子，在不同的时期、不同的地点，唱法都是不同的。比如《潇湘夜雨》，我们对比早年由郭彬卿伴奏的录音和1987年评弹艺术节由薛惠君伴奏的现场录像不难发现，其中的花腔和一些不符合人物的唱腔都大大减少，即所谓返璞归真、洗去铅华，回归了自然。

更能体现这一点的，无疑是《珍珠塔·妆台报喜》一回。这回书流传甚广，素来以"七十二个他"为骨子，后者也是最能体现"唱煞珍珠塔"的桥段之一。这段经典选回，朱雪琴留下了很多资料，光是朱郭档的录音就灌有两个版本。这两段录音只有两个区别：一是静场，一是实况；一是35分钟，一是24分钟。其余的书情、唱篇（相对应的部分）、家生都是一样的。一般人处理这只作品可能会一曲一唱到底，朱雪琴偏不，同一段"七十二个他"，她所追求的是让听众产生不同的感觉。

《珍珠塔·妆台报喜》这回书唱篇很长，无法也没有必要逐段逐句加以比照分析，就以其中比较有代表性的"千分惊险千分喜"一段为例。这档唱篇的特色可以说非常明显。首先，在"比"的部分，所有的下乎，实况版都加了"好似""好比"这样的衬词，静场版则比较工整。第二句"浪里扁舟傍水涯"，实况版是比较平稳地唱过去的，而静场版就不同了，平地起高楼，"浪里扁舟"四句用了典型的"琴调第一腔"，一开始就把亮点抛出来，虽然是静场，但依然很卖力气。下面的"万里行商已到家"，静场版的"商"字有点倒字，实况版就没有。"已到"二字，两个版本里的板眼也不一样。

不光如此，每到下乎五六字，在传统马调行腔的关键处，两段录音比照来听，可以说没有一句的唱法是完全相同的。其中的气口、所要表达的情感，给到听众的感觉都是不同的，这也正是"一曲百唱"的特色所在。所谓"生书熟戏，听不腻的曲艺"，评弹之所以能够不断地吸引人，就是因为常常推陈出新，总有新调新腔抓牢听客的耳朵。一如弹词名家姚荫梅先生所说："今朝唱一句，明朝唱一句，第三天再换一句，让听众每天有新鲜感。就像吃小菜一样，吃得少，搭点鲜头，更觉有滋味。"无论是北方曲艺还是南方评弹都是如此，弹词中尤其明显。

洒脱不甘平

如果仅仅是永远求新求变的声腔，还不足以令我如此热爱朱雪琴先生。在此之外，更能吸引我的是她自由奔放的台风，飒爽洒脱的手面、面风，别具个性的气质。浩劫之后，朱老师仍然活跃在书台上，录制了很多珍贵的录像。今天的我们能够幸运地看到，雪琴先生的那种自信、那种豪放与她充满进取的声腔风格和谐统一。想当年上海评弹团访问香港地区的演出，台下的观众也是为她的这种魅力所倾倒，觉得没听够、没看够，所以才热情地呼唤她两度返场的吧！不如就以那次返场所唱的《十八因何》为例说一说。

《十八因何》是《珍珠塔·下扶梯》中的一档"叠句唱篇"。陈翠娥小姐担心见了表弟无话可说，采苹就一口气抛出了十八个问题。这十八个问题，全部以短句的形式用平声字收尾，是不分上下乎的"一口干"。朱雪琴处理这一档唱篇时，继承了前辈沈俭安、薛筱卿演唱叠句的心得，采用比较平缓的旋律唱出，但仍然富于变化。为了突出重点，第一句、第十七句都用了"琴调"的特色腔，最后一句用马调传统的长腔圆满地结束了这一段唱篇。朱雪琴处理得轻重得当、详略得当，即便这段录音只是演唱会上的返场，我仍能从中真切地感受到，朱雪琴并不是在简简单单地唱一只普通的篇子，而是完全进入了采苹的角色，把这十八个"因何"向自家小姐娓娓道来。即使看不到画面，也能想象到雪琴先生举手投足的样子，因为她的唱腔无时无刻不在流露出那种奔放的气概。

是的，朱雪琴老师的身上充满了现代女性的自信自强、不卑不亢。以她为代表的一整代女性弹词演员，真正地打破了男性艺人对评弹的行业垄断，开辟了评弹艺术性别平权的新天地。三尺书台，就是她们彰显女性智慧与力量的最佳舞台。

正因为朱雪琴先生的自信，不管遇到多大的磨难，她始终在事业上开拓进取、永不服输。抗战期间，她遭受到非人的虐待，但她仍旧没有放弃艺术，战后重又上台说书；十年动乱，她劫后余生，终于再登书坛，可惜不久后便罹患重疾，气力、嗓音和记忆力都远不如盛年。即使在这样的身体状况下，年过六旬的她仍在努力

地吃生书、说新书,跟蔡小娟排演长篇弹词《孟丽君》。1983年,朱雪琴不幸确诊癌症,但她依然乐观、洒脱地生活,依然为评弹艺术的发展殚精竭虑,且如此坚持了11年。1994年,在过完71岁生日的第二天,这位拥有顽强生命力和意志力的艺术家,永远地告别了无数热爱她的评弹听众。

王国维曾在《人间词话》中写道:"幼安不可学也。学幼安者率祖其粗犷、滑稽,以其粗犷、滑稽处可学,佳处不可学也。"我想,后人于朱雪琴也是如此。她的唱腔可以学,她台上的手面、动作可以学。然而,这种内化于心、外化于行的自信,以及由此产生的艺术风貌,是不可学的,因为朱雪琴的人格是独一无二的。后世所有的传人中,只有学生余红仙、独子朱一鹤能得其一二。

我们这个时代的女性评弹演员,一方面可以大胆借鉴朱雪琴先生留给我们的艺术精华;另一方面,也应该深刻地体会到,朱雪琴之所以成为朱雪琴,正因为她大胆、自信地徜徉于评弹艺术的天地,硬生生地闯出了一片天,进而能够从精神内核上学习她,探索出属于自己的"阳关道",创造出更多"不可学"的艺术经典。

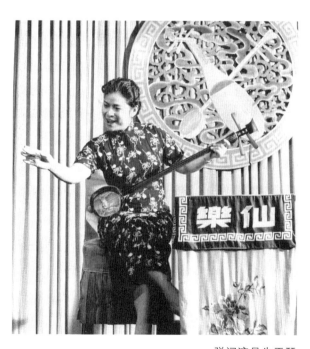

弹词演员朱雪琴

苏似荫先生的"脚色艺术"

夏 煜

说书是语言艺术。常有人说，某某演员的手面（动作）好，某某演员的神态真到位，可是再繁复的动作，再逼真的神态，也是无法替代语言本身的。如果说书有"三宝"，那大概率是"长表""脚色""噱头"。没有永远表的书，表到后来自然就会进入脚色；也没有凭空放出来的噱头，从脚色中生发出来的噱头非但比较自然，而且更为隽永。评弹的脚色，先后向昆剧、京剧学习，有程式规范的讲究。但又因为说书本身属于"说法中显形"，所以不脱演员本体，这可能也是人们常常用"起脚色"这个说法的原因吧。

苏似荫先生就是擅长"起脚色"的代表。在长期的书台实践中，他除了继承长篇弹词《玉蜻蜓》之外，还参与了大量中篇、短篇评弹及传统书目整旧的演出。通过研究他留下的资料，可以发现他起的各类脚色，如《玉蜻蜓》中的老佛婆、张国勋、奶婶婶，《老地保》中的马寿，《白毛女》中的黄世仁，《大红袍·抛头自首》中的陆戚氏，《打铜锣》中的蔡九等，个个特征鲜明，呼之欲出。只要寥寥数语，他就有本事把脚色带到听客身边。我没有机会现场欣赏苏先生的书艺，但是听录音同样可以体会到各个人物的性格特征和神情姿态。说书和听书，是真的可以打破时间和空间界限的。下面随想随写，试举几例。

《玉蜻蜓》中的老佛婆可称"书中之胆"。蒋月泉起的老佛婆给我的感觉是精明能干，擅于冷眼旁观。而苏似荫起的老佛婆则是外冷内热，稍带点糊涂，样样事体欢喜"轧一脚"。如果说蒋抓住的是"冷"，在淡定中不露痕迹并消弭于无形，那么苏抓住的就是"热"，在层层铺设中闪转腾挪，从而化险为夷。两个角度，两样风采，却同样精彩。说起这个脚色，有两回书必须一提。一回是《智贞探儿》，一回是《庵堂风波》。苏似荫起的老佛婆，有点拖、有点懒、有点勒，但不讨嫌。就像顾宏伯起的包公被称为"老包公"一样，老佛婆这个脚色的真实年龄在书中究竟怎样已经完全不重要了，重要的是符合演员给脚色所定义的那个标准，并通过对这个标准的执行，让听客对之深信不疑。虽然因为自然规律，老佛婆已经不可能时刻都打起十二分的精神，但老归老，老佛婆遇到大事是绝不糊

涂的，照旧是利弊霎时明的一个人。与蒋月泉的老佛婆相比，苏似荫的更世俗，更生活，也更有人情味。

再有张国勋这个人物。蒋月泉和苏似荫的《骗上辕门》有录像传世，这是蒋月泉舞台生涯50周年演出的实况，也是这回书最精彩的版本。苏似荫起的张国勋启口稳、出口慢，派头十足，身份得体。听众其实早已知道，这时候的张国勋火势已经退掉，但又拉不下一家之主的面子。抓矛盾点大家都懂，但怎么表现出来取决于说书先生的本事。书中最精彩的是阿福用谎言骗张国勋上辕门时的对话，从毫无关联的"肉松皮蛋火腿"引出抚台衙门的场景，用安排了五百名打手来勾起老老的疑惑，再用一堆"幺佴三（屎）"来吊起老老的肝火，引得张国勋胡须直翘，"喔唷"连连。乘胜追击的阿福与连败连走的张国勋，恰是鲜明的对比。书中张国勋被阿福激怒之后上辕门是一种失败，但是台上的苏似荫与蒋月泉的默契合作，却是脚色塑造上的成功。

在中篇评弹《白毛女》中，苏似荫与姚荫梅、江文兰合作过一回《狭路相逢》。现代书由于程式化技艺被削弱，起脚色增添了难度，但艺术家是不会受制于此的。苏似荫在这里用唱来起脚色，靠的是一档"费家调"的篇子。弹词曲调唱法多样，中篇《三约牡丹亭》中程丽秋一档"费家调"泼辣豪爽，而苏似荫为了起好黄世仁脚色，唱出来却味道迥异。结合书情，这段是讲给狗腿子穆仁智听的。我听他每一句中的关键字都故意拖长那么一点，小人得志后的卖关子，故作神秘中夹杂着洋洋自得，自带脚色的可笑。书中的唱篇与唱开篇又有不同，书中的唱是说表的延续，形式是弹唱，实质还是在说，所以才会在某种程度上高于说表，跃上新的台阶。当然，这仅指符合脚色性格，声腔调度恰当，表现张力饱满的唱。无疑，苏似荫的这段以此标准评判可算上乘。

还有《大红袍》"抛头自首"一折。苏似荫先起陆戚氏、又起差役、再起贪赃官赵胜大，三个小脚色都有特点，都起得很有滋味，但我以为陆戚氏的"滋味"最佳。因为有20世纪70年代末赴港演出的录像，所以能看到苏似荫在起这个脚色时加入了大量形体动作，有些甚至突破了传统评弹所说的"手面"概念。这是特殊脚色的特许，也是演员塑造能力的试金石。动作本身的恰当与否，与语言的默契程度，与韵律，与上手的协调和并存，都是表演者要考量的关键点。我想，苏似荫先生之所以被称为"硬里子"，是因为他的下手已经不是配配小姐、丫头，搭两句腔，再唱一档篇子以求完成任务的旧模式了。你听他在做下手时，说书都是牢牢贴着上手的，不超过上手但上手也别想把他甩开。比如这回"抛头"，他分别与杨斌奎和张振华合作过，细节处理也有不同。在整体风格保持一致的基础上，又充分展现个人技艺，让人更能加倍体会到下手的重要性。

最后想说的是，"脚色艺术"其实是说书艺术的一部分，书也说不好是肯定起不来脚色的。仔细想想，苏似荫无论是在传统书中还是在现代书作品中起的那些脚色，其实都能从我们身边找到原型，这与年代无关。比如《晴雯》里王善保家的是邢夫人的陪房，现在陪房大概没了，但这类人绝不会消失。又比如《求雨》中的方伯年，后世恐怕只会越来越多。说书先生起脚色，其实和小说家的创作有共通的地方，水平高的小说家能让读者透过文字与书中人物精神交融，说书先生何尝不行？一个被成功塑造的人物，从跃然纸上到跃然书台，自然会与读者、与听众取得共鸣。苏似荫起的那么多脚色，先是精准抓住了人物特征，并随着书情的发展展现出人物性格中的复杂性和多面性，同时又加以凝练，才让这些脚色绝不雷同，栩栩如生。反之，如果只会用程式化技法的起脚色，那就和预制菜一样，有啥吃头？

蒋月泉在50周年演唱会上那句"胜于蓝"是经典桥段，虽然可能有那么一点点扦讲的成分，但是更多的是赞许与认可。可以这样说，苏似荫说书完全形成了自己的艺术风格，且经得起时间的检验。历史已然远去，百年之后又待如何？不过，虽然生命不能长青，但是艺术可以永恒。在此，怀念苏似荫先生，也怀念书艺高超的老先生们。

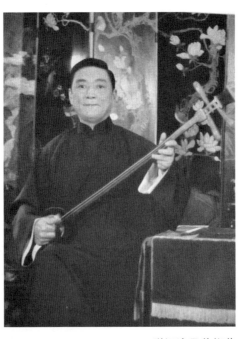

弹词演员苏似荫

草蛇灰线

——苏州评话"唐三国"审美结构之宝

张 进[①]

在中国传统古典话本小说中,草蛇灰线结构的组织手法向来为人们所关注。《唐耿良说演本长篇苏州评话〈三国〉》(以下简称"唐三国")熟稔草蛇灰线结构手法,使其成为"唐三国"建构苏州评话鸿篇巨制的审美法宝。

一、明里走线,大张旗鼓,张飞戆大性情曝光结构法

关于张飞"这一个戆大",只要是喜爱苏州评话"三国"的听众,谁又能忍得住不"碰碰就要"说起张飞"这一个戆大"的呢?我本人粗略估算,2019年以来,我在聆听、评点"唐三国"工作中,单为张飞一人所写的点评文字就已逾10万字。现在来专及张飞人物塑造中的草蛇灰线,仍然有许多"热爱张飞的话"要说出来。从张飞"硬装斧头柄"古城相会"戆大"性情爆发,誓与二哥关羽——决一死战的最大乌龙,到"夕阳下,好哥们在等他",也就是长坂坡"张飞式痴汉等赵云"的挚爱性情桥段,说书家明打明使用草蛇灰线结构法。此明法草蛇灰线,不仅大张旗鼓地将张飞的"戆大喜剧"进行到底,结构了张飞从"硬装斧头柄"的自然而然到"善装斧头柄"的自然而然这样一条性情喜剧的可爱英雄线,而且横拓纵深了长篇评话"三国"——血雨腥风、金戈铁马——政武斗争氛围中,大将张飞独特的"仁义有我,道理有我,智慧有我"这么一条英雄成长的可贵性情线。而极富匠心的是,苏州评话艺术家唐耿良在感情发展线上可谓大张旗鼓,无所不用其极,在性情曝光线上,又是一波三折(张飞跟诸葛亮搞、与登云豹闹、对赵子龙俏,尤其是对诸葛亮的"先瞎搞后敬爱",同赵子龙的"先结怨后疼爱")无所不尽其爱(张飞爱得爱憎分明,说书人爱其性情丰蕴,听众爱张飞"这一个"戆大、爱说书人对他的做大),在书情结构线上则以"张飞效应"无所不达其致。总之,草蛇灰线如唐耿良者,用喜剧说书——做足了书目,撑足了结构,实足了审美,用性情说书——张飞做得了近乎完美境界的喜剧英雄,说书家取得了几乎

[①] 作者系苏州市传统文化研究会秘书长。

毫无遗憾的艺术成功，听众则赢得了关乎耳目和精神的美学尊享。用草蛇灰线说书——真好，用明里走线说书——真妙，用"唐三国"审美路线说书——真高。所以，我要说，"唐三国"张飞这条草蛇灰线，表现出了唐耿良苏州评话艺术的"三个打"：打破，打破了以往惯常"草蛇灰线"偷偷叫盘起来的"线下"做法；打开，打开了苏州评话"草蛇灰线"明明叫说出来的"公布"办法；打起，打起了中国说书"草蛇灰线"好好叫搞得来的"别致"手法。一言以蔽之，"唐三国"将苏州评话草蛇灰线做成明里走线，实在堪称中国说书共同体最大胆而又有成效的草蛇灰线之新时代标杆。

二、暗中布线，大做幅度，赵云英杰性质递进结构法

"白袍小将"，简简单单四个字，唐耿良将草蛇灰线结构法做成了暗中布线。白袍小将，君不见，赵子龙向来与敌当面交战"不报名姓"，一是他不把这程序当回事，二是他不拿这玩意做资本，三是他不必走这道关打卡（尤其是第三条赵子龙"不必"打卡，因为往往"一枪头"他就毙敌大将性命于马下）。咳，君不见，这"白袍小将"四个字倒是最最值钱——大将高览被这个白袍小将"一枪头"挑在马下，"阿侄"曹洪被这个白袍小将"戏弄得"那真叫够，相爷曹操被这个白袍小将"折磨成"了无厘头，好人徐庶为这个白袍小将"大帮忙"多达三次，说书家为这个白袍小将殆亦费尽脑汁神思，听众一干为这个白袍小将排日听书又岂敢脱把一回！好，好！君不见，白袍小将——枪挑大将——赵云么狠煞结棍煞，曹操呢咬煞气苏煞，刘备么叹煞快活煞，张飞呢等煞关心煞，听众、说书人笃一班则是叫好煞拍手煞！暗中布线，英杰在线，草蛇灰线，做出战线。

三、明暗织线，大加突兀，曹操反派性格呼应结构法

曹操性格复杂，苏州评话"唐三国"同频共振以使审美复杂。如，曹操对于诸葛亮——由看不起到看得起（火攻、水攻之前到"两把火"之后），由看不起到吓得起（"火烧博望"其时认定孔明"小儿科"），由看得起到吓勿起（"两把火"之后，吓于张飞拆锦囊、关公放大炮，皆因吓于诸葛亮兵法虚虚实实），曹操完成着他在"唐三国"里——先以弄堂道具的结构之用，再到性格成长的书情渐进，这样一束"慢铺陈"而必及"急转弯"的明里线。与此同时，说书家通过赤兔马做下暗里线，以不断的量变积累而向"心理立体"质变的高潮突进。一匹赤兔马，结构了曹操反派形象终得定型的一步"放长线，钓大鱼"棋法，结构了"唐三国"书情整体闭合化的一条"布暗线，打情趣"牌路，结构了苏州评话艺术草蛇灰线的一套"唐公线，说大书"艺途。而且，也是在一波三折中，曹操的那一根疑心病线，曹操的那一根自以为线，曹操的那一根赛狡兔线，一俱明暗交织在了中国

说书共同体草蛇灰线——高能级美学建构系统。

四、草蛇灰线，明暗相与，一波三折，明暗各得其所

可以注意到上述三种草蛇灰线结构法，曹操、张飞无一不经历了他俩情节发展中极其明显而极跌宕错落的一波三折。当然，对于这两种一波三折，说书家强化苏州评话喜剧艺术的对比作用。为了突显张飞、曹操这两个正反派喜剧人物形象的鲜明反差，说书家将其表现为草蛇灰线结构法中的明暗有相异、和而有不同。那么，有朋友得问：赵子龙单枪独骑、冲营救主，返还时背上还多出一个"阿斗牌"拖油瓶，如此事迹乃古往今来英杰无二，他的故事情节不就更可以说是最不一般了的一波三折吗？然，然也。问得好，说得对。谁又能不认可赵云书情最不一般的一波三折？不过，赵子龙式的一波三折，事实上侧重的还是属于具体情节进展中战术举措性的构造，与张飞、曹操那种整体书情线索上战略结构式的营建，毕竟有着范畴属性的较大不同。所以，明眼之下，我们并不认为赵云长坂坡具体情节中非结构法性质的剧烈一波三折，等同于张飞、曹操他们大幅度式的"一波三折"在或明或暗之中所起到的结构法意义上的审美功用。换言之，如果说，张飞、曹操"一波三折"直接就是服务于整部书情草蛇灰线结构法之明法部分的审美功能，那么，赵云具体书情一波三折则是不明显地以暗法所寓于草蛇灰线结构法之中的、来自说书家艺术本能所体现出的别材别法化了的"一波三折"。这是因为赵云的一波三折是小局部情节性的，是被说书家演绎成为"明白直观"一路涨停板式的直线性递进程式（恰与张飞、曹操"一波三折"起伏延绵书情断续时长分别达到了时长60回、100回，"神龙见首不见尾"地成为大局部乃至整体化结构性体式中的"撑脚架"）。其实，赵云的具体情节性这样一种小局部暗寓意义上的被说书家"有意隐藏起来了"的"一波三折"，恰好反映出了"唐三国"活用中国说书共同体草蛇灰线"审美明暗辩证法"的深湛艺术功底。一句话，赵云小局部重在表现具体书情的一波三折，通过跟张飞大局部、曹操整体型两种"一波三折"的审美运动张力，形成了"唐三国"草蛇灰线结构法那极其丰富多彩的能级层次和内蕴魅力。

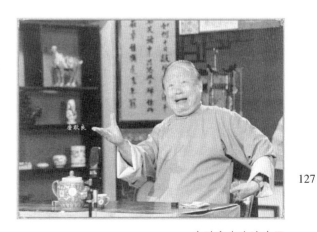

唐耿良先生演出照

不走寻常路

——论"评弹才子"黄异庵的创作特点

胡音婷

评弹界不乏才子，但公认的"评弹才子"只有黄异庵。他幼学书法、诗词，师从天台山农刘介玉，10岁闻名上海滩；20岁开始弦索生涯，即自编弹词《西厢记》走红苏沪；30岁入邓散木门下习金石，印艺亦不凡；40岁不到便因文代会上献诗，"评弹才子"誉满菊坛。此后黄异庵却被打入另册，天涯寄迹，湖海飘零，晚年平反归吴，虽则清贫，却旷达始终。

黄异庵过世距今接近30年。虽然他晚年说书乏人问津，但在他去世多年之后，不少后辈听客陆续通过录音资料认识他，喜欢他，在网上讨论他，赞美他，我也是其中一位。这个世界没有忘记他。

为什么黄异庵过世之后还吸引了我这样的"新听客"呢？他的确说表活络、"小闲话"生动，但是这些特点不是他专有的。我以为，真正让他区别于其他优秀说书先生的是他的创作能力。

黄异庵的书有新意，别处听不着。一方面，他擅长原创，甚至经常临时"簧书"，而且"簧"得贴切；另一方面，他"老书新说"的本事特别大，比如他的《文徵明》前半部分把《三笑》里耳熟能详的关子书"五读伴相"改成"七读伴相"，改得大刀阔斧、合情合理、别有趣味。

总之，他说书只此一家，别无分说。如果你正好喜欢他这一路风格，听他的书就是享受。而且他不需要担心学生抢他饭碗，因为他过两天大概又改变说法了。比如他晚年留下两版《翁同龢与杨乃武》录音，书情大不一样。所以他的爱好者愿意反复进书场听他说同一部书。

黄异庵创作新书、加工旧书，不会堆砌跌宕起伏的情节。他有完整音像资料留存的长篇只有《西厢记·游殿》和《文徵明》，《文徵明》的关子相当少，《西厢记·游殿》甚至没有关子。不靠关子，他的本子靠什么来创造趣味性呢？

黄异庵说书，有一个公认的特色："盘盖"功夫了得。所谓"盘盖"功夫，

就是让书中人物来回问答、辩论、"扳错头"，句句言之成理。最典型的例子就是他和刘美仙的七回《游殿》录音。不过，可能是《游殿》"盘"得太有代表性，有的听客就以为黄异庵只会"盘"文化典故。这个观点不免有失偏颇。

《西厢记·闹柬》一回，莺莺小姐与不识字的红娘也有一番唇枪舌剑。莺莺怕红娘看轻自己，要寻个错处让红娘低头，言语中处处是陷阱，但是红娘横竖不上当，先是假痴假呆，然后投石问路，继而偷换概念，最后反守为攻，反将莺莺一军，其精彩程度赛过两军交锋，锋刃相接。外加这对主仆都是少女，有点小囡脾气，又从小玩在一起，说话不免"没轻头"，所以这一"盘"，"盘"得更加闹猛。黄异庵没留下说《闹柬》的录音，但是弟子杨振雄搭档其弟杨振言，以及徒孙沈伟辰、孙淑英双档，都留下了《闹柬》的实况录音。说到此地，书场必然五秒一笑，十分欢腾。今人每提《西厢记》，首推杨振雄，默认它是"杨派书"。黄异庵说书以白描为主，而杨振雄擅长描摹、渲染，把气氛拉满、细节做足。《西厢记》经过他的加工，艺术性可谓绝高。但是如果没有黄异庵用自己的"盘盖"功夫事先铺好曲折的书路，原本轻松淡雅的书情，单靠杨振雄未必可以把这部书处理得登峰造极。说好一部长篇需要几代人的积累，我们欣赏杨派《西厢记》的时候，也要感恩黄异庵。

那么黄异庵的"盘盖"功夫从哪里来？我认为主要归功于他的旧式文人训练。他的"盘盖"技巧多样，不胜枚举。但是其中有一个技巧特别重要，那就是"反面文章"。所谓"反面文章"，就是针对同一桩事实，通过改变解读方式，得出相反的判断。一些传统读书人相信"文以载道"，写文章重在说理，写"反面文章"是展现说理能力的"高能炫技"。黄异庵也精通此道。他说过一回《林妹妹偷说西厢记》，就是用"反面文章""盘盖"的典型。贾宝玉希望林黛玉跟他"共赴佳期"，就拿《西厢记》做文章，说黛玉丧母，没有莺莺的难处，暗示二人好事可成。黛玉反说莺莺多亏有娘，老夫人好在暗地里，为了保护莺莺，成就张生，又不得罪娘家，"非常人做非常事"，自愿承担骂名，自己没有娘，自然不能与宝玉"共赴佳期"。这种说法在意料之外、情理之中，令我在捧腹之余拍案叫绝。

值得一提的是，黄异庵不单在"盘盖"的地方运用"反面文章"手法。解放后，为了顺应时代潮流，黄异庵同样"反面文章正面作"，只花半个月就编出了赞美农民起义的《李闯王》，《明史》里一些批判李自成的地方被他翻过来说成李自成的优点，他也因此成为新时代第一个自编自说新书的人。

可见，黄异庵虽然编书快，"簧书"多，但是他的创作手法是有规律可寻的。除"反面文章"之外，还涉及许多别的手法：有"弄引法"，如在说唐祝争为文

徵明做媒之前，先说"假三笑"，把人物关系从"七读伴相"的唐祝同心衔接到唐祝斗智；有"獭尾法"，如在"七读伴相"结尾安排华太师转怒为喜，"老夫聊发少年狂"，效仿唐伯虎做了一桩"风流才子行径"，把大团圆气氛推向高潮；有"背面铺粉法"，如安排文徵明和唐伯虎同时假扮小道士，互相衬托对方个性；有"草蛇灰线法"，如祝枝山走夜路一段，黄异庵不断通过"灯笼"这个道具，让唐伯虎多次戏弄祝枝山，反复而不重复；有"横山断云法"，如安排祝枝山在画室叫不出文徵明，正在进退两难之际，黄异庵话锋一转，开始说唐伯虎如何脱身回虎丘，让书情松一松；等等。限于篇幅，这些丰富的创作手法，本文就不一一展开了。

以上的这些创作手法，常见于明清章回体小说。苏州才子金圣叹评点《水浒传》，详细总结了这些手法。长篇说书与章回体小说都是讲故事的艺术，创作手法是相通的。

既然黄异庵的创作手法有源头，有规律，后辈就可以通过认真总结，传承他的创作才能。比如他的学生饶一尘创作的中篇评弹《女排英豪》，在最后一回比赛最激烈的时候，宕开一笔，不说场上比赛，反倒放噱头描摹日本记者，让说书节奏一张一弛。这就运用了上文提到的"横山断云法"。他的学生里，除了饶一尘，钱雁秋也是资深评弹作家，程振秋自编自说的长篇更是多达7部。程振秋的学生惠中秋像太先生、先生一样，靠说唱自编的长篇成为体制外的响档。

说书的最高境界是说世，而黄异庵说书也达到了这层境界。他说书外插花不算多，靠什么"说世"呢？我认为，他特别擅长"借沟出水"，就是借书中人物之口说出自己想对听众说的话。

他与刘美仙的七回《游殿》录音，说到张生游殿却不肯拜佛，法聪要证明佛教的价值。"盘"到最后，黄异庵借张生之口得出结论：信佛有利于穷人；再借法聪之口解释，穷人实在苦，不愿接受儒家的"安贫乐道"，穷人苦到老，也不愿追求道家的"长生不老"。佛教主张得不到的都是"空"，倒可以安慰穷人。这段穿插不但把法聪塑造得更加有深度，而且可以扩展听众对当时社会的认识，引发听众对弱势群体的悲悯。黄异庵坎坷半生，把自己的经历、体会浓缩进几句穿插中，其他人没有这种体会，因此说不出。如果省略这些内容，虽然不影响书情发展，但是书的人文性就要打折扣，就不容易打动听众。

其实，上文所提到的黄异庵的其他一些优点，未必都是"绝对真理"。通往艺术的道路有千万条，我欣赏黄异庵的"盘盖"功夫，不代表说书非要"盘盖"多。我总结黄异庵擅长"借沟出水"，外插花不多，也不是反对外插花。我提到黄异庵的旧文学功底对他说书大有帮助，更加不代表只有腹有诗书才说得好书。"读万卷书，行万里路"，名牌大学的博士研究生不见得比"社会大学"的优秀毕业生

口才更好、更有智慧。

　　但是有些标准是不变的：好的说书先生，都有精湛的语言驾驭能力、鲜明的个人特色，以及阅世之才——对书情与世情都有独特而深刻的认识。这些标准不是停留在模仿阶段就可以达到的。要做到这些，一靠积累，二靠思考，"学而不思则罔，思而不学则殆"。如果这个行业的青年能做到这些，就是对黄异庵最好的纪念。

论选曲《情探》中敫桂英情感的评弹演绎

庄芸菲[1]

一、《情探》中敫桂英的情感价值分析

（一）人物情感与立意

《情探》出自《焚香记》，这个故事早在民间流传，由王玉峰在明代创作[2]。苏州评弹《情探》是20世纪50年代初由平襟亚、刘天韵据赵熙原著川剧《焚香记》改编的。故事讲述了烟花女子敫桂英救下落魄的王魁，两人海誓深盟，结为夫妻。王魁赴京赶考，得中状元，最终竟负盟再娶。桂英接到休书，愤而自尽，她到阎王面前告准阴状，阎王命她将王魁捉拿归案。但她念及旧情，只求王魁悔过，谁知王魁绝情，拔剑相向，惹得桂英忍无可忍，于是将王魁活捉。

敫桂英的故事在舞台上出现了两个截然不同的结局：一是王魁负心负气，桂英负气报复；一是为敫桂英翻案、辞婚守义、破镜重圆、曲终人散。[3]在苏州评弹中以王魁负心为主题，反映了封建社会科举制度对青年男女爱情命运的致命影响。人们对"负心汉"持强烈的批判态度，敫桂英故事的结局不仅反映了市民阶层的因果报应观念，也反映了社会对底层女性的怜悯之心。

苏州评弹《情探》着重描绘了敫桂英的人物情感，她温柔贤淑，深爱着王魁，最终为情所困，因爱生恨，在庙中悬梁自尽。敫桂英形象的塑造也是《情探》里的一大亮点。她的形象并不同于传统故事里那种很傻很天真的"弃妇"形象，她对自己的身份和社会环境是有着清醒的认知的。

（二）核心观点与意义

敫桂英悲惨的命运与王魁过上荣华富贵的生活形成强烈的反差，这与民间认

[1] 作者系苏州市评弹团演员。
[2] 袁媛：《王玉峰〈焚香记〉研究》，湖南科技大学2016年硕士论文。
[3] 李涵闻：《明传奇中的神祇表现问题研究》，河南大学2014年硕士论文。

同的价值观相违背,所以王魁和敖桂英的形象在劳动人民手中恢复了本来面目。"痴心女"倍受同情,"负心汉"痛遭鞭挞,这才是生活的真谛,也表达了作者对维护社会公平的强烈愿望。敖桂英因为出身卑贱,所以她的命运无法被自己掌控,暗示了在封建社会的制度下,女性群体的卑微、青楼女子的辛酸,以及对根深蒂固的"男尊女卑"思想的批判。通篇故事的悲惨基调也为下一章的唱词及演绎风格做了情感的铺垫。

二、选曲《情探》中的词曲演绎

(一)唱词对敖桂英情感的演绎

评弹《情探》中敖桂英有两段唱篇,第一段"梨花落"唱篇便是敖桂英化成鬼魂后来到相府书斋见王魁时所唱的。起句的"梨花落,杏花开"出自川剧《情探》,但是评弹加上这几句,直截了当地点出了主人公,马上就进入了"思郎归"的意境,离愁万千。这一句突出了良辰美景已逝,在花开花落、春至春归的漫长过程中,桂英一直在期盼着郎君归来,无时无刻不在煎熬中度过,如今桃花已落,三春已逝,春去秋来,郎君仍未归,敖桂英迟迟没有等来郎君,心中的寂寞与这凄凉的景色相呼应。

"奴是梦绕长安千百遍"中"长安"是指京城,这里是指敖桂英在思念京城赶考的郎君。在这句中敖桂英是饱含希望的,但最终以失望落幕。盼望的时候,依然是笑意盈盈,失望之余,已是泣不成声,所以最终换来的是"终宵哭醒在罗帷"。

"奴依然当你郎君在,手托香腮对面陪,两盏清茶饮一杯。"在王魁走后,她泡两杯茶却独饮一杯,即使不见郎君,即使垂泪已深,依然当郎君仍在书斋,思念甚久,心中的悲痛已无法舒展,于是敖桂英耐不住站起身来,"推窗只把郎君望",然而还是"不见郎骑白马来",离愁别绪,更上一层楼。这里将敖桂英的深情刻画入微,郎君久久不归,杳无音信,给她带来了一次又一次的伤害。

第二篇唱词写到了敖桂英接到休书的时刻。她接到书信真是喜笑颜开,"秋水望穿家信至,喜从天降笑颜开"。谁知打开书信却是休书一封,"哪知晓,一纸休书将奴性命催!"桂英此刻的心情一落千丈,满心的喜悦突然变成了惊愕和悲怆。这两句是敖桂英情绪的转变,徐丽仙在音乐上对这两句的表达完美到了极致。"秋水望穿"——敖桂英的痴情,"家信至"——敖桂英的欣喜,"眼花心跳"——敖桂英的激动,"一纸休书"——敖桂英的心痛。单单这两句,演员的声音、动作、神态在每个词上都要表达得不一样,要把敖桂英这种复杂的情绪充分地表现出来。

周围的姐妹们怎么会知道是休书一封呢？只以为是王魁高中的好消息来了，便"成群来道喜，笑问状元何日还？"姐妹们又说道："官诰皇封非容易，都是你识宝的凤凰去挣得来，善良心毕竟有光辉。"这句句话都像尖刀刺在敫桂英的心上，她只能"眼泪盈眶赔笑脸"。大家无知的祝词与喜悦，加深了桂英内心的伤痛，她所能做的，只有强忍心中的苦楚，强赔笑脸。唱词细致描写了桂英内心深处复杂的情绪，观众的心情也随着桂英的情绪一层层递进，更加深刻地体会到当时青楼女子的辛酸与不易，从而增强了观众对桂英的怜悯之情。

末尾处到最后敫桂英还对王魁抱有一丝幻想，"愿把身躯化作灰，好飞向郎前诉一番"，这既表现了桂英含恨含冤，轻生自尽，又表现出对王魁的失望，对遭遇的无奈，对爱情的执着追求之心。①

创作者运用了比喻、拟人、夸张等修辞手法，使唱词更加生动形象。多处修辞手法与唱词中时喜时悲的反差相结合，放大了唱词的情感表现和主人公情绪的演绎，揭示了敫桂英这一人物的悲惨命运。

（二）唱腔和伴奏对敫桂英情感的演绎

1. 唱腔对敫桂英情感的演绎

丽调在吸收其他流派唱腔时，还对旋律性和唱腔进行了不同程度的强化。就像薛调的"叠句"一样，但丽调在运用这类叠句时有不同的处理方法。如《情探》中开头四句的唱腔："梨花落，杏花开，桃花谢，春已归，花谢春归郎不归。"在这组叠句中，由于第三个叠句音区移低，由落音的"1"转到低音"3"，散起的节奏由此上板，形成委婉的旋律，不仅增强了叠句的歌唱性和结构的规整性，也使唱腔更加优美抒情，在唱段一开始就把人带入如画的意境。

在传统的弹词唱腔中，"4"和"7"这两个音一般都是作为经过音或装饰音来运用的，蒋调"4"音运用得较多，但丽调"4"和"7"这两个音运用得更多，使弹词由五声音阶发展为五声性的七声音阶，从而丰富了旋律的色彩，增强了唱腔的抒情性和戏剧性的表现功能。②

选曲《情探》唱法十分严谨，声音要求收放自如。比如"梦绕长安""终宵""到晓来"等，这些都需要演员积极地运用面部共鸣来呈现。善用共鸣，一方面是对声音效果的放大，另一方面是对音色的美化，更重要的是能将不同的情绪意蕴表达出来。

① 夏史：《飞向郎前诉悲怆 评弹〈情探〉唱词赏析》，《上海戏剧》2008年第7期。

② 周云瑞：《徐丽仙唱腔的特色》，《人民音乐》1962年第2期。

2. 伴奏对敫桂英情感的演绎

《情探》的伴奏会比唱腔稍微快一点点，这样更能体现出敫桂英情绪的递进。前一篇和后一篇的节奏是大大不同的，可以称后一篇为"快丽调"。前一篇敫桂英是伤心、无奈、悲愤的，后一篇速度从慢到快一个转变，深刻地表现了敫桂英情绪的变化。到最后她的悲怨达到了极致，这时节奏也随之减慢，将悲剧气氛推向高潮。

即使是唱腔间的过门，徐丽仙也严格要求，在这段唱篇中表现得极其明显。她在唱词"杏花开"和"桃花谢"之间用了一个创新的短过门，自然地衔接了上下两句，而"奴是梦绕长安千百遍"一句后的间奏过门，则起到了衬托唱腔和便于演唱者换气的作用。在演唱"推窗只把郎君望"的"望"字时，伴奏却用上了似断非断的简化过门，伴随着下句唱词的缓缓吐出，既连贯了上下句，又充分表达了女主角当时的情感，不能不令人拍案叫绝。①

三、选曲《情探》的情感表达对评弹演绎的赋能

（一）选曲《情探》情感变化的演绎表达

《情探》两个唱篇的感情色彩是很丰富的，有回忆、开心、悲伤、无助、绝望、气愤等情绪。通过唱词表达的情绪差异，会影响演绎时的差异化表达。比如当敫桂英回忆自己与郎君在书房夜读时，唱的节奏应该是渐慢的，因为她需要有一个回想的过程。主人公回忆结束后，过门又应该回归原本的速度，这样"一绕一绕"的感觉更能塑造敫桂英悲惨弱女子的形象。

（二）选曲《情探》的情感表达对评弹演绎的引导作用

1. 演员需要分析唱词的每句话甚至每个字的表达

这是最基础的一点。演员拿到唱词应该先理解其意思，研究每个字词的读音，诸如"连续变调""官读""白读"，这些都要处理明确。"依字行腔"是曲艺唱腔音乐的原则，也就是说，一般情况下，唱腔是由字的读音走向而形成的，所以对字词的理解和处理是十分重要的。

2. 演员需要与故事角色产生强烈的情感共鸣

这是最能体现作品价值的一点。在评弹表演中，演员作为角色的现实转化和观众的欣赏对象，具有双重身份，演员的表现对作品的呈现效果具有关键意义。笔者学习《情探》前前后后共有4个月的时间，在这个学习的过程中我先要理解

① 潘讯：《徐丽仙与"丽调"艺术探析》，《苏州教育学院学报》2014年第4期。

这篇唱词，想象如果自己就是敫桂英，那么心情是怎样的。演员要融入敫桂英的情感，融入整个环境，深刻体会《情探》带来的是一种什么感觉。

3. 演员需要通过无数次打磨才能精准地表达作品的内在核心

这是最重要的一点。首先要表达最直接的意思，就是要让听客听懂演员在讲什么、在唱什么。其次要表达故事的内在核心，这需要演员有较强的专业能力。拿《情探》来说，这是一部传统的书，经过老艺术家的编改、修整，《情探》已经很完美。其中两段唱篇更是经过了徐丽仙的反复打磨，她常常会花上整整一天的时间与平襟亚切磋谈艺，推敲唱词能否把敫桂英悲惨的命运表达完美，揣摩唱词意境和人物感情，仔细修改情感的变化，反复哼唱，寻求最贴切、最动听的旋律。最终徐丽仙呈现出的《情探》真是精妙绝伦，她把敫桂英内心的情感变化演绎到极致，直观地表达出了敫桂英对自己命运的不平，对旧制度的不满，以及一个弱女子在封建社会的无助和绝望。《情探》这个作品可以很好地帮助评弹演员打基础。两段唱篇中的人物塑造、动作神态、语言感情等都很全面，所以学好《情探》对日后学习其他曲目会有很大的帮助。

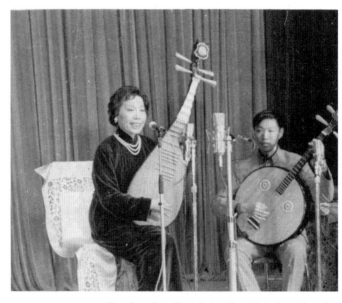

弹词演员徐丽仙（左）、徐丽仙学生程健（右）

朱恶紫与《古银杏》

严雯婷①

《古银杏》是苏州吴县黄埭文化中心在1987年为乡贤——著名评弹作家朱恶紫先生编辑印制的弹词开篇集。当时因经费有限,这部弹词开篇集并没有精美的排版与印刷,而且仅刊印了几十本。全集一册,135面,16开本,系打字油印,凝聚了朱恶紫先生毕生的创作心血。这部弹词开篇集精选了朱恶紫先生从1928年到1988年60年间创作的102首开篇,作品大致按照创作时间排序,包含了传奇故事、风物游记、历史人物、当代颂歌四个门类。展读之下,《古银杏》中的开篇,一方面承袭了传统开篇的创作特点,另一方面也展现了新时代弹词作家与社会互动的气象,记录了朱恶紫先生从评弹爱好者转变为职业评弹作家的历程。

传统弹词开篇一般只在定场时演唱,演唱内容或与长篇书情有关,或为江南小调,也有以弹奏《三六》《老六板》作为定调者。旧时,开篇大多由弹词艺人自己编唱,并无专业的作家写作,所以旧有的开篇一般质量不高,"随唱随丢"。20世纪30年代,无线电广播事业迅猛发展,在无线电广播娱乐节目中,苏州评弹节目始终占据着重要地位,更有"有电皆广告,无台不说书"之说。这一时期,弹词开篇逐渐成为可以独立演唱的节目。一些弹词爱好者在特定社会因素的催化下,萌发新生,开启了成为职业弹词作家的契机,朱恶紫先生便是其中之一。

朱恶紫创作的弹词开篇与他的生活经历,以及苏州、上海两地文学、娱乐、社会的发展有着密切的关系。他是一位雅好弹词的文人,他早期的作品多为传统弹词开篇才子佳人、传奇故事的主题(在《古银杏》中共收录了32首)。1928年,朱恶紫在无锡国学专修学校学习,恰逢评弹前辈、著名弹词家朱兰庵和朱菊庵到无锡演出,经人介绍,朱恶紫幸与朱氏双档缔交,从而使得他的创

① 作者工作单位系苏州市吴中区文化馆。

作并非"坐而论道"。作为弹词艺人，朱氏双档更加熟悉弹词开篇的格律、韵脚，朱恶紫所写的开篇如《金玉奴》《花魁女》等，都是与朱兰庵一起推敲，并由朱菊庵登台首演，可以说是经受了听众和舞台的检验。20世纪30年代，蒋月泉先生在电台播唱、后来成为广为人知的"蒋调"代表作之一的《杜十娘》也出自朱恶紫之手。只是，由于词作者处于幕后，所以，虽然朱恶紫的作品不少人耳熟能详，他的名字却鲜有人知。评弹名家蒋月泉先生在一次演讲中说道："我唱《杜十娘》唱红了，但一直不晓得它是啥人写的，现在才晓得作者还在，叫朱恶紫。老先生住在苏州齐门外黄埭镇……"而这次演讲，距离蒋首次弹唱《杜十娘》也已有50多年的时间。

听众对"电台开篇"的热烈追捧，使得弹词艺人自己创作的开篇已难以应付持续上涨的市场需求，弹词家"不得已四出征求"，文人在开篇创作上的加入也就变得顺理成章。朱恶紫的开篇重视评弹的演唱规律，情感细腻，笔法婉转，结构严谨，叙述晓畅，别有风味，深受评弹艺人的喜爱，所以有大量的评弹艺人向他抛出橄榄枝。在《我与评弹结缘的六十年回顾与展望》中，朱恶紫写道："（我）经常为上海'大百万金'空中书场中耀祥、稼秋、沈薛、刘谢、炳盔等演员提供词稿。"① "电台开篇"的求新求变，让弹词作家开始挖掘更多新故事，朱恶紫先生也是在这一时期逐渐形成了自己的写作特色，他将"开篇当作'书'来写"。

1937年起，朱恶紫先生将创作的重心转向编写戏曲故事及《聊斋》故事开篇，《古银杏》收录了朱恶紫先生根据民间故事及戏曲改编的9部作品，根据《聊斋》故事改编的23首开篇。除了弹词开篇的创作，这一时期的朱恶紫也以诗文、长篇词本之类的文学作品活跃于上海三友实业社的《无线电》、《苏州明报》的《播音湖》、《苏州早报》的《播音园地》等，由评弹艺人在"苏州""久大""百灵"三家电台播唱。1958年，朱恶紫先生受邀为苏州、无锡的园林编写导游开篇，这些开篇作品也被收录于《古银杏》中，共31首。1979年后，朱恶紫更倾向于创作对历史人物及特殊事件的颂歌式开篇，他为苏州人民广播电台整理重写了一组历史人物开篇，《古银杏》收录了其中的23首，当代颂歌部分则收录了16首。

① "炳盔"疑为"（杨）斌奎"之误写，而朱恶紫先生在《我和评弹结缘的六十年的回顾与展望》中说到为"大百万金"创作时，也提到了（朱）耀祥、（赵）稼秋、沈（俭安）、薛（筱卿）、刘（韵若）、谢（毓菁）等诸位先生，而无"炳盔"之名，为尊重朱恶紫先生之文章，本文保留"炳盔"二字。

朱恶紫先生毕生为评弹界谱写了500多首弹词开篇，著述颇丰。他通过开篇反映实事，也通过开篇回应政策，用传统故事呼吁听者乐善安贫。除了创作主题的创新，朱恶紫在开篇的句式与表现手法的形式上也做了创新。他的开篇作品大多以七字句为主，同时他还会加入衬词以扩充乐句，或通过压缩减字的方法来减少腔句。例如，在开篇《干将莫邪》中，首句"伉俪双双情感深，干将莫邪结朱陈"采用传统七字句，乐句"（采集那）五山之精五金英，（炼成那）吹毛孔血作兵刃"则加入衬词，将七字句扩充至十字句，使词意更为清晰。而乐句"莫邪随夫婿，同行到都门；跟着众剑匠，日夜共辛勤。鼓风力，炉火升；哗哗铁水起翻腾"采用减字腔句。通常来说，减字句可以给弹词艺人制造一个快板的乐段，使得开篇在演唱时的音乐表现、节奏表现更为丰富。

朱恶紫先生也善用嵌字联唱式的创作手法，1982年他创作的《贺新凉·庆贺苏评校复校后首届同学毕业志喜》就采用了这种创作手法。

贺新凉·庆贺苏评校复校后首届同学毕业志喜

(集锦开篇)1982年9月

云淡天高喜气扬，献词一曲《贺新凉》。
红颜白首齐鼓舞，节届秋禊乐事长。
众志成城自古道，贤材良弼共兴邦。
(自从那)三中全会传喜讯，从此万民心向党；英明决策(使)国兴旺。
万众一心才能搞团结，(要学那)革命前辈(的)斗志强。
出生入死无畏惧，(不怕那)弹雨枪林在战场。
祖国繁荣前途好，光荣业绩(应归)共产党；升平社稷民安康。
盛会欢呼十二大，群策群力(有)好主张。
(我们是)义不容辞跟党走，(把党的)历史性文件学习忙。
文艺界(也该)开创新局面，"双百""两为"是方向；
(坚持那)四项基本原则第一桩。
现代化建设迎头赶，(各项)事业进入正轨上；军政素质大发扬。
振兴中华(是)千秋业，(从那)新起点(走向)昌盛与富强。
轻装前进高速度，(好比那)骑士风貌气轩昂。
兵贵神速(将)分秒夺，振作精神向前方；节用强本国运昌。

从开篇中可见,带下划线的字即被嵌入的字,可联缀成"喜贺首届成材,从此英才辈出,在繁荣社会主义文艺、向'四化'进军中,起轻骑兵作用"。

朱恶紫还会采用富贵不断头式的创作手法来写作,即全篇第一字与末一字相同,上句末一字与下句第一字相同,周而复始。这种创作手法在他的作品《寿庆双甲子》中就有体现。

寿庆双甲子

春老江南啭晓莺,莺飞草长倍精神。
神州十亿兴改革,革故鼎新福万民。
民气昭苏开盛世,世界面貌焕然新。
新时期、百废俱兴建,建设"四化"(靠)亿万人。
人民电台再报喜,喜暮云春树(也)庆升平。
平治国运双喜巧,巧逢那、书会寿诞临。
临池作曲(把)寿来祝,祝前途光明日日新。
新旧书目安排好,好节目听来趣味深。
深望今后再创新,新姿态(吹响)时代最强音。
音律和谐真享受,受人欢迎不厌听;
听众口碑留好评。
(说)评弹、教育了人千万。
万马千军向前奔;
奔向那"四化"征途献青春!

另外,他还会采用数字开头排列式的创作手法编写唱词,如作品《庆会篇》不仅有正序的运用,还有倒序的运用。

庆会篇

——为纪念蒋月泉艺术生活五十周年作

一代艺人蒋月泉,二翼华发雪霜添。
三弦弹奏创新调,四座欢声赞连连。
五弄梅花咏白雪,六么不让霓裳先。
七始和声韵律好,八音联奏扫云烟。

九韶谱曲歌盛世，十和雅乐乐章全。
百炼千锤功力厚，(果然)千里尊罍迈前贤。
万选青钱身价重，亿兆仰望广流传。
(正如)万年枝上妙音鸟，千声万韵濯清泉。
百年树人为己任，(培育那)十顷莲花透水鲜。
九转金丹成新秀，八义七步不虚言。
七纬顺度流光速，六十甲子换新天。
五十年艺术生涯多建树，四海名扬着先鞭。
三寸舌丰功垂百世，(贯彻那)二为"双百"永向前；
(我是)一曲俚歌(代)庆会篇。

多种多样的创作手法，使人感受到了朱恶紫先生深厚的文学素养与扎实的语言功底，还有丰沛的创作激情，无论是读者、听者还是唱者都能感受到无穷的趣味。

《古银杏》中有一则开篇叫"古银杏颂"，朱恶紫先生以"古银杏"命名他的开篇集，是折冲现实与他个人之间的关系，如同他"坚强刚毅、百折不挠"的创作精神，也如同他向往"奋发向上、志凌云霄"的高尚情操，还有他对评弹事业"万事千秋永不凋"的期待。

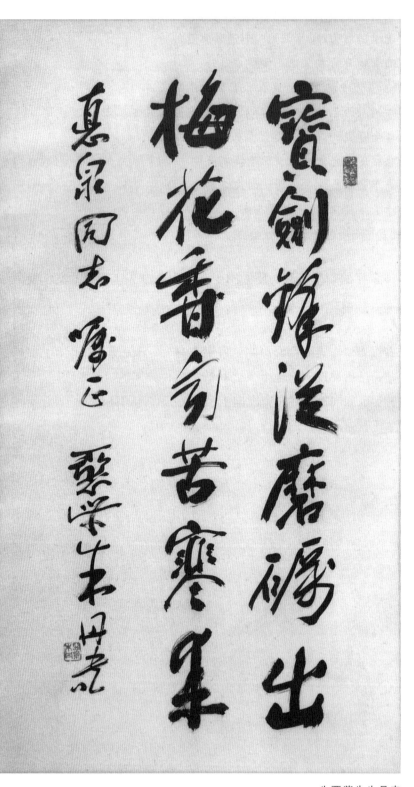

朱恶紫先生丹青

弹词公案第一书

——《大红袍》赏析

曹正文 [①]

传统评弹公案书目主要集中在大书（评话），如《七侠五义》《小五义》《包公》《宏碧缘》《彭公案》《江南八大侠》《血滴子》《常州白泰官》《三盗万年青》《智审换女案》《绿牡丹》《张汶祥刺马》等十几部，说到小书（弹词），则有《杨乃武与小白菜》《十五贯》《神弹子》《十三妹》等几部，其中创作时间最早、影响也最大的当推《大红袍》。

《大红袍》最早演出本成形于清代同治、光绪年间，说书艺人为赵湘舟，此书又名《玉夔龙》，与《描金凤》合称"龙凤二书"。赵湘舟、赵鹤卿、赵筱卿祖孙三代擅长"龙凤二书"。后由杨斌奎、杨振言父子合演，早在20世纪40年代即已脍炙人口。

此书讲明代已故兵部尚书邹应龙（著名清官）之子邹彬因家道中落，遭岳父梁栋赖婚，梁栋遣仆人火烧邹彬住所，幸得镖客神弹子韩林相救，邹彬遂住进韩府。韩林之妻轻浮不淑，见邹一表人才，便夜往勾引，未成，反诬邹彬调戏于她。韩林乃鲁莽汉子，误会邹彬，幸得江湖义侠杜雀桥窥见真相，出面作证。韩林杀妻未成，反被诬陷充军。杜雀桥救邹彬心切，夜盗海瑞红袍金印，欲请海公至松江审理邹彬冤案。海瑞为访民情，乔装乡绅，携僮儿海洪搭乘私家小船，路遇粮船帮敲诈勒索，海瑞入狱了解冤情，又在街头访案，惩除恶霸。此长篇中以"抛头自首""怒碰粮船"两回书最为经典。

《大红袍》成为当时书场响档书，与评弹名家杨斌奎（1897—1972）起活海瑞这一脚色有关。杨斌奎生于1897年，12岁拜姐丈赵筱卿为师，学"龙凤二书"，出道后与赵筱卿拼档，后又放过单档。杨斌奎还说过《东周列国志》《太真传》（即《长生殿》）《渔家乐》《四进士》。杨斌奎虽未开创流派，但其说书风格不瘟不火、稳健老到，以说表细腻见长。尤其塑造海瑞一角，更是惟妙惟肖，入木三分。我听他与其子杨振言说《大红袍》，精彩异常，百听不厌，至今回味无穷。他饰

[①] 作者系《新民晚报》资深编辑。

演海瑞与船艄公周阿四两个角色，前者光明磊落，后者幽默诙谐，皆平易近人，可敬可爱。

在老一辈的评弹艺人中，杨斌奎是我最敬重的一位弹词艺术家。他威望最高，口碑最佳。杨斌奎1947年就被众人推选为上海评弹协会理事长，后任会长。20世纪50年代他在上海人民评弹团学馆授艺，我曾见过他一面，后来我听其徒张振华多次讲到，他今天的说书艺术是深受恩师艺术熏陶的结果。

在话本小说内，正面人物往往不易演好，但杨斌奎对海瑞这一角色的刻画，把握十分精准。书中讲海瑞生活俭朴，一块腐乳分四角，他自己吃了一角，僮儿海贵吃一角，海洪自言吃了两角，海瑞便责问："四只角都吃了，那么还有中间一块呢？"海洪只得老实回答："给带掉了。"节省如此，近似苛刻，此为清官海瑞之作风也。

海瑞两件官服，那件失窃的大红袍已陈旧不堪。他是应天巡抚，却不坐官船，而是细察民情，为民申冤，惩除恶霸。据史料记载，海瑞仅用半年时间就处理了上百件积案，让无数失去民田、流离失所的平民重获土地。他死后身无一物，才会引发当地上千百姓自发为其哭泣祈祷。

海瑞由于刚直、节俭乃至迂腐、苛刻，便形成了一位独特清官的高大形象，杨斌奎则以演活海瑞闻名于世，其子杨振言也以演活二太爷海洪而引人赞誉。

上海市政协国际评弹票房在20世纪90年代经常举办一些评弹票友联谊活动，在活动中，市政协会请一些老评弹艺术家共同出席，我几次见到年逾古稀的杨振言先生，一次与他谈起《大红袍》《西厢记》《描金凤》，我问他："您对自己哪一部书的说表弹唱最为满意？"杨振言莞尔一笑，反问我："侬看呢？"我直言相告："我最喜欢您演的活海洪。"杨振言一本正经点点头："倷过奖哉。"

《大红袍》在传统弹词中以"为民申冤"见胜，我以为此书比儿女情长的传统弹词书目更有积极的社会意义。唱演《大红袍》的演员还有朱耀祥、赵稼秋一档，胡国梁、沈玲莉一档。张振华、庄凤珠以《大红袍》中的韩林为主角，改编加工成《神弹子》长篇书目，亦很有特色。张振华是杨斌奎的得意门生，既继承师父艺术，又自开"小书大说"之风格，值得另写一章。

吴韵芳菲

山塘街的遐想

袁公仰[①]

作为久居上海的一位评弹爱好者,我对苏州山塘街总有一种既亲切又神秘的向往。每次有事去苏州,总会抽空去山塘街走一走、看一看,寻找那些评弹故事的踪影。每回听到那些书中熟悉的阊门、桐桥、法华庵等地名,我总会有一些新奇的冲动。回味那些凄美故事的场景和细节,我常常会有一种难以言表的激动和遐想。

山塘街位于苏州古城西北,东起阊门,西到吴中第一名胜虎丘。全长约3600米,折合七华里,故称"七里山塘到虎丘"。

常言道:"一条山塘街,半座苏州城。"只要走过繁华的商业街石板路,远远就能看见写着"山塘胜蹟"四个大字的古牌坊。两旁勾勒着白墙黑瓦的民居,一条清澈见底的小河相伴其中,在若隐若现的阳光下碧波荡漾。古桥那头的亭边"行知草堂",传来阵阵悠扬的弦索叮咚声,"七里山塘景物新,秋高气爽净无尘……"吴侬软语的苏州评弹,把我引领入古色古香的苏州古城。我倚在古桥边,手抚桥栏,注目桥下蜿蜒的流水,百感交集,思绪万千。遥想当年,山塘街洁净无尘,小桥流水,许仙和白娘子走出家门,泛舟赏秋,恩爱无比,其乐融融。他们边赏月边饮酒,共吐情愫,互诉衷肠,心心相印,欢度光阴。

如今的山塘街,已成了苏州旅游的一张名片。山塘街上人来人往,热闹非凡。各式各样的小吃,琳琅满目。满大街熙熙攘攘的游人,时而拍照留影,时而静坐偷闲。小街两旁店铺林立,每家店内都宾客满座。街上小吃应有尽有,有苏州著名点心,如鸡头米、豆沙圆子、小馄饨和梅花糕,也引入了全国各地的特色小吃,成都的串串香、陕西的肉夹馍、长沙的臭豆腐、南京的秦淮点心。不管是土生土长的本地店,还是入乡随俗的特色店,家家户户无一例外都播放着浓郁乡情的苏州评弹,伴随着街上时不时传来的软糯的苏州乡音,我仿佛来到了一个硕大无比的露天书场,不禁流连忘返。

山塘街上还有一家书场,一走近就能隐隐约约听见场内传来熟悉的《庵堂认

[①] 作者系上海广播电视台资深导演。

母》："世间哪个没娘亲,十六年做了梦中人……""品味山塘"书场很雅致,也很吸引人。闲庭信步的游客,不管是不是老听客,总会情不自禁地进去坐坐,欣赏一曲江南评弹。据说还可以点播,像卡拉 OK 一样,倒成了苏州山塘景区的一大特色。苏州评弹与山塘街景融为一体,血脉相连。由此,我想到全国各地的游览景点,除大同小异的各种小吃之外,更要结合当地的文化特点,就像山塘街的书场那样,安排一些与景点相辅相成的特色文化场所,山塘街的书场便是明证。

夕阳西下的山塘街,景色更加诱人,皓月当头,晴空万里。一色的大红灯笼高高挂在河边的屋檐下,映射在小河的倒影里,渐渐收敛了河水的秀美。微风吹拂着树叶,在水面流淌起阵阵涟漪,成排的客船停靠在岸边,显得格外的有序和安定,桨声灯影,美妙绝伦。此情此景,我的眼前仿佛又浮现出"云儿翩翩升,船儿缓缓行"的动人情景。

入夜后的山塘景色,别有一番风味。我坐在街口几百年前乾隆皇帝御赐的碑亭里,看着碑上那四个大字"山塘胜蹟",耳边仿佛传来白娘子和许仙漫游山塘、醉赏中秋的评弹名曲:"但愿得是花常好、月长明、人长寿、松长青,但愿千秋百岁长相亲,地久天长永不分。"

苏州山塘街令人百看不厌。下次有机会再到苏州来,我还是要去山塘街那边走一走、看一看,踏一踏山塘街的石板路,听一听美妙的苏州评弹。

斜抱琵琶学说书

吴翼民[1]

从前有人写《吴门新竹枝词》:"针线无心苦索居,盈盈十五小银鱼。儿家自有新生活,斜抱琵琶学说书。"说的是过去苏州十五六岁小姑娘("小娘鱼"系苏州话"小娘姁"之误,不过误得有趣,活泼鲜艳)常有学弹琵琶、唱弹词者。

从前苏州学唱评弹的少男少女很多,我熟悉的亲朋中就有几位,有的只是业余兴趣,但大多数是奔着"吃开口饭"去的。那时苏州城遍地茶馆和书场,有的只开茶馆不兼书场,但大多是茶馆、书场共营,早市是茶馆,到了下午就开书,晚上连着开书,居然生意一直不错,盖因从前辰光娱乐活动实在单调,戏院和影院有限,且规模宏大,一般人经营不起,唯书场相对简约,茶馆里支起几张八仙桌大小的书台就是蛮像样的书场,人居中大些的客厅放些凳子、再架一只小巧的书台也挺有模有样,苏州许多旧家大宅随意那么一打理就是一只书厅。譬如我家老宅的客厅不算开阔,一度因父亲失业,也辟作一爿所谓的经济书场,即使大多请的是"漂档先生"也曾经营得有声有色。评弹鼎盛时期,全城书场林立,说书先生便有了用武之地,一时间造就了许多名家、大家,其在江南的知名度不比现时的歌星、影星差,他们的收入是普通人收入的十几倍,甚而几十上百倍,这般的有名有利,怎不对少男少女产生强大的吸引力呢?尽管"千军万马独木桥",大家伙仍要向前挤上一挤,故而大街小巷、千家万户的窗子里传出的学唱评弹的"叮咚"之声不绝于耳。我的堂妹便是学唱评弹的少女之一。

堂妹与我同年,月生略小些,她是叔叔的女儿。那时,我的祖母还健在,大家庭聚族而居,父辈兄弟仨生活在一起,以"大房""二房"和"四房"名之(三叔早夭),"四房"因叔叔与婶婶离异而残缺,堂弟跟随婶婶,堂妹和堂兄跟随叔叔,他俩便无母亲可依。在我的心目中,他们怪可怜的。不过,他们与离异的母亲还保持联系,会偷偷摸摸前去探视,我和二哥则经常跟着前往。之所以与他们结伴,一是年龄相仿,情趣相投;二呢,婶婶娘家开着一家苏州城里很有名的书场,名叫"九如书场"。去婶婶家,便可免费钻进书场听上一回半回弹词或评话。

[1] 作者系中国作家协会会员,一级作家。

婶婶其实是个很善良的女人，会很周到地接待她的儿女、包括我等侄子，悄悄泡茶水，还端来茶食点心，然后领我们到书场不为人注意的一角，让我们尽情地享受娱乐。我记得位于临顿路悬桥巷口的九如书场也算得上姑苏城里的一家大书场了，这家书场兼营茶馆和棋牌，是姑苏城著名的围棋棋友聚集地，茶室内"嗒嗒"作响的手谈声清晰而雅逸，这规模似乎可以"碾压"相邻不远处的富春楼、四海楼和龙泉书场，与观前街上的金谷书场有得一拼。我还记得婶婶的胞弟余瑞君和弟媳庄振华（师从凌文君，后来成为擅说《描金凤》的响档）初出茅庐登台说书的情景。这些都为堂妹学唱评弹产生了有形无形的影响。后来还有个小插曲，"文革"骤然而兴，我和几位同学准备"长征串联"，想起了苏州的"土特产"评弹，便专程去苏州评弹团取经，学唱用评弹谱曲的毛主席诗词和毛主席语录，教我们演唱的恰巧是庄振华老师，说起了亲戚渊源及堂妹学唱评弹的往事，彼此不胜感慨唏嘘。

我经常跟着堂兄妹去婶婶家的书场听书，接受了最初的艺术启蒙。在书场琵琶弦子声的熏陶下，我和堂兄妹都对评弹产生了浓厚的兴趣，不仅对评弹述说的故事心驰神往，还讲述给小伙伴们听，令他们听得津津有味。我还能模仿唱好多开篇，说好多念白，包括手面动作及拟声口技，如风声、马蹄声、马嘶声、鸣金击鼓声、敲更声、摇船声、张飞及胡大海的喊叫声等，我都能来上一招。

堂妹的斜抱琵琶学说书是在她初中毕业之后。且说我和堂妹从同一所小学毕业，我考取的是重点中学，堂妹读的是非重点中学，彼此之间就疏远了。但就在这时，评弹这根纽带把我们联系在了一起——堂妹辍学正式拜师学唱评弹了。叔叔出于这样的考虑，——堂妹不是读书的料，将来的前程堪忧，倒不如让她吃了开口饭，至少，那时在苏州吃开口饭还是蛮活络的。堂妹遂辍学正式拜师学艺。

堂妹所拜的师父是一位面容清癯的老先生，弹得一手好琵琶，听说还能弹大套琵琶（反弹琵琶），工俞秀山的俞调，兼及别的女腔，造诣不浅，专收女弟子，门下出过几位响档先生。他教女弟子，主要功夫在琵琶上，而琵琶的要领在十指。堂妹开始练起了指功，指上套了假指甲，在一张小的竹丝弓上不停地拨弹。叔叔特意为她买了一面琵琶，她一面在竹丝弓上弹练，一面就拨弄起了琵琶，每天去先生那里学半天，另半天就自己琢磨。只个把月时间，堂妹已经能弹出评弹的基本曲调和过门了。我很佩服堂妹的功夫，应该承认，她在这一方面有天赋，远胜我一筹。

堂妹不仅琵琶技艺长进得快，学唱也很见成效。她的房间与我的房间一壁之隔，她在壁那边弹唱，我在壁这边做功课，常常为她的弹唱声所吸引，每每会停住手中的笔，凝神而听，比在书场里听书要实在真切得多，不知不觉中，许多流

派开篇静静地流入了我的心田。也真是奇怪，听了这些流派开篇后再做功课，居然神清气爽、灵光跃动，思维顿时变得活跃多了。当然，这缘着堂妹弹唱妙曼，更缘着千锤百炼而脍炙人口的弹词开篇文采华丽、韵味独到，是难得的高雅艺术享受。若干年后，上海有位著名女作家乍一接触弹词开篇，如"香莲碧水动风凉，水动风凉夏日长"之类，便像发现新大陆似的惊呼："评弹开篇实在太美妙了！"其实，我在少年时代就已经充分领略过开篇了。那段日子我从堂妹处"批发"来的开篇不下百余阕，成了我文艺创作素材库的重要储备。直到退休后，朋友聚会，我偶或来上一曲助兴，也总能让听者大有惊艳之感。我谑称自己练过"童子功"。实在呢，是对家乡的这门艺术太过喜爱、太过痴心也。

堂妹学弹唱正值三年困难时期，于我而言，那份难得的精神食粮恰好补充了物质的匮乏，有堂妹的弹唱声作伴，我日子过得滋润而充实。

后来，堂妹终于没有登台说书，因为形势发生了急剧的变化，评弹被斥为"封资修""靡靡之音"，评弹名家纷纷遭到厄运，更不必说像堂妹这样的爱好者了。她下放去了农场，并将一面琵琶也带了去。许多年后我问及她唱评弹的事，她说："还好，因为会唱评弹，在农场里参加了毛泽东思想宣传队，少吃了不少苦头。"

弹词开篇吟唱的是中国式的希腊悲剧

耕云庐

韩娥擅歌，余音绕梁，三日不绝——这是《列子·汤问》中的传说。十多年前的一个中秋，我路过石路的茶馆，第一次听到弹词开篇，未曾想从此会真实地体验到这样的传说。

小茶馆的曲单很简单，仅有十数个开篇，简单得像隔壁哑巴生煎的菜单。初来的游客大多喜欢点江南小调《姑苏好风光》，次而喜欢点《枫桥夜泊》，十块钱一句。如果就此打住，可就错过了引商刻羽、穿云裂石的绝妙好辞了。"爽籁发而清风生，纤歌凝而白云遏。"

一曲《剑阁闻铃》，仿佛行吟诗人的浅酌低唱，真是"行宫见月伤心色，夜雨闻铃肠断声"的千古绝唱。

一曲《莺莺抗婚》，悲愤交加，如在目前。【香香调】的快人快语淋漓尽致，"大珠小珠落玉盘"，"四弦一声如裂帛"。

一曲《钗头凤》，唱尽情深缘浅，纵有风情成过往，物是人非，枉怀故物盼来生。慢慢唱，细细品。

两曲《潇湘夜雨》和《宝玉夜探》，对唱的是"一个枉自嗟呀，一个空劳牵挂。一个是水中月，一个是镜中花"。

一曲《木兰词》，情绪三转，从"室中更无人，惟有女儿身"到"铁骑突出刀枪鸣"，至于"闻道凯旋乘骑入""看君走马见芳菲"，那是后话。

曲罢，"整顿衣裳起敛容"，油然而生"我有江南铁笛，要倚一枝香雪，吹彻玉城霞"之感。想来弹词开篇最有艺术感染力的篇章，唱的都是古往今来时运不齐、命途多舛的悲剧，不一而足。于是想起古希腊亚里士多德在《诗学》中探讨的悲剧的目的是要引起观众对剧中人物的怜悯和对变幻无常命运的恐惧。悲剧中描写的冲突是难以调和的，悲剧中的主人公具有坚强不屈的性格和英雄气概，但往往出乎意料地遭到不幸，因而悲剧的冲突成了人物和命运的冲突。

"少年不识愁滋味"的时候听弹词开篇，未必觉得好在哪里；"却道天凉好

个秋"的时候再听弹词开篇,自然感慨尤深。不止听者,同一首曲子,不同经验的人唱来也有完全不同的味道。

他日有缘当遍访梨园,把弹词开篇用蓝光高清技术录下来,每天听到起鸡皮疙瘩。不是弹词开篇好,此生何必住苏州。

吴韵芳菲

旧酒承新曲，唱罢离人归

——当苏州评弹遇上《声声慢》

潇潇

生长在江南水乡，小桥街巷，田园乡舍，评弹之声不绝于耳。母亲总在弦索叮咚的收音机旁娴熟地飞针走线，随着嘈嘈切切的琵琶私语，但见那指尖飞舞，漂亮的珠绣衣闪烁着璀璨华光。印象中最早迷上的是《三笑》里唐伯虎、大踱与二刁、石榴、大腊梅串联的笑话。我放学回家就会自觉飞奔去帮忙整理那些珠子亮片，其实我操心的是旁边收音机里那些金戈铁马和儿女情长的长篇故事。有一年春节，镇上书场来了青年男女双档，说的是乾隆皇帝与蒋二奶奶的《龙凤斗》。天天进书场，台上长衫旗袍配俊男美女，实在太好看了，女演员浓淡相宜、旗袍端庄，我憧憬起哪天学评弹天天旗袍秀，想想好美啊！

少年懵懂，跟母亲听的大部分是传统长篇，放学老时间母女针黹老地方听，一部书可听一个月，故事离奇曲折，情节中穿插噱头，每天落回"明日请早"总在关子处。那时的广播书场一部书会反复轮番播出，等第二遍来，任凭芳兰、彩苹、红娘聪明，我毛丫头也没啥耐心听了。

后来吸引我的应该是那时演出的所谓二类书，指的是新编或新改创的长篇内容。感觉说新书的先生更有激情、更来劲，广播书场的听客也发挥极致的想象力，随着说书先生的舌灿莲花，情节展开犹如电视剧镜头跃然眼前：《明珠案》梁凤英相救飞镖王梁庄脱险；《秦宫月》吕不韦机关算尽终遭嬴政送毒酒自尽；《十三妹》江湖女侠遇贼庙取妙计大败金面虎；《飞龙仇》曹正方十年卧薪寻飞龙宝鼎，梁红玉生擒李贼报国恨家仇；《玄武门之变》李世民兵变玄武门弑太子成大业开启贞观盛世；《真假国舅》曾二郎历尽波折朝堂争斗迎团圆……故事情节新颖曲折，人物命运跌宕多变，跟追剧上头一样，全凭"说书先生"们一张嘴天天吊足胃口。高中走出小镇，听长篇随着时间和空间的变换逐渐减少。从20世纪90年代开始，中篇折子开篇听得多起来，特别是电台和电视的星期版节目深入心坎，从听故事升级到品艺术，小听客变成"老耳朵"。

说、噱、弹、唱、演，说书先生显本领，一人多角随时转换。信手拈来扇子入戏，无论男女老少、南腔北调悉数拿捏。丝弦轻捻弹出人物的细腻心理，多变的肢体动作和面部表情、声音体态，无不与角色相衬。巧言善辩娓娓道来，尽是评弹中的精妙美卷，评弹中的历史故事、文学作品印象最深。三百年弹词论事，从来传唱着善恶有报、忠肝义胆的传统美德，听书耳濡的人情世故、审美情趣，深深影响了我对人生意义和价值的理解。

然后当青春与评弹擦肩而过，烟火生活远离理想之城，我也曾一度与评弹失散，随着年华的推移迷失在娱乐方式多样的现代生活中，偶尔再相逢也是一时热血看场评弹演唱会。进大剧场，其舞台布景、灯光技术，加上服饰道具，视觉美感是没话说的，但捕捉不到以前仅三尺书台说书先生眼神中透露出的聚焦目光，大空间舞台上的华丽舞美或许冲淡了说书先生生动的口头语言和丰富的肢体语言。总之，就是当时有感觉、过后记不住，也不会再回味。

近几年莫名突然蹿红了吴语歌曲《声声慢》，评弹茶楼火爆得一票难求，周边的同事、同学、朋友要听评弹，无不来一句"唱个《声声慢》吧"，弄得我这个专业听客寡不敌众，架不住热情，酒酣饭足也会和一曲"青砖伴瓦漆，白马踏新泥，山花蕉叶暮色丛，染红巾……"

实在有点狭隘了啊，一只苏州话歌曲怎代表得了功厚深底的评弹艺术！评弹演变成了低眉唱曲，我是委屈的。说书先生的眼神能洞察世间万象，说书先生的面部表情丰富，时而眉飞色舞，时而脸红心跳，时而激动，时而沉思，栩栩如生，情节曲折，生动有趣，那才是评弹说书之精髓呢。

某年苏州评弹收藏鉴赏学会召开年会，游子归来，重新寻回了走散的知音，遇上了同好。最快乐的莫过于嗨聊评弹江湖，肆无忌惮谈旧闻、聊现状，结伴跑书场、剧场，相聚尽享吴韵美食，聊却海纳百川。从《琵琶语》茶楼流量，到越剧《新龙门客栈》，再到"相声演员秘笈"，似乎传统文艺复兴的成功实例很多，那么就有理由兴奋起来。历史悠久的苏州评弹，如今在大环境下涌现出大批线上平台和众多的线下演出场合，做大市场，复兴评弹的希望一定会有的。

或许出现《声声慢》先烧了一把燎原之火，抱琴唱曲实在是评弹表演的冰山一角。评弹可挖掘的宝藏太多了，何不发扬"蓝翔挖掘机精神"，学习越剧演员陈丽君扎实的表演功底，借鉴相声界的买方需求立场，研习民间《琵琶语》的营销热点，制作一个个精品导赏节目，因为集说、噱、弹、唱、演于一体的评弹艺术实在是活色生香、精彩绝伦。

天时、地利、人和，何愁做不大评弹市场啊！

让《声声慢》的受众们重新审视评弹之精华，尊重传统文化积淀内蕴之美。

昨晚梦了，遇见台上女演员穿上妈妈完工的珠绣衣风华绝代，她高唱着《新木兰辞》："愿为市鞍马，从此替爷征。"

平江路一隅

人物之窗

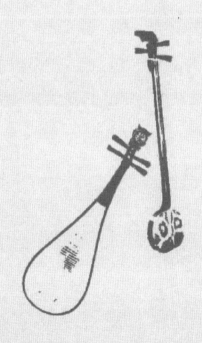

评弹人生　人生评弹

——评弹名家金丽生荣获"中国文联终身成就奖（曲艺）"

殷德泉

在第十三届中国曲艺牡丹奖颁奖仪式上，中国文联授予苏州评弹艺术家金丽生"中国文联终身成就奖（曲艺）"荣誉称号。81岁高龄的金丽生，从艺63载，是国家级非物质文化遗产项目苏州评弹代表性传承人。

金丽生是苏州评弹学校首届毕业生，入校后立志要做评弹界的大响档。他有幸投拜弹词前辈李仲康先生，也就是弹词流派唱腔"仲康调"的创始人，成为李氏《杨乃武与小白菜》第三代传人。

李仲康继承父亲李文彬首创的长篇弹词《杨乃武与小白菜》，得益于天赋，他说书气清神爽，嗓音高亢。他的曲调和唱腔非常激昂，给受众的冲击力很强。"仲康调"的形成还得益于李子红高妙的琵琶伴奏，所以"仲康调"在弹词流派唱腔中标新立异，独树一帜。

金丽生投拜这样好的老师，所以下定决心刻苦学习，继承李氏的《杨乃武与小白菜》，攻克"仲康调"。他在长期演出《杨乃武与小白菜》的实践中留下的代表性曲目如《大堂翻案》《学台翻案》等，足见其继承的成果。

金丽生在继承传统、学习老师的基础上有自己的想法，不是一味模仿，而是根据自身条件，有继承、有变化。例如《杨乃武与小白菜》中的"淑英夜思"这段情感之唱，就是他深入心灵体验创造出的艺术精品。"夜思"不是平静的回溯，而是充满悲愤、痛苦、不忍、感慨等繁杂情感的回溯。金丽生根据内容的需要，营造夜的意境，来抒发杨淑英的此情此景。他在曲调上加强了强弱对比，不仅有起有伏，有激越感，而且在音域上拉宽，有厚重感。他的演唱时而高昂，时而沉抑，激烈处如石破天惊，低回处似寒泉幽咽，通过演唱的跌宕与张力将杨淑英的复杂情感酣畅淋漓地表现出来，深深地打动了观众。"淑英夜思"这段演唱也可以说是金丽生在继承中的创新，是他学习"仲康调"最为成功的代表作。金丽生传承并发展了其师特有的"仲康调"，既是目前保留"仲康调"最完整的传承人，又是目前能全面继承李氏《杨乃武与小白菜》书目和演唱技艺的唯一传人。

金丽生是中华人民共和国成立之后成长起来的新一代评弹演员，他喜爱话剧，学过京剧，有文化，有生活的观察，有新的思想观念。他的精神特质和文化积淀，以及开阔的视野为他在艺术道路上的成长和走上艺术名家的道路提供了必需的精神涵养，也决定了他在日后的艺术生涯中秉承这样一个宗旨——守正创新，他的艺术生命是在不断的创新中获得新生，进而发展的。

《林冲踏雪》是传统经典，名家之作。20世纪80年代，金丽生在一次由中央民族乐团伴奏的评弹演唱会上面对经典再唱《林冲踏雪》，反映了他的勇气和自信。金丽生在继承老艺术家演出蓝本的同时，通过自己的理解，也通过他自己特有的

金丽生现场演出照

积累，把京剧艺术的表演融化到评弹的表演中。他抓住唱情、唱人物这一主旨，深入体验林冲的精神世界，所以，他演唱的《林冲踏雪》既有评弹的韵味，又有京剧的特质。通过合理的安排处理，他将《林冲踏雪》唱得既高亢激昂，又苍凉沉抑，刻画了林冲的悲剧式英雄形象。

短篇弹词《四郎尽忠》是金丽生和赵慧兰合作的弹词新品，荣获首届中国曲艺牡丹表演奖。故事主要讲杨四郎奉旨复姓回家，岂知朝思暮想的母亲决绝地将其拒于门外，最后杨四郎以死尽忠。简单的情节，也无悬念。这是一次情感的酝酿，也是一次心理的剖析，全凭演唱者用富有感情的说表与弹唱来扣住现场受众的心理。

金丽生以宽厚的音质、沉郁的神态、难忍的心情、自负的难疚，塑造了一位难画难描的杨四郎，在观众眼前呈现。而赵慧兰所起的佘太君则表现出大义凛然、大义灭亲、大无畏的气概，她决不容忍儿子的不忠不孝。但这个角色如果在戏剧表演中是不出场的画外音。书情在情与理、忠与孝、义与利、善与恶的情感冲突之中展开。金丽生完全进入了杨四郎的内心，体验着杨四郎的沉痛与绝望，运用高亢的陈调来演绎杨四郎的心灵世界。这是一段心灵剖析式的演唱，金丽生唱得痛恨交加，悲痛欲绝。当唱段接近尾声时突出"忠心"的"忠"字，此时主人公的情感已经积压到极点，金丽生紧接着一声惨笑，声若洪钟，由笑到哭，哭中带笑，

畅快淋漓。这段精彩的表演既有传统戏曲的写意提炼，又具有话剧般写实主义的力量。两位艺术家珠联璧合，以各自的艺术气质塑造了杨门忠烈的英雄形象。

在长期的演出实践中，金丽生学习流派，依附流派，但又有着自身的艺术定位与追求，博采众长，锐意创新，这才成就了他在攀登评弹艺术高峰中的颇多建树。他说书追求语言的精练、语言的规范、语言的高雅；其唱腔高亢激昂、明亮洒脱、精气神足，亦内敛细腻、声情并茂、刚柔相济；他塑造的人物脚色形神皆备、栩栩如生。金丽生在自己艺术观的指导下，坚守所追求的艺术定位，形成了浓郁的个性化艺术表演风格。

金丽生在追求艺术的道路上永不停留、永不满足，不断实现新的突破。正如苏州评弹团老团长所言，"金丽生是对观众极其负责、对艺术极其虔诚的艺术名家"。金丽生在六十个春秋的艺术生涯中为评弹艺术宝库增添了他所演出的长篇弹词《杨乃武与小白菜》《秦宫月》等，他参演的中篇有《十五贯》《海瑞罢官》《射虎口》《禁烟记》《风雨黄昏》等不下20部，短篇与选回有《四郎尽忠》《大郎做亲》《叔嫂初逢》，开篇与选曲有《不怕难》《双官诰》《林则徐》《三娘教子》《林冲踏雪》等代表作，还有各种类型的无数的评弹节目。

金丽生十分重视和关心青年一代的成长，以及整个艺术事业的发展，具有较强的责任心和使命感。他在担任苏州市评弹团副团长主管业务期间，进行了周密的"出人出书"规划，加强了对青年演员的培养，通过构筑"三个梯队"模式进行有针对性的培养，为苏州市评弹团建立了可持续发展的人才库。如盛小云、袁小良、王瑾、张丽华、王池良、吴静等，这些当今耀眼的评弹明星，都是"三个梯队"中的杰出人才。

金丽生坚持以长篇为核心，他说长篇是评弹生存发展的根本，也是巩固并繁荣评弹市场的关键。同时，他还重视中短篇作品的创作和排演，其中新创作的中篇评弹《大脚皇后》屡获大奖，在曲艺界、评弹界和广大评弹观众

金丽生现场访谈照

中产生了知名品牌的效应。这个中篇评弹就是由"三个梯队"中的杰出人才联袂演出的，佐证了苏州市评弹团在这个时期"出人出书"的灿烂成果。

长期以来，金丽生意识到评弹传承工作的重要性与长期性，他积极主持或参与各类青年演员的培训班、创作班达十多期，还亲自上讲坛现场授课，甚至做班主任工作，不辞辛劳。

金丽生在关心青年演员成长的同时，还兼顾到培养青年评弹观众，把优秀的评弹节目和优秀的评弹演员介绍给青年朋友。在他的倡导和参与下，苏州大学自2003年起开设评弹鉴赏课，至今已持续了二十余年，培养了年轻评弹观众，赢得了社会关注，扩大了评弹的受众群体。

老骥伏枥，退休之后的金丽生在评弹之路上永不停留，依然与评弹为伴，活跃在舞台上、讲坛上。他还主动担负起"苏州评弹艺术家评传"系列丛书的主编工作，组织各路"笔杆子"搜寻采访评弹界前辈的艺术史料，撰写艺术家的艺术人生，反映和留传评弹光辉的一页。在他的主持下，先后共出版"苏州评弹艺术家评传"系列丛书5种，计有100多万字。入选该丛书的评弹界前辈有徐云志、周玉泉、潘伯英、黄异庵、曹汉昌、邱肖鹏等数十人，为今后的评弹研究夯实了丰富的艺术史料基础。

评弹的希望寄于青年，评弹的基础工作要从娃娃抓起。2017年，金丽生受邀担任苏州吴韵少年艺术团暨苏州评弹传习社艺术指导，为培养娃娃评弹再做贡献。

"你是传承人，就应该担当传承人的使命，没有退休一说。"这就是金丽生的评弹人生、人生评弹。

2024年11月5日

如风弄竹　似水过石

——袁小良的评弹艺术之路

任雨风

袁小良

著名弹词表演艺术家、国家一级演员，现任中国曲艺家协会苏州评弹艺术委员会主任、江苏省文史研究馆馆员、《评弹艺术》执行主编、《苏州全书》编委，苏州大学等五所高校兼职教授。

一、守正创新

袁小良，说、唱俱佳，编、导并举，特别是唱腔婉转韵如诗，声声唱出江南情。著名作家冯骥才特别欣赏其弹词艺术，美赞为"弹如风弄竹，唱似水过石"。李岚清同志曾为他题词："为振兴发展苏州评弹艺术而努力奋斗。"

袁小良先后拜过三位先生：以说表和创作独步书坛的龚华生、尤调创始人尤惠秋、小飞调创始人薛小飞。说起他的拜师，还有两则评弹佳话。一是同一天拜两位先生——上午在嘉兴第一人民医院病床前拜师尤惠秋，医院党委书记做见证人；下午赶回苏州又拜师薛小飞。之后在北京演出时，原国务委员唐家璇笑着说："我在中国评弹网上看到你在病床前拜师，一日拜两师的消息，非常激动，这在数百年评弹史上是不可多得的一段佳话。"二是苏州评弹历史上二十多位流派创始人基本都有嫡传弟子继承衣钵，唯有尤惠秋、薛小飞两位大师，数十年没有看中满意的传人，直至晚年才双双同时相中了袁小良。所以说袁小良既是这两位名师的开山门弟子，又是他们关山门的学生，一人成为两种流派的唯一衣钵传人。

在继承中发展，在守正中创新。在几十年的演出生涯里，袁小良融汇三位老师的教学精华，于实践中不断打磨和提升技艺，逐渐形成了自己独特的艺术风格。他的代表作品有《孟丽君》《钱塘奇缘》《约会》，以及经典唱段《焦裕禄》《人面桃花》《孔雀东南飞》《既生瑜何生亮》等。

袁小良在他的艺术生涯中先后斩获文化部第七届中国艺术节"文华表演奖"，

第八届中国曲艺最高奖"牡丹表演奖",第一、二、三届中国苏州评弹艺术节"表演金奖"、巴黎中国曲艺节"卢浮金奖"等国家及国际曲艺大奖,并在数十年的实践演出中逐渐形成了自己刚柔并济、独树一帜的唱腔风格,被"良粉"们亲切地称为"小良调"。而袁小良自己则坚决不承认,他表示,自己只不过是在传承前辈艺术精华的前提下用心、用情来演绎、表达、演唱人物和事情。他悟出传承艺术一定要好好创新,这才是艺术的生命力,他说这也许是对老师最好的回报。至于流派的形成,就由后人来评定吧。

二、继往开来

2004年,从苏州评弹团调到新成立的中国苏州评弹博物馆工作后,袁小良一心想着要把中国苏州评弹的品牌打响。自2007年成立袁小良评弹工作室至今,他已在苏州工业园区青少年活动中心、苏州中学及贵州铜仁、苏州常熟、上海青浦、苏州相城等开设了10余处袁小良评弹基地,成立了小良少儿评弹团,并定期举办"小良叔叔与你同行""小良叔叔少儿评弹夏令营""小良叔叔进校园"等活动,义务推广江南文化、评弹艺术,影响面达百余万人次。担任中国苏州评弹博物馆副馆长后,袁小良潜心研究评弹音乐和理论,努力做好馆藏工作。

作为中华优秀传统文化积极的传播者、推广者,在袁小良看来,到学校做公益演讲,一直是自己传播苏州评弹、普及江南文化的一个重要方式。"小平同志说过,足球要从娃娃抓起。传统文化也是这样。只要小时候灌输一下,让娃娃们知道评弹是这么好玩、这么好听的东西,对其有一定的印象,等将来他们长大了,在各个领域里有所成就后,他们对评弹推广、传播的重要性绝不逊色于在专业剧团里边当演员。"袁小良说,只要让大家知道苏州评弹,懂得它的雅俗共赏,喜欢它的知识性、趣味性,他也就高兴了——他为这百年大计、为评弹艺术的传承夯实了一定的基础。

2019年,袁小良与夫人王瑾在苏州保利大剧院大剧场举办"并蒂牡丹唱新声"全国巡回演唱会。演出结束后,一位很帅气的青年来到后台,用一口标准的吴侬软语问:"袁老师,侬阿记得吾勒?"看到袁老师一脸懵的表情,小伙子连忙拿出一张照片,原来这位青年就是袁小良在2009年举办第三届"小良叔叔少儿评弹夏令营"时参加活动的一位三年级小朋友——汪同学。就是那个短短3天的夏令营,让他喜欢上了评弹。10年后,汪同学在加拿大多伦多大学留学读研时,在全球范围内发起成立了一个叫"还是评弹嗲"的评弹社团,社团成员均为海内外的硕士研究生、博士研究生、社会精英,他们一有空就来上海、苏州听评弹,然后写评论文章在全世界推广苏州评弹。袁小良感慨自己完全没想到小小夏令营会

起那么大的作用,这更加坚定了他普及中华优秀传统文化的信念和信心。

 作为苏州评弹忠实的创作者、传承者,袁小良在演唱和创作上以身作则、一丝不苟、不懈研究。自1987年起,每一次大型比赛、每一个节目的展演都有他和夫人王瑾的共同创新。表演之余,他还先后创作了《吴袁吴故》《袁来如此》两本书,并从2007年开始,在《苏州广播电视报》开辟《小良评弹》栏目,用评弹技巧评说所见所闻,包括社会百态,节目一经推出便备受好评。袁小良坦言,自己有个"黑色星期四",星期四这天上午10点前一定要"交货",因为报纸要进厂印刷。袁小良18年如一日,发表千余篇文章讲述"小良牌"江南文化和苏州评弹前世今生的故事,因受众支持,劳有所得,故而只觉其乐而不觉其苦。

 袁小良的下一本书将从江南文化的角度,讲述3000年前泰伯从陕西周原禅让王位而南迁奔吴、延陵季子季札对江南音乐的贡献、南方夫子言子与常熟话的关系、乾隆皇帝钦赐"光前裕后"的幕后新闻、昆曲与地方戏的花雅之争和苏州评弹流派形成的渊源等故事,这些故事虽然都是用评弹的形式写的,但所牵涉的人物都是大家耳熟能详的历史名人。袁小良明白书写苏州评弹要走大众化路线,不能太小众,用有名的人物来衬托评弹在历史进程中的故事是一种方法。书中除了有数百上千年前的历史人物,还有当代的许多有趣故事,比如基辛格与评弹、比尔·盖茨与评弹、贝聿铭与评弹等,这些独一无二的袁小良的亲身经历,也将在书中首次呈现。

三、重任在肩

 多年来,袁小良每年数十次参与各级文联和曲协举办的各类文艺志愿服务活动,用自己的实际行动向社会传递更多的正能量。2024年2月29日,第三届"时代风尚"学雷锋文艺志愿服务先进典型名单正式公布,中国志愿者协会在全国范围内共评选出25名"时代风尚"学雷锋最美文艺志愿者,袁小良获此殊荣,并成为江苏唯一的入选者。这项荣誉的获得充分证明了袁小良在文艺志愿服务领域做出的积极贡献。坚守从艺初心,引领时代风尚。袁小良表示,自己将继续奋斗,学习雷锋同志身上所具有的信念、大爱的胸怀、忘我的精神、进取的锐气,在追求德艺双馨中担负起新的文化使命,争做时代风尚的引领者、先行者、践行者。

 2023年11月,袁小良正式被聘任为中国曲艺家协会苏州评弹艺术委员会主任。谈到接下来的工作计划,袁小良信心满怀,跃跃欲试。袁小良对记者说,作为一名专业评弹演员,又有几十年的创新经验,他第一个想到的就是把整个江浙

沪评弹界联合起来，重磅出击，大幅度提升苏州评弹在长三角地区的辐射力，提升苏州评弹的知名度、关注度。所以他在2023年做的第一个活动就是在被誉为"江南第一书码头""评弹第二故乡"的江南名城常熟，召开首届中国苏州评弹文化研讨会，邀请专家、学者围绕苏州评弹在现代化进程中的保护、传承和发展问题，展开深入而充分的讨论；同时举办"2024中国苏州评弹名家新年演唱会"，汇聚长三角地区众多知名评弹艺术家，为大家提供分享、交流、切磋的平台。而作为江苏戏曲界唯一的省文史研究馆馆员，袁小良坚持为江苏省政府建言献策，为传统戏曲走进校园、为地方语言的保护工作而始终不渝地努力。

习近平总书记强调，要加快构建中国话语和中国叙事体系，更加充分、更加鲜明地展现中国故事及其背后的思想力量和精神力量。袁小良表示，紧抓创作仍然是苏州评弹艺术委员会的工作重点。一方面，该委员会将持续进行重大主题创作，与党和国家的政策方针同频共振，塑造典型形象，讴歌英雄人物；另一方面，该委员会也会专注于打磨纯艺术性的具有江南特色的主流作品，创作出真正唱得响、传得开、留得下的精品力作。

如何构筑新时代评弹艺术高峰，实现"有高峰"到"多高峰"的跨越？做好新时代青年评弹人才培养工作是重点。令袁小良自豪的是，他有这方面独一无二的经验。2023年2月，他与王瑾共同举办了为期一个半月的江苏艺术基金2022年度艺术人才培养资助项目"瑾喻良言·薪火相传——袁小良、王瑾评弹艺术人才培训班"。这是江苏戏曲界首个以个人名字命名的培训班，培训班由袁小良、王瑾领衔主讲，同时邀请中国戏曲界、曲艺界名家顾芗、张克勤、王芳、邢晏春、金丽生、王池良、徐惠新、吴静、胡磊蕾等共同组成强大的导师团队，对从事苏州评弹专业的青年演员进行全方位、专业化、公益性的艺术指导。而袁小良则为各团体的30余位青年演员从江南文化、评弹历史、经典演绎、咬字用气、流派唱腔、琵琶弹奏、守正创新、跨界融合等方面进行全方位的讲解、示范、表演，整个培训共有60余节课，200多小时。学员们由衷地赞叹：虽然自己参加过许多培训班，但像这样全方位的、理论联系实际的、能实实在在学到东西、以肉眼能见的速度提升水平的培训班，还是第一次参加，真是太难得、太值得了。怀瑾握瑜，春晖四方。培养青年人才、推动苏州评弹繁荣发展，袁小良一直在路上。

"新枝高于旧竹枝，全凭老杆为扶持。"青年评弹演员的成长、成才，离不开老一辈艺术家的精心指导、悉心扶掖、用心栽培。几十年来，袁小良收了蒋春雷、黄庆妍、刘子叶、吴斌等18位专业徒弟，与王瑾一起倾心传授从艺多年来积累的丰富经验。如今，这些学生均已成为江浙沪各评弹团体的中坚力量。师徒传承，流传不息。前不久，袁小良、王瑾的徒弟蒋春雷、黄庆妍也收了徒，成就了评弹

界唯一的"四代同堂"佳话。

在多元文化背景下,传统曲艺发展面临的最大挑战是观众群逐渐老化、萎缩,而在政府大力扶持发展书场的同时,部分青年演员也失去了竞争意识,缺乏事业心和责任感。袁小良对于评弹艺术的发展已有新的思路,即以活动为载体,不仅要继续做好艺术传承、长篇演出等传统活动,还要引导青年演员正确对待旅游演出、抖音直播等,更要策划一些时尚潮流活动并将其做成品牌,比如走红地毯,评出年度风云女演员、年度风云男演员、年度最佳新人等,提高青年演员的社会知名度,扩大受众的覆盖面,进而实现新时代评弹艺术的薪火相传、生生不息。

十年建功举蓝图 铿锵玫瑰别样红

——张家港市评弹艺术传承中心主任季静娟先进事迹

张 进

2012—2022年，既是伟大祖国进入21世纪新时代的10年，也是季静娟评弹艺术有成、建功立业的10年。10年来，季静娟带领张家港市评弹艺术传承中心，以张家港精神为导向，以传承中华优秀传统文化为己任，以构建港城评弹艺术体系、打造评弹文化"民牌"为蓝图，精于守正、优于创新、善于固本，谱写评弹事业"出人、出书、走正路"的崭新华章。

一、10年，风华正茂，新征程里，季静娟诠释铿锵玫瑰

2012年，风华正茂的季静娟摘得第七届中国曲艺牡丹奖表演奖这颗评弹艺术最璀璨光耀的金星。人生新征程，铿锵玫瑰红。新征程10年，不敢停歇、加油奋进，在季静娟努力提升艺术水平的心路历程中，探索和跋涉深深浅浅，进步与升华点点滴滴，积淀与凝聚有声有色。如果说，长篇书目20多年摸爬滚打的书场实践，让季静娟受益于评弹艺术说唱的美学规律，筑硬了根本、强健了风骨、自信了底气，那么她的目标就是永无止境地追求，攀登精益求精的艺术高峰。由长篇弹词《赵匡胤》《法华庵》《文武香球》等传统类型书目发轫，到短篇《良心》《港城大义》《大饼嫂嫂》《张桂梅看病》，中篇《焦裕禄》《牵手》《飞来的老婆》《大江彩虹》《暗战双山岛》讲好新时代"中国故事"的集结，这一系列优秀作品表明季静娟的评弹艺术达到了"说中有唱，唱中有说"的高水准，形成了她说表沉浸人物，形象鲜活饱满，唱腔臻美生动，感情激越跌宕，当可誉为"铿锵玫瑰"的美学风骨。

传承中华优秀传统文化，守正、创新、固本是务必知行的时代使命。具体到加强评弹艺术非遗传承基础建设，季静娟精于守正与传承，而其守正与传承之道就是博采众长、转益自强。

季静娟相继拜"丽调"传人张碧华、"晏芝调"创始人邢晏芝、弹词艺术大师周玉泉后人周希明等名家为师，她在熟稔徐丽仙唱腔的基础上，以自己爽脆利

落、深挚入心、多维度而又层次丰富的审美优长，吸收了张碧华情真意切的艺涵微妙、邢晏芝细腻灵动的婉约曲调、周希明含蓄蕴藉的朴雅说表，并深得张碧华表演艺术的精髓。季静娟尤为拿手"丽调"，《新木兰辞》《饮马乌江河》一路的豪放奔飞、铿锵大气，使得她的铿锵"丽调"在当今评弹界女声唱腔中一枝独秀。在效学邢晏芝唯美的同时，季静娟有机地发挥"丽调"感情激越、扣人心弦的一路，使自己的铿锵"丽调"始终散发着浓郁的玫瑰华芳。站在了名家的肩膀上，铿锵玫瑰被季静娟有机而鲜活地归纳并守正传承——化和徐丽仙唱腔的柔悲哀愁、美学风情，守正传统，铿锵有致，无丝毫病态娇弱、故作奇怪，她颂唱时代壮丽；融进邢晏芝擅场的臻美佳绝、气度风韵，守正开发，惊艳玫瑰，拒任何华而不实、装腔作势，她讴歌美好生活；摄取周希明说表的娓娓道来、平笃风范，守正规范，糅合转益，又保持自身风骨、匠心定位，她面向听众服务……

二、10 年，锻锤艺术，构建体系，张家港打造评弹"民牌"

2016 年，张家港市创建成为全国第二家、江苏省首个"中国曲艺名城"，可谓来之不易。而正是张家港评弹团（"张家港市评弹艺术传承中心"的习惯称谓）自我革新，勇于争先，为港城曲艺自信自强立下了头功。目前，该团已经拥有文化硬件基地、优秀演员团队、自身艺术体系等创新优势，成为长三角地区为数不多的县（市、区）级评弹演出团体中的佼佼者。

10 年来，"艺随时代，优于创新"一直都是季静娟和张家港评弹团为之奋力拼搏、不懈追求的生存发展驱动力。非遗建设怎么搞？服务对象怎么找？创新之路怎么走？品牌文化怎么做？张家港精神怎么落实到位？问题导向催发着全新的机遇，锻锤艺术吹响了前行的号角。

抓传承非遗，首在搞好基地硬件。传承非遗文化伴随着时代的精神文明创新，精神文明创新离不开物质条件支撑，评弹艺术根据地建设对于搞好非遗传承至关重要。说到做到，做就做好，张家港精神充分发挥了龙头作用。一座独立使用的办公和宿舍楼，让张家港评弹团的演员队伍有了安身立命之所；一处安静和舒适的长春园书场，让各类书目纷纷进场，当地听众远悦近来排队打卡——张家港暨阳中路这两道靓丽的文化风景线，挂联起说书、听书感受非遗的两头。

立服务品牌，重在深入民间。评弹艺术根植于民间，永远都要把为人民服务放在第一位。评弹只有亲民、惠民，才能如鱼得水。只有从群众中来，到群众中去，民间草根艺术才能焕发出动力、活力和生命力。评弹艺术非遗传承与时代创新的最终目的就是服务于听众，无论是进驻古色古香的长春园书场，还是到江浙沪大小书场跑码头献艺，或者是白天黑夜深入镇村社区演出，季静娟和评弹团队心中

最明确的艺术归宿就是"守望评弹情,守好群众心",他们时刻都没忘却打造港城评弹"民牌",积极做人民向往美好生活的现实追求者、艺术践行人。

促创新优势,要在艺术体系构建。"群雁高飞头雁领",作为张家港评弹文化自信、自强的先进代表人物,季静娟并未满足和止步于个人艺术荣誉,她从自己系统谋划长、中、短篇书目的经验出发,举一反三,统揽布局,为构建符合港城实际的评弹艺术体系描画蓝图,精准施工。首先是不断优化、提升,倾心积累、完善,扎扎实实、亲民惠民,打造出张家港评弹事迹突出、令人瞩目的"民牌"。与此同时,万丈高楼平地起,落地创新蓝图,凸显华彩艺术。这10年,已经逐步构建起一整套体现港城特色的评弹书创作与演出体系:立足港城,主打向内,为传统书场听众服务,注重传承非遗,讲述历史文化故事的长篇书目众多;顺应时代,弄潮搏击,为大剧场、节赛活动提供创新优势,反映时代精神、现实风貌的中篇、短篇齐全;喜闻乐见,送艺基层,及时为群众演出,发挥文艺轻骑兵作用,专场演出形式俱备。

三、10年,玉汝于成,自强不息,在路上"赶考"奋搏真谛

季静娟"赶考"在时代路上。评弹文化的出路在哪里?以战略规划而言,悠悠万事"出人、出书、走正路"势在必行;从实际情况来看,善于固本、自强不息则是迫在眉睫。

到书场码头,到基层民间,到群众中去"赶考"。季静娟来自普通的农家,与农民天然亲密的血肉联系和艺术气质,这使她要比其他人更懂得评弹艺术大众化才是实实在在的亲民惠民,为此,她把"赶考"的答案做成了张家港评弹"民牌"。最多的时候,张家港评弹团面向书场、村镇社区听众的年服务量达50万人次。季静娟铿锵玫瑰的评弹美学风骨就是起点、开步、生发、成长、映红在这最光荣的"民牌"里。开展村演,场次已成百上千,而每一场季静娟都带头干、投入演,从卸车、装台准备完工,到招呼村民群众入场,再到台上演出赢来掌声,这"赶考"答卷的字里行间,季静娟自信而坚定地普及和提高着评弹艺术大众化的真谛。

自我革新推进"赶考",专家共建"民牌"瑰宝。高路入云端,季静娟把港城评弹"赶考"提升到了高层次、高对标、高落地。邢晏芝、邢晏春、周希明、张碧华、赵开生、秦建国、姜永春等一批著名的评弹艺术传承人,加入了港城评弹"赶考"的行列。上海评弹团的"老法师"徐惠新前来倾情合作,还有"张调"传人毛新琳与季静娟联袂出演《港城大义》,评话名家姜永春应邀出演的优秀中篇《忠魂》《沙洲第一枪》《暗战双山岛》,展示了评弹书情及语言说表的艺术魅力,在别开生面的同时令听众啧啧称奇。打"民牌"深牢根基,追"赶考"奋

斗佳绩，优"牡丹"开出靓丽。10年来，张家港评弹大力自我革新、各项工作争先，季静娟也收获了盛誉：中国曲艺牡丹表演奖、节目奖、文学奖，文化部"群星奖"等一系列省级大奖；中国曲艺界优秀共产党员、江苏省第四期"333高层次人才培养工程"当选进榜，首届"姑苏宣传文化重点人才"，张家港市劳动模范、张家港市十佳优秀共产党员——铿锵玫瑰红，红得多么朴实而多彩。季静娟曾获邀赴韩国、法国、美国、日本等国交流演出，在把评弹艺术带到国际上去的同时，她还从巴黎中国曲艺节捧回卢浮银奖。日本友人鸠山由纪夫为季静娟和港城评弹的精湛技艺而惊叹，并欣然命笔题字——"瑰宝"。

四、善于固本，提携青年，"赶考"路上标兵"三好"

团结奋斗、玉汝于成，"赶考"路上季静娟堪称标兵"三好"：学习焦裕禄甘做老黄牛，勤勤恳恳、任劳任怨，她是大家爱戴的好干部；传承徐丽仙艺术精气神，孜孜矻矻、不弃不舍，她是大家交口称赞的好演员；像张桂梅那样培育青年，挚挚切切、有带有责，她是可亲可敬的好师长，着力为评弹青年领路导航，季静娟真是个有心人。因为把港城评弹看作朝阳事业，所以她满怀劲头做到了胸有蓝图：港城评弹一定要善于固本青年，因为这是一种最为重要的文化自信。近年来，季静娟带出了一支青年评弹演员队伍，既给青年演员更多的关爱，也向他们提出了更高的要求，并且多创造演出上位机会，让他们跑码头做长篇、加入中短篇创作、村演打头阵，用这样的"放养"，助力优秀青年艺术人才健康而快速地成长；多加苦口婆心的教诲，每天开晨会，为青年演员上艺术课提高修养；用好宿舍楼，既让青年演员得以调整休息，又规定不能在宿舍养懒人，这样的"圈养"，有带动、有责任、有促进，它向青年演员描绘艺术发展蓝图，给青年演员指明做事、做人的方向。

研究之路

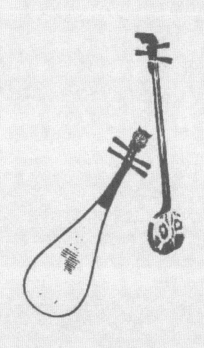

我和苏州评弹的研究（1）

周　良[①]

一

1957年秋，由于很偶然的原因，我调到苏州市文化局工作。刚去时，我是党组书记，分管运动。文化系统没有几个单位开展"反右"运动，当时正在兴起大炼钢铁、大办工业的热潮，紧张了一阵，出铁水了。其间，我不仅安排时间参加机关里研究工作的会议，到基层去参加活动，到剧团、评弹团去参加活动，熟悉情况，同时，我还抓紧时间看书，学习文艺理论和文艺方针政策，翻阅不少资料进行学习。

过了一年多，我把工业方面的工作交给了别的同志，回到机关抓业务。钱璎同志[②]来当党组书记，我分管戏曲、评弹。后来，钱璎同志又帮助我一起抓剧团，让我以抓评弹工作为主，我因此得以加快了对苏州评弹的了解。

我到基层去，到评弹团、协会去参加活动，抱着学习的态度了解情况，参加研究，以听为主。熟悉以后，我也发表意见，但不代表群众和基层领导做决定。只有尊重群众意见，平等讨论，尊重群众，让群众相信你，你发表的意见不对，他们能给你指出来，说明群众相信你了，你才能真正学到东西。

我参加演员的艺术活动，主要是了解情况，学习。同时也力所能及地协助演员工作，如一起整理艺术资料，整理老艺人的回忆和谈艺记录，帮助整理文章等，在实践中学习。

从20世纪50年代末到60年代中期，我逐渐了解苏州评弹艺术，慢慢地熟悉苏州评弹艺术，但还谈不上研究。"大跃进"时期，有一位同志倡议写"苏州评弹史"。当时集体讨论，开过会，有了一个提纲，分了工，但没有人动手写，因为史料太少。但从此开始，我注意搜集有关史料，看书时，发现有关苏州评弹

[①] 作者系苏州市文联原主席。
[②] 钱璎（1923—2018），女，安徽人。曾任中共苏州市委文教部副部长、中共苏州市文化局党组书记、苏州市文化局副局长、文化部昆剧指导委员会秘书长。

的史料，就随手摘录下来。到"文革"开始时，我已经有了几百张卡片。后来编成的《苏州评弹旧闻钞》（江苏人民出版社，1983），即以此为基础。可以说，这是我研究苏州评弹的开始——开始积累史料。

苏州评弹的历史，以前很少有人研究。光裕社把"三皇"作为苏州评弹的祖师爷，自抬身价，但那不是历史。光裕社又把王周士当作苏州评弹的创始者，也不正确。王周士是一个已经有很高艺术水平的苏州弹词演员、艺术家，不但说书的艺术水平很高，而且总结了说书艺术的经验。苏州弹词从形成到产生王周士这样水平的艺术家，要经历很长的一段历史。所以，我们可以把苏州弹词形成的时间从王周士向前推几百年。到出现王周士时，苏州弹词已经形成并成熟，且有了相当长的历史。而且，王周士为弹词演员，怎么又能当作苏州评话的祖师爷呢？这就更不可信了。所以，把王周士作为苏州评话、弹词的创始人，把苏州评弹的形成历史从清乾隆时期算起，是很不科学的，也是不正确的。

1963年，苏州评弹团去北方演出，演出说明书上的曲种介绍是我写的，我把苏州评话、弹词的形成时间从王周士向上推了。我们就演出的准备工作派代表去上海征求意见，请他们帮助提意见，吸取他们经常巡回演出的经验。当时即有这样的意见，苏州评弹形成的时间，应按他们的说法，从王周士算起，但未展开讨论。

当时，对苏州评弹的历史、艺术理论，均未有很好的研究。

1965年，有人提出苏州评话、弹词的演出应以中短篇为主。我当时发表的意见是，苏州评弹的演出以中短篇为主是难以实现的。但是这并不说明我对苏州评弹有研究，有什么理论主张，只是我对苏州评弹实际状况的了解，演出中篇没有那么多书目，中篇演出开支大、成本高、收入少，苏州评弹团在经济上负担不了，我讲的是实际情况。

二

时隔10年，我又回到文化局，再次参与苏州评弹的领导工作。

从1977年开始，苏州评弹的演出逐渐增多。书场增加，演出队、组逐渐缩小，到1978年恢复演出长篇，苏州评弹又逐渐兴旺，出现了一个被称为"落日余晖"的兴旺时期。这一现象再次证明苏州评弹是演出长篇的说书艺术，依赖长篇书目而生存和发展。到20世纪80年代，评弹的听众又逐渐减少，夜场陆续停演，书场减少，演员队伍青黄不接，苏州评弹遭遇了困难。在探求出路的过程中，我们苏州市的评弹界开展了一次全面性的工作总结，就苏州评弹17年来的工作，分近10个专题，连续进行总结讨论，有上百人次参加。与会人员各抒己见，求同存异，

不做结论，提出的意见也很有分歧。有人认为，17年来的评弹工作，成绩很多，错误也很多。有人认为，17年来的评弹工作，成绩不大，错误不小，元气已伤，前途可危。这场总结后来在陆续出版的《评弹艺术》上继续展开，而且推动了苏州评弹艺术的理论研究工作。

这次系统性的研讨，主要涉及以下几个方面的问题。

（1）苏州评话、苏州弹词为两个广泛联系听众的、雅俗共赏的古老曲种，其艺术积累深厚，深受听众欢迎，是群众性的民间艺术，不是只为"遗老""遗少"服务的。苏州评弹艺术形成于封建社会，对封建时代产生的思想、艺术，对封建文化，应有历史主义的分析。封建时代产生过光辉、灿烂的古代文明。封建时代，有早期、中期、晚期之分，不同时期的封建文化，对之应有历史的、实事求是的分析。一概否定，不是历史主义的态度。只有尊重历史，尊重传统文化艺术，才能做好传统书目的传承工作。不能轻易否定，不能一概打倒。对传统艺术形式更不能轻易否定。不要把艺术形式政治化。什么"长篇是为'遗老''遗少'服务的"这种说法不合事实，是错误的。不要盲目提倡中篇，中篇不是苏州评弹的传统艺术形式。"左"的思想、政策，伤害了传统艺术旺盛的生命力。一概否定，为反历史主义的、虚无主义的态度。

（2）文艺为人民服务，苏州评弹流传在民间已经有几百年的历史，深受群众欢迎，满足了他们休闲娱乐、求知和了解历史、了解社会，认知外部世界和艺术欣赏的需求。文艺通过愉悦、感受、振奋和移情对听众的精神世界起作用，不能是耳提面命式的说教。文艺作品的思想内容包含一定的政治性，但文艺作品的政治宣传作用是有限的，没有艺术性的文艺作品是没有力量的。不要干巴巴地说教。文艺创作长期以来有重政治、轻艺术的偏向，许多文艺作品忽视艺术性，不受群众欢迎，很少演出，不能保留，包括许多得奖的作品在内。文艺工作者没有好作品奉献给广大听众，这是失责。艺术生产不能不讲艺术质量，满足于次品、废品。

（3）苏州评话、弹词演员为个体劳动的艺术工作者。评话单档演出。弹词也有单档演出，或两个人合作演出。演员在艺术上的个人努力，直接体现为艺术劳动的成果，并以此为依据、为条件、为基础获得艺术劳动的成果和报酬。演员由于个人条件和艺术水平的不同，付出的努力有多少，艺术成就也就有大小、高低的不同。苏州评弹的演员，在过去，演出收入的多少、高低，差距很大。响档的收入，可以几倍甚至几十倍地高于他人。但在评弹艺人组织起来以后，实行工资制，产生了平均主义的弊端，违背了按劳分配的原则，束缚了演员的艺术积极性和创造精神。吃大锅饭，压制了演员的艺术上进心，使不少演员庸庸碌碌、无

所作为，遗恨终生。

20世纪60年代，各地评弹团曾经试行奖励制度，为演出多、收入高的演员发奖金，以调动演员的演出积极性和艺术上进心，但时间不长。在20世纪80年代，各地评弹团实行体制改革，又建立过奖励制度，但在遭遇困难后，进入"非遗"保护阶段，改革又停步不前。

（4）苏州评弹演员为个体劳动者，其行会组织为松散型的联合体。中华人民共和国成立后，建立评弹团，体制变了，国家派人领导和管理。在"文革"前，多数评弹团体在经济上自给自足，"文革"后都成为事业编制。艺术团体如何领导？如何实现党的领导？由艺术家民主决策的领导体制，有待建设，只有行政管理、外行领导，会影响艺术的自由发展。

这方面的总结工作，在后来陆续出版的《评弹艺术》上继续展开，因而推动了苏州评弹的理论研究工作。

三

粉碎"四人帮"以后，拨乱反正，苏州评弹恢复长篇演出，逐渐兴旺。当时，陈云同志关注苏州评弹艺术，提出过一系列指导性的意见，如说"保持评弹特色，评弹要像评弹""说长篇，放单档""反对评歌、评戏"。① 他又建议，重视开展评弹的研究工作。

"评弹要像评弹"，陈云同志将苏州评话、苏州弹词与小说、戏曲相比较。这三种艺术均以文学语言为基础，小说是看的书面文学，小说朗诵才是听的。苏州评话和苏州弹词为口头的文学语言，主要是用来听的，演出的脚本也可以看。小说的作者和说书人（演员）都是故事（作品）的叙述者，一个写给读者看，一个讲（说唱）给听众听。小说的作者和读者不一定见面，而后者则是当面，为表演艺术。小说故事中的人物形象形成于作者和读者的艺术想象之中，是不具象的。说书故事中的人物形象形成于说书人和听书人的想象之中，也是不具象的。小说和苏州评弹创造的艺术形象，都是不具象的，二者都是想象性艺术，和戏曲不同。

戏曲也有故事，故事中的人物由演员装扮，在舞台上表演给观众看。在戏曲表演中，演员装扮成角色，即戏曲表演中的人物是具象的，可见的。

小说的作者和说书的演员，为故事的叙述者。"起角色"是说书人对故事中人物在短时间内在一定程度上的模仿，而不是扮成故事中人物。说书的"起角色"，是一种表演手法，是模仿，短时间内的、一定程度上的模仿，不是装扮成故事中

① 本文中陈云同志的话均见《陈云同志关于评弹的谈话和通信》，中国曲艺出版社1983年版。

的人物。过度的角色化表演，成为向戏曲表演的异化倾向。

在"评弹艺术特征"的讨论中，参加讨论的人不多，讨论并不热烈，也不深入。不过在中篇弹词的创演中，戏曲化变异明显发展，有人认为这是苏州弹词的创新、发展和提高。

因为遭遇困难，不少书场倒闭，听众减少，长篇的演出减少。一方面，为彰显工作成绩，创编演出中篇作品的情况相对增多；另一方面，很多人呼吁保护、传承长篇演出，认为长篇书目是苏州评弹的存在形式、生存方式，发展的必由之路，没有了长篇书目的演出，就没有苏州评弹的存在，要保护苏州评弹，就要保存长篇演出。

苏州评弹的中篇演出形式虽然已经有了几十年的历史，但它不是苏州评弹的传统艺术形式，没有固定的演出组合，没有经常性的演出，没有能经常演出的保留书目，而且支出大，收入少。中篇因为往往被用来显示政绩，因此受到提倡，但它不属于非遗保护的范围。苏州评弹中篇的演出，在"创新"的口号下，戏曲化表演的异化倾向不断发展，也证明研究苏州评弹艺术的特征，区别长篇和中篇之异同，在认识上何等重要。忽视艺术理论的研究，容易陷入盲目性。

四

苏州评话和苏州弹词因其困难之日益深重，被批准列入非遗保护的范围。应该研究苏州评弹如何实现"保护为主，抢救第一，合理利用，传承发展"的方针，明确保护的要求，如：应该保护好尚在演出的传统书目继续演出，并有所丰富、提高，常说常新，整理、挖掘，扩大传统书目的可演出部分；继续演出并提高中华人民共和国成立后积累的保留书目，努力增加新的长篇保留书目，传承说唱表演艺术，提高说唱表演艺术水平。

苏州评弹长篇书目在书场中的反复演出、常说常新，就是评弹艺术的传承、创新、发展、提高。不要把传承和发展、保护和创新对立起来。

我曾参加苏州评话、弹词这两个曲种的"申遗"工作，参与研究。后来，我又编辑出版了一本《保护好苏州评弹》（古吴轩出版社，2010），就苏州评弹的保护工作参加过研究，写过文章，做过呼吁，又参加过调查。但当时我已离开工作岗位，只是尽心而已。

但是，有些地方，有些曲艺工作的领导部门，对苏州评弹及其他一些应保护的曲种，不讲非遗保护，只讲革新、创新，要"上大舞台"，搞"大曲艺"，要"走向全国""走向世界"，真是痴人说梦。

在这股风的劲吹下，苏州评弹的保护，离开书场，提倡中篇，以变异为发展，变创新为保护，也就顺理成章，不奇怪了。既有奖状，又有政绩，何乐不为？

五

苏州评话、苏州弹词，如上所述，和小说一样，为语言艺术，以叙述者语言为主。而戏曲只有故事中人物的语言，评弹的中篇，叙述者语言也减少很多，角色语言相对增加，容易出现戏曲化表演的趋向。

自从电影发达、电视普及后，又兴起了网络文艺，具象艺术大发展。相对而言，文学衰落，苏州评弹的文学性和文学水平也在下降。苏州评弹演员要努力提高文化水平和文学素养，苏州评弹的传统语言特色，应认真传承、发扬。我在编辑《苏州评弹书目选》[①]和《苏州评弹书目库》[②]的过程中，曾经摘录了一些例子，准备对传统书目的文学性及语言特色做一点分析、研究。近年来，我年纪大了，家有病人，心绪不宁，也就没有能写出来。

在苏州评弹艺术特征的讨论过程中，我陆续写成了几组文章，先写成《苏州评弹艺术论》（古吴轩出版社，2007），后又编成《苏州评话弹词艺术概论》（古吴轩出版社，2014），之后又加工修订成新稿。

在《苏州评话弹词艺术概论》中，我对苏州评弹的表演艺术有概括性的综述和分析。重视开展评弹的研究工作后，各地都记录和汇编了一批老艺人的艺事回忆录和艺术经验谈。我也汇编过《艺海聚珍》（古吴轩出版社，2003）等几本专集，以丰富经验，具体还有待展开研究。

在我写的论及评弹表演艺术的文章中，谈音乐的比较少，因为我对弹词音乐知之甚少。但我谈到过以下问题。第一，弹词的唱，齐言体的七言为主，为程式性音乐。这部分唱逐渐成为弹词唱的主要部分，已经积累了众多有个性特色的、被称为"调"的唱腔，统称为"流派唱腔"。而且，因弹词的很快兴旺，有许多听众学唱，成立了一批票房，学唱、业余演出、学写开篇，又推进了弹词艺术的兴旺。但在中华人民共和国成立后，由于长篇书目的发展不稳定，长篇书目中能长期演出的少，所以很少有新的唱调产生。这也反映了苏州弹词的衰落。第二，弹词的唱，有一部分唱长短句，唱民歌、曲牌，常被用于故事中特定的人物和场合，比较轻松、活泼，丰富多彩。这部分唱调，在中华人民共和国成立后新编的书目中用得少、唱得少，将渐消失。究其原因，一方面，主要为新编的书目演出少，

① 《苏州评弹书目选》，共13册，先后由江苏文艺出版社和远方出版社出版。
② 《苏州评弹书目库》，共7辑，33部长篇，54册。

保存时间短，艺术上很少加工，使之丰富和发展。而且，一部分外来的新作者不熟悉传统艺术。另一方面，由于宣传需要，利用开篇为宣传服务，提倡填新的词曲，造就了离开书场的演出，为进入音乐艺术的门户开辟道路。第三，弹词的唱情，主要是唱说书人的情，表达演员的感受。"言之不足，歌以咏之"，演员在体会中会有所模仿，也可能移情，但不能要求演员本人化为角色，演员成为角色唱情，是不可能的，也不是常态。

六

20世纪80年代，苏州成立戏曲研究室、苏州评弹研究室后，推进了艺术研究工作，整理出一批专题的艺术资料、史料。我约几位同志讨论并确定研究提纲，分工写成《苏州评弹史稿》，虽然比较简略，展开不够，但脉络清楚，为写评弹史提供了基础。

在这个基础上，我后来写成《苏州评话弹词史》和《苏州评话弹词史补编》[①]。

过去一段时期，评弹界对传统书目否定得太多。对其中积极的内容，有光彩的部分，没有很好地研究。我在编《苏州评弹书目选》和《苏州评弹书目库》时积累了一些材料，准备写一本《苏州评弹传统书目思想史》，未能写成。

七

曲艺艺术源远流长。但曲艺成为一个独立的艺术门类，开始于中华人民共和国成立之后的20世纪50年代，曲艺艺术的理论建设及各项研究工作都比较落后。当苏州评话、弹词活动于局部地区时，也没有比较，称之为"说书""大书""小书""评话""弹词"，不会混淆。当各地的曲艺工作组织起来的时候，尤其是进行较大范围内的以至全国性的活动时，就有规范称谓的要求。

用苏州话表演的评话和弹词，称之为"苏州评话"和"苏州弹词"，应无庸议，大家接受。苏州评话和苏州弹词形成于苏州，本来也为大家所接受。但在20世纪末，有一种新的说法出现在了上海。当时有人说，苏州评弹"发源于苏州，发祥于上海"。其实，"发源"和"发祥"为同义语，说"苏州评弹"流传到上海才兴旺起来，这与事实不符。在清乾嘉时期，苏州评弹已经产生了包括王周士在内的多位名家，而且已经有几百年的历史了。当时的上海，还是一个县城。到鸦片战争之后，上

[①]《苏州评话弹词史》，中国戏剧出版社2008年版。《苏州评话弹词史补编》，古吴轩出版社2018年版。

海成立租界，逐渐成为大都市，苏州评弹在上海取得了更快的发展。这是指整个评弹界，当时评弹不分上海和外地，演员是流动的，不分地区的，有些演员在上海演出的时间多一些，有些演员在上海演出的时间少一些。到中华人民共和国成立后，评弹演员才在各地登记，参加当地的评弹团，于是有了各地的评弹演员之分。上海评弹团成立早，集中了一批当时最有成就的拔尖的演员，影响大。上海评弹团又是国营体制，成立后很少演长篇，多演中篇、选回，说新书，提倡唱开篇，到各地去演出，所以影响大，正反两方面都影响各地的评弹工作。因为他们名声大，便有人想摆脱"苏州"二字。

苏州评弹进入上海并发展起来后，我认为苏州评弹有了两个艺术辐射中心和两个艺人集散地，有研究专家表示认同。

苏州评话和苏州弹词是两个历史比较长、艺术影响比较大的曲种，也是我们民族的、群众性的艺术积累，要努力保护好，让她们传下去。虽然出现了衰落，但是不能放弃，研究工作仍然要做好。对待历史上的民间艺术，我们仍然在研究。对苏州评弹的研究工作，也要继续下去。

20世纪90年代以后，我参加了《中国曲艺志》的编辑工作，对我来说，这是很好的学习机会，扩大了眼界，丰富了信息，对我研究苏州评弹艺术也是有力的推动。

我和苏州评弹的研究（2）

周　良

第一，我接触苏州评弹工作的第一个阶段是在1957—1965年，将近8年时间。对苏州评弹和苏州弹词这两个曲种，有所了解，开始熟悉，还谈不上研究。我参加演员们的艺术活动，可以听懂，能帮助做一点工作，如写个新闻报道，整理艺术资料。有汇报演出时，能帮助写节目介绍，那要对故事有了解。

我还写过一些文章，但有的没有发表，如《论弹词〈珍珠塔〉》《孟丽君的矛盾》等。发表过的文章，有《苏州评弹的口诀》《苏州评弹的赋赞》等。我还写过《论说书五诀》，因为在传统美学思想中，"味"和"趣"这两个概念的内涵比较丰富，我总想理得清楚一点，所以没有写成。我不赞成把"技"改成"奇"，这不是对前人的应有态度，而是自以为是，佛头着粪。

1965年，我奉调参加"四清"工作队，离开文化局，没有准备再回去。在工厂工作，看书的时间比较多。有一段时间，工作单位靠近苏州博物馆，我在那里借阅了不少有关苏州历史、掌故和笔记一类的书籍，摘录了不少有关苏州评弹的史料。那时，我家住在苏州图书馆的对面，休息天看书、借书也很方便。那时，我还在摘录不少有关苏州评弹的史料，不知道为什么，只能说是读书的习惯使然，有很大的偶然性。

第二，我因"文革"而回到文化局，但是，再参加苏州评弹工作是在粉碎"四人帮"之后。

粉碎"四人帮"后，为宣传陈云同志在评弹座谈会上提出的要求，"评弹要像评弹""说长篇，放单档""反对评歌、评戏"，迅速恢复评弹的长篇演出，我在报刊上发表了多篇文章，阐述并宣传苏州评话、苏州弹词艺术的特征。在这个基础上，我应中国曲艺出版社徐雯珍同志之约，写成《苏州评弹艺术初探》出版。我在那本书中说，"评弹是讲故事的""评弹是口头文学""评弹是说唱艺术"。苏州评话、苏州弹词都是说书人为听众讲故事，讲故事的演员可以为故事中的人物代言，模仿故事中人物的语音、语气、语调和一些表情、动作，这被称为"起角色"。这是模仿，不同于演戏的角色表演。说书和听书传递的是不具象的艺术

形象，是想象性形象。

在《苏州评弹艺术初探》出版后，吴宗锡同志建议，在《评弹艺术》上就苏州评弹艺术的特征展开讨论。讨论的时间很长，但参加讨论的作者不多，讨论也不热烈。在讨论中，吴宗锡同志写过多篇文章，在不断思考、探索。他曾经认为："评弹是用说唱表演的戏剧。"他还说过："起角色是不化装的表演。"但时间不长。后来，他只是说："比起小说，评弹更接近戏剧。"曾经有人归纳吴宗锡的评弹观，我们应该以他自己说的为准："评弹是以说唱为基本手段的综合性表演艺术。"（在上海师范大学的讲座上讲的）

但表演艺术包括了曲艺、戏曲、音乐、舞蹈等众多艺术门类。苏州评话和苏州弹词都是曲艺艺术，为两个不同的曲种，不是戏剧。苏州评弹演员中有人擅长起角色，但起角色太多为艺病。在中篇演出时，往往因脚本的文学性差，缺少细致描摹，叙述性语言少，起角色过多，容易有表演的戏曲化倾向，是为艺病，为语言艺术的水平不断降低的表现。

在上述讨论过程中，我又写了一本书，即《再论苏州评弹艺术》（江苏文艺出版社，1996），对苏州评弹的特征做了进一步的分析。本书在叙述中增加了评弹管理的论述，强调科学管理、民主管理、市场管理，并且论述了过去管理工作中的一些弊端，如分配中的平均主义、吃"大锅饭"，放弃合理的竞争要求和淘汰机制，违反自愿原则，把平均主义当成集体意识，把提倡自我牺牲的道德要求当作行为准则的普遍要求，违背了按劳分配的自愿原则。

在我写那本书的时候，文艺界曾讨论文艺的商品性和文艺的市场化问题，思想比较活跃。我当时曾为苏州大学讲"文艺管理学"课程，讲文艺的商品性和市场性，总结过去的经验教训，坚持认为对17年文艺工作的评价应一分为二。到20世纪90年代之初，苏州评弹更加困难，改革止步。

对苏州评弹如何保护，《评弹艺术》曾经组织过讨论，比较一致的认识是，应该保护传承传统书目，尚能演出的传统长篇书目、经过努力可以恢复演出的传统书目与中华人民共和国成立后编演的保留书目，继续在书场演出，传承、提高评弹的表演艺术。长篇书目的演出，为苏州评弹的存在形式、流传方式。在《评弹艺术》上，发表了一批演员、老艺人、老听众的意见，这是一致的认识。没有了苏州评弹长篇书目在书场的演出，就没有了苏州评弹。为呼吁保护长篇，又编印了两本书。一本是《保护好苏州评弹》（古吴轩出版社，2010），另一本是《苏州评弹研究六十年》（古吴轩出版社，2009）。

我对苏州评弹艺术的特征，以及长篇书目对评弹艺术的作用和价值的认识，都已写在《苏州评话弹词艺术概论》一书中。

第三，《苏州评弹旧闻钞》是我为研究苏州评弹编的第一本书，也是我研究评弹历史编的第一本书，为资料汇编。先由江苏省文化局剧目工作室作为内部资料刊行，周邨、杨正吾同志都关心过这本资料集①。其后，章品镇②同志找我，这本书便由江苏人民出版社公开出版。

我继续努力，写成《苏州评弹史话》，曾在江苏省文化局剧目工作室的内刊上发表，后又做了增补，陆续发表在《评弹艺术》第十二集至第十八集上。现将章节目录附后：（1）话说；（2）说话；（3）敦煌变文；（4）宋代的说唱；（5）元明说唱艺术和评话、弹词；（6）说书；（7）苏州评弹；（8）拟弹词；（9）柳敬亭和苏州评弹；（10）王周士和《书品·书忌》；（11）"前四家"和当时的知名艺人；（12）"后四家"和马如飞；（13）光裕社及其他行会组织；（14）《出道录》和评弹的发展；（15）妓女弹词；（16）早期的书场；（17）评弹的传统书目；（18）"斩尾巴"和"二类书"；（19）苏州评弹短篇和中篇书目的产生；（20）评弹演出形式的演变；（21）弹词音乐的发展变化；（22）评弹团、队的组织；（23）《珍珠塔》和传统书目的整理工作；（24）"十年浩劫"中的苏州评弹；（25）评弹的杭州会议；（26）总结十七年的评弹工作；（27）十七年中的长篇书目建设（上）；（28）十七年中的长篇书目建设（下）；（29）苏州评弹的研究。

在苏州市戏曲研究室和苏州市评弹研究室先后成立并开展工作后，我继续搜集了大量的评弹历史和艺术资料，资料的整理和研究工作逐步展开，并取得了研究成果。对传统书目的形成和传承、发展，对历代艺人的传承、发展，对苏州评弹的流布及书场的兴替发展，也逐渐有了了解。我约几位同志一起商量，就已有资料和研究成果，编写《苏州评弹史稿》，2002年这本书由古吴轩出版社出版。这本书虽未展开论述，但对苏州评弹的发展过程描绘了比较清楚的脉络。

过了几年，在我时间比较多的时候，我写成《苏州评话弹词史》和《苏州评话弹词史补编》，总结了经验教训，但未能畅所欲言。事物的发展有兴有更，如果评弹艺术未能终其天年，我们有缺失，有责任，应该有勇气进行总结。

第四，回顾工作上的缺失。在工作中，在研究工作上，一个重要的缺失就是，一直没有把这两门艺术作为生产性行业、作为经济体来对待，来进行研究。苏州评话、弹词都是个体性行业，是可以自立的经济体，一个人、两个人即可以演出，因艺术水平有高低，收入高低相差很大。高收入的可以发家致富，可以买田、买房子，低收入的则不断被淘汰。这种艺术上在竞争中的不断淘汰、优选，目前还

① 周邨，时为江苏省文化局局长。杨正吾，时为江苏省剧目工作室主任。

② 章品镇，时为江苏人民出版社社长。

未能找到足以替代的办法。

在"大跃进"期间,要求文艺工作"说新唱新",宣传"大跃进"。考虑到众多演员的生活和经济收入,我们从已经组建的评弹团中抽调少数人,组成两个宣传小组,到工厂、农村去,创作一点开篇、小演唱,进行宣传性演出。如有中短篇作品,在书场演出早场、中场,不影响日常演出。在书场演出的,只是加唱一些新编的开篇,不影响经济收入。

在"大跃进"后期,苏州市的几个剧团,因减少演出而在经济上发生了困难,发不出工资。当时,这几个剧团都向评弹团借钱,渡过难关。

到20世纪60年代初,评弹团和几个剧团的演出收入增多,有了积累。为改善演员生活,我们实行工资加奖励制度。给大家发奖金,既改善了演员生活,又调动了演员的工作积极性,激发了他们的艺术上进心,巩固了集体。但这段时间不长,奖金就被取消了,不久又工资打折扣,拉平待遇。

再一次研究评弹团的体制改革,是在"文革"后的评弹恢复阶段,开始时,大家很有决心,而且已初见成效,但因遭遇困难,未能坚持下去。

苏州评话、弹词是文艺事业,也是经济事业。遗憾的是,没有把它推向市场。事实上,苏州评话、弹词应该改革,应该将它们保护在市场上,让它们到市场上去"挣扎一番",或许有生存的希望,养起来的话,会愈来愈弱。

我和苏州评弹的研究（3）

周 良

我编写的有关苏州评弹的著作，除了上面已经讲到的，再做一点忆述。

一、介绍苏州评话和苏州弹词这两个曲种的普及读物

如《评弹知识手册》，上海文艺出版社，1988年集体编成，为苏州评弹名词、术语、称谓的规范做了一点努力。此项规范工作，为提高学术研究水平所必需。我们不能抱残守缺，自以为是，妄自尊大。苏州评话和苏州弹词为两个不同的曲种，苏州评话为评书、评话类曲种，而苏州弹词属弹词鼓曲类曲种。虽然苏州评话和苏州弹词在同一书场演出，组织在同一行会中，但不能混同。虽然苏州评话衰落较早，淹没在弹词之中，但岂可称为"合流"？合流而为"评弹"，那么"评弹"是一个曲种吗？逻辑也不讲了？书中收入"拟弹词"这一称谓，以区别文学和曲艺，二者为两个不同的艺术门类。

《中国苏州评弹》，百家出版社，2002年，是介绍苏州评话、弹词概貌的图片集，可作为知识性读物，又是图片资料集。

《听书备览》，古吴轩出版社，2010年，知识性读物，供评弹听众用。

《苏州评弹》，苏州大学出版社，2000年。

二、供研究者用的资料汇编

《苏州评弹文选》，江苏文艺出版社，1997年。为保存苏州评弹的研究资料而汇编，限于当时的经费，篇幅不大，但保存了一部分值得珍视的史料，以及艺术上的真知灼见。

"苏州评弹研究资料丛书"，古吴轩出版社，2006年。该丛书由苏州市文联出资编成。当时正值苏州评弹艺术遭遇困难，苏州评弹的研究队伍在新老交替。此时，大专院校中正在形成一支研究苏州评弹的年轻队伍。本丛书的编辑企图承前启后，推动研究队伍的更新，这是愿望。

论文集3册；另收吴文科《苏州评弹散论》1册，古吴轩出版社，2015年。

"苏州评弹研究资料丛书"中的《见证历史》一书是一本图片资料集，中国

苏州评弹博物馆和上海市评弹团为该书提供了大量的图片资料，还有苏州市多位摄影工作者提供的有关苏州评弹的摄影作品。祁连庆同志提供了大量作品，并负责复制和编辑。这本书很有资料价值。

三、论述苏州评弹书目的

《论苏州评弹书目》，中国曲艺出版社，1990年。本书收了24篇文章，大多为论述苏州评弹传统书目的文章。其中有一篇是为中国曲艺出版社编的《中篇弹词选》（1981）写的序。我在文中说，"中篇评弹"是混称，苏州评话、苏州弹词为两个不同的曲种，原来都说长篇书。篇幅小的称"中篇"，但仍分评话和弹词。如果一个中篇的几回书中有评话、有弹词，那就是两个不同曲种的联合演出，不应混称为"评弹"。有时，在弹词中篇的演出中有评话演员参加，但它仍然为弹词作品。"评弹"不是一个曲种，是混称。所以，我建议书名应为"中篇弹词选"。

长时期中，对"评弹"演出中篇，中篇形式的形成，是有不同说法和争议的。苏州市评弹研究室经过调查，编过一本资料。用几回书说唱一个短故事，这样的事例不少。如在会书演出时，几个同册的艺人相约把先后演出时说的故事串联起来，构成一个故事。1940年，潘伯英等编演的上海华美药房发生的逆伦故事，3回书，有评话、弹词。1950年、1951年，潘伯英等10多位演员在苏州演出过《刘巧团圆》和《罗汉钱》。当时，常熟评弹团也演出过中篇。当时因为尚未组织在集体中的演员多，因此这种演出只能偶一为之。上海人民评弹团因为有国家拨经费，所以能经常演出中篇。

当苏州评弹演员为个体劳动者的时候，经济上自给自足，不可能多演中篇，只能偶一为之。不然，一个人的收入就要几个人分。只有成立了团，国家出钱养演员，才有可能经常演出中篇，大力提倡中篇。上海人民评弹团首倡的是国家出钱养中篇，所以中篇演得多。

《论苏州评弹书目》中还保存了一篇《中篇弹词〈白衣血冤〉的演出和引起的争论》，《白衣血冤》这个中篇原名"血的控诉"，为较早否定"文革"的一部作品，受到了广大听众的欢迎，因为它反映了人民群众的心声。当时停演这个作品，反映了批"左"的不彻底。

《苏州评弹传统书目论集》，古吴轩出版社，2015年。

《弹词经眼录》，江苏文艺出版社，1996年。《弹词目录汇抄·弹词经眼录》，古吴轩出版社，2006年。这两本书是我读弹词本时做的读书笔记。我为了熟悉弹词书目，看了许多包括演出脚本在内的弹词本和章回小说等，当时做的笔记记下了故事概貌，并分别指出、加以区分，哪些是弹词演出本、哪些是拟弹词作品、

小说等。

我的前一本书出版后，我打算继续写下去，但因为时间不够，进展很慢。朱禧同志愿意从事此项工作，于是由他去南京图书馆读书。他做了笔记，后来一并续成后书。

四、演员的艺术经验和回忆

《艺海聚珍》，古吴轩出版社，2003年。

《书坛口述历史》，古吴轩出版社，2006年。

《演员口述历史及传记》，古吴轩出版社，2011年。

还有艺人的逸闻传说：

《弦边春秋：趣说评弹》，百家出版社，2000年。

《书坛轶事》，古吴轩出版社，2003年。

五、纪念陈云同志的

《陈云和苏州评弹界交往实录》，中央文献出版社，1994年。

《陈云同志和评弹艺术》，江苏文艺出版社，1994年。

《话说评弹》，古吴轩出版社，2004年。

《出人 出书 走正路：陈云同志诞辰100周年纪念文集》，古吴轩出版社，2005年。

六、我编的两套苏州评弹书目

《苏州评弹书目选》，5辑13册。

《苏州评弹书目库》，7辑54册。

我和苏州评弹的研究（4）

周 良

我到苏州之后，到书场听书，接触苏州评弹，是从中篇开始的。有一个星期日的上午，我可能是去看电影的，没有买到票，经过光裕书场门口，那里有票，于是我就买票进去听书。早场演出的是中篇，书名已经忘记，是新书，我听懂了。后来，还听过一次中篇，即《一定要把淮河修好》，是在开明大戏院。我在市委办公室工作期间，有一位同事，沈池洲同志，苏州人，喜欢听书，他曾经带我和李修立同志去苏州书场听书，都是传统书，我没有听懂。

我到文化局工作后，慢慢知道，苏州评弹的中篇为中华人民共和国成立后形成的一种新的演出形式，便于反映新的时代、新的生活，配合宣传政治，宣传中心工作。中篇的演出少，成本大。上海团因有国家的经济扶持，所以能提倡中篇，经常演出中篇。而且，他们把演出形式政治化，说中篇是革命的，长篇是为"遗老遗少"服务的。

和其他许多评弹团一样，苏州评弹团是自给自足的，不拿国家的补贴，所以很少编演中篇。苏州评弹团到农村演出，很少演中篇，在苏州也只能演几场中篇。苏州团去上海演出，总要准备几个中篇带去演出，因为上海听众多，中篇可以多演几场，争取经济上保本有余。到上海要演中篇，因为苏州团曾经在上海演出，没有带中篇节目，有人在报上批评，将之说成了政治态度，有点霸道。可见，把艺术形式政治化的现象，早就存在。

上海评弹团有很好的条件，不但在经济上，而且派去了一批新文艺工作者，帮助编中篇，从事艺术总结提高工作。提倡中篇，把传统长篇改编成中篇演出，演长篇的片段，使传统长篇受到很大的伤害。

中篇的演出形式是如何形成的？后来了解到以下方面情况。

（1）在一些老艺人的回忆录里有记载，有口碑，在过去的年终会书时，不时有"同册"的，即演出同一部书的演员，相约同场先后演出相衔接的回目，组成一个故事的段落，有起讫的故事。

（2）关于《伦变》的演出。1940年，潘伯英等人根据当时上海华美药房

发生的一件逆伦案编成3回书，在北局书场演出。演员有潘伯英、倪萍倩、庞学卿、虞文伯、朱芹香、朱介人等，共演出3场，其中一回书曾在当年光裕社年终会书时演出。

（3）1950年10月1日，在苏州北局静园书场曾演出由潘伯英改编的《刘巧团圆》，4回书，或说为5回书。参加演出的有吴剑秋、朱慧珍、张慧君、赵兰芳、汪菊韵、汪逸韵，顾韵笙、王小燕、丁冠渔等，票价5分。

（4）1951年年初，潘伯英将《罗汉钱》改编为4回书的中篇，在苏州书场演出过几场，参加演出的有徐雪月、陈红叶、陈红霞、曹织云、余瑞君、汤乃秋等。

（5）筹建中的常熟评弹团1951年在常熟演出中篇，内容为宣传《婚姻法》。这部中篇根据本地发生的一个真实故事编写，陆耀良曾参加演出。

（6）上海人民评弹工作团创作演出的《一定要把淮河修好》，称"中篇评弹"。

后来，发生了谁"首创"中篇的争议。是争"名"，还是争"实"呢？应该是有"中篇"之实在前，出现"中篇"之名在后。上海评弹团"首创"的是"名"，而且开创了"评弹"混称，还首创了由国家出钱不计盈亏地扶持中篇，让苏州评弹离开市场。

"中篇评弹"推进了两个不同曲种的混称。苏州评话和苏州弹词为两个不同的曲种，在出现"中篇"的时候，相比较而言，弹词的发展比较兴旺，而评话比较滞后。中篇也应该分成中篇评话和中篇弹词，不应混称。如果在同一个中篇中既有评话又有弹词，那就是两个曲种的联合演出，也不应混称。混称，没有这样的曲种。经常有评话演员参加弹词演出，但其作用相当于弹词演员，只是一般不唱。所以，中篇可以而且应该分评话、弹词，不应混称。因为混称，发展出了后来的评话、弹词"合流说"。

在实践中，中篇的演出，弹词多，评话少。可能有一些偶然性的原因，如弹词演员多。当初，上海团的评话演员是有意见的，认为领导不重视评话，有偏向，苏州评话没有地位，重唱不重说。而且，众所周知，苏州评话、弹词进入上海演出，在加速发展、提高的过程中，苏州评话的发展相对滞后。本应对评话着意扶持，多加关注，而不是轻视评话，听其自流，把评话当作不唱的弹词，淹没评话。但是并没有这样做，这是艺术工作上的缺失。后来的"合流说"，实则为在评弹艺术衰落面前的一种无所作为的心态，也是无能为力的表现。

苏州评话、弹词长篇书目的演出，和中篇的演出不同。

（1）苏州评话、弹词演出长篇书目已经有几百年的历史，演出过许多长篇书目，演出时间有长有短。演出时间比较长，流传许多代，推出过不少响档、名家，现在知道书目名称的，有一百多部。中华人民共和国成立后，我们的传承工作做

得不好，思想偏"左"，许多传统书目失传，应该抢救、保护、传承一批优秀的传统书目，把许多响档、名家的说书艺术传承下来。

而中篇演出时间短，演完几场就丢弃，没有保留书目，也很少有重排重演的。没有演中篇的响档、名家，演员和演出书目是分离的。很少有中篇会重新排、再演，即使再演，也已经换了演员，艺术上也很少有积累和提高，也没有传承、发展。所以，中篇没有保留书目，没有艺术积累，随演随丢。

（2）在长篇演出中，一个人或两个人的固定组合，经过长期合作，磨炼、积累、配合提高，通常会有自己独特的风格。

而中篇，在急功近利思想的影响下，大部分是赶编、赶排、赶演的，演完就丢，没有保留书目，艺术上也基本没有总结提高。

（3）苏州评话和苏州弹词为口头文学、语言艺术，说书人为讲故事人，即故事的叙述者。说书以说书人的叙述语言为主，"以说表为主"。说书人的叙述、描写、渲染、议论、评判，都是为了给听书人讲故事。例如，吴君玉说评话《水浒》，有一回书讲宋江在浔阳楼上题反诗，整个一回书主要讲宋江一个人在楼上喝酒，其间，宋江曾经和酒保讲过几句话，其他时间，宋江就是一个人在喝酒，在想，在看江上风景，在看船，看船上人的活动。以上都是说书人的描写。宋江思潮起伏，终于在墙头题了反诗。上述内容都是说书人的叙述和描绘，这就是说书的语言特色。

说书的语言，以说书人的语言为主。说书人可以为故事中的人物代言，适度地模仿故事中的人物，包括语音、语气，但不是角色表演。"起角色"成为角色表演，却为艺病，为戏曲化变异。

中篇的演出，因为演员多，叙述者多，但叙述语言反而减少。因为坐在书台上的演员多，一个人在叙述，几个人坐着不响，要冷场，所以，中篇反而说书人的语言少，对白多，"起角色"多，容易出现戏曲化变异。

说书和听书创造的艺术形象是不具象的，是想象性艺术形象。而中篇演出，"起角色"多，有"具象性"表演的倾向，限制了听书人的艺术想象，暴露出说书和演戏这两个不同表演艺术之间的矛盾，这是中篇演出中普遍存在的艺病。但有人说这是苏州评弹艺术的发展、提高，其实质是把说书人当作故事中人物的形象。

（4）中篇出现后，因受到一部分人欢迎，上海评弹团便把传统书改编为中篇演出，也受到欢迎，但有团里的老艺人不赞成，他们认为，中篇演出的都是长篇中的"关子书"，这种演法，伤害传统书，伤害艺术。所以，把传统书改编为中篇演出的做法未能推广。

（5）中篇的演出，成本高，收入少，保本难，要贴钱。所以，除上海评弹

团外，其他评弹团很少演中篇。因为除上海评弹团外，其他团体都是自给自足的民营团体。

在20世纪60年代中，苏州评弹曾经要求停演长篇。于是，曾有一部分演员，单、双档在书场演中篇。如果一个中篇是4回书，两场演完，第三天，换另一个中篇。这样就是几档书合演一个书场的档期。时间不长，"评弹"停演，"文革"开始。

苏州评弹在书场的演出，书目由短到长，为兴旺发达的现象；书目由长到短，为衰落的征候。苏州评弹的长篇演出，长篇书目是否还有机会由短到长？恐怕历史不再给予机会了。

苏州评弹的中篇演出也有几十年的历史了，在听众中也有一定影响，可否努力总结、提高，让长篇书目恢复演出。中篇或有助于苏州评弹艺术保护，但中篇不属于非遗保护的范围。

现在，中篇受到特别关注，有艺术外的原因，但都打起了"保护评弹"的旗帜。实际上不能以中篇的创演作为保护苏州评弹的努力，因为中篇不在非遗保护范围内。

我和苏州评弹的研究（5）

周 良

说书不是演戏，说书和演戏为两个不同的艺术门类。苏州评话、弹词这两个曲种形成后，在其走向成熟的过程中，就有人用"说法现身"和"现身说法"的不同来区别这两门不同的艺术，说明说书人已经具有独立的自觉意识。

后来，苏州评弹的老艺人们都认为苏州评话和苏州弹词为说书艺术，语言以说表为主。即以说书人作为故事的叙述者，说书就是讲故事，就是说书人用口头语言，叙述、描绘、刻画、渲染，描人状物，为听众讲故事。说书人作为故事的叙述者，身在故事之外，本人不在故事之中。他的这种描述语言，在演戏中是没有的。演戏，只有故事中人物的语言，故事中人物的讲话，或对话。有人把说书人讲故事时故事中人物的话或对话，当作演戏。那么，说书人的叙述语言算什么呢？那是说书人的语言，不是故事中人物的语言，如果混在一起，不就成了"说书＋戏剧"？

说书人讲故事，故事中人物的语言由说书人代言。用说书人的口吻来说，是为"平说"。后来，说书人模仿故事中人物的口音、口吻，以至故事中人物的一些表情动作，称为"起角色"，是对故事中的人物在一定程度上的模仿。

从"平说"到"起角色"，说书人对故事中人物的模仿，模仿的程度，可以是风格问题。但是，过多的、过度的模仿，起角色过度，是不受欢迎的。听众一般不欢迎"恶做"，起角色不是角色化表演，说书不是演戏。既是说书，又追求戏剧化表演，自相矛盾，明知其不可为而为之，离开了艺术自身的规定性，岂能成功？

说书和演戏，归根到底，为两个不同的艺术门类，说书为口头文学的表演，是说书人讲故事，用口头文学语言叙事、描写、刻画、渲染，创造想象性艺术形象，包括人物形象。说书人创造的想象性艺术形象，包括人物形象，形成于说书人和听书人的艺术想象之中，为不具象的、想象性的艺术形象。在想象中产生的艺术形象，有人说，一百个读小说《红楼梦》的读者，他们各自创造了一个林黛玉的艺术形象，一百个林黛玉的艺术形象，各不相同。同样，听弹词《红楼梦》的听众，比如一百个听众，他们各自创造的一百个林黛玉的艺术形象，也各不

相同。

看小说，听说书，所创造的艺术形象是不具象的，产生在读者和听众想象之中的艺术形象，为想象性的艺术形象。

而演戏不同，戏剧为具象表演的具象性艺术。演戏的演员，经过化妆，装扮为故事中的人物，即角色，是具象的。观众看戏，如看《红楼梦》，看到了林黛玉，为演员扮成的，具象的。同场的观众，看到的林黛玉的形象是相同的。

偶然，会有这样的情况，说书人的形貌和故事中人物相近或相似，成为听众创造艺术形象的一定依据，但也不能因此把说书等同于演戏，把"起角色"等同于角色表演，把两种艺术混而为一，使之成为不伦不类的艺术另类。

过去，说传统书，古代题材，故事中人物的服饰、打扮和演员的完全不同。在"起角色"的刹那间，曾有演员获得"活张飞""活关公"的称号，但那只是刹那间的，在想象中的，经过演员的启发、诱导，在听众的想象中获得了认同，听众并不认为那是演戏。一般不赞同"起角色"过度，而不相信听众的想象力，"恶做"的演员，既不相信自己，也不相信听众的想象力。

而现在苏州评弹的演出，尤其是中篇的演出，演员常固定分工为故事中的某一个人物，由于是现代题材，演员和故事中人物形象相近，再加上演员在表演上有意追求，所以，演出容易出现角色化表演和戏曲化倾向。再加上有人着意提倡，追求戏剧化变异，说这是发展、提高，因此，角色化表演和戏曲化倾向更明显。其实这是文学创作能力匮乏的表现。

苏州评弹是口头语言文学，其戏曲化变异为文学性的衰落和艺术的退化。重戏曲，轻曲艺，轻视草根艺术，也不是现在才有的，这是长久以来的一种偏见。

研究之路

我和苏州评弹的研究（6）

周 良

在20世纪60年代初，又讲要继承传统、整理传统书目，要求"两条腿走路"。这是对只讲"说新创新"的拨正，这一段时间，文艺方针比较宽松。

当时，我对50年代初期的传统书目整理了解很少。听到过一些后来当作笑话讲的故事。如在整理弹词《珍珠塔》时，让方卿参加了农民起义军。20世纪60年代初，我们的工作是发动演员自己动手，一面整理，一面演出。有的传统书目，几档演员一起讨论，商量如何整理，求同存异，各改各的，各自演出。由领导组织讨论和交流，我们干部也可以发表意见，但不强加于人，艺术上由演员自己做主。

当时，有两档演出弹词《珍珠塔》的演员，大家一起讨论，边演边改。我参加过他们的讨论，了解他们是如何修改的。当时，我对这部书的了解还不详细。承汤乃安①同志将他珍藏的《珍珠塔》手抄本借给我阅读，我仔细地读了那个本子，还做了笔记。又找了其他几个本子，包括抄本和刻本，以及小说本，对照比较。当时，《江苏戏剧》正在组织讨论锡剧《珍珠塔》的演出本，编辑部要我写一篇文章。我又写了一篇论弹词《珍珠塔》的文章，给整理小组的同志看过。遵照陈云同志的建议，为了不要影响整理小组的自由讨论，暂不发表。"文革"后，经过修改，而后发表。

汤乃安同志的抄本很珍贵，后来他献给了苏州市评弹研究室。其中一部分现已收入《苏州评弹书目库》出版，选收14回，近全书的一半，由我儿子标点。

当时，我的认识肯定了方卿批判"势利"的思想价值，又批判了方卿的"志"，即"人穷志大"，是为苛求。

在陈云同志的推动下，当时上海有一个小组在集体整理《珍珠塔》，他们的改动比较大，如他们改成方卿并未中举，但到姑母家去，骗他的姑母，说自己已中举，做了大官。这样的"羞姑"，把原来的故事全盘推翻，近乎闹笑，思想意义也变了。所以，未能保存演出。

弹词《珍珠塔》的苏州整理本有所修改，但情节未有大的变动，演出后，

① 汤乃安，弹词演员，后参加苏州市评弹研究室工作。

影响很大。演员们了解到，传统书目有的可按原来的样子继续演出，在演出过程中不断提高。这不仅有助于传统书目的传承与保护，也影响了20世纪80年代魏含英①演出本《珍珠塔》的整理出版。在整理过程中，认识上比较容易一致。

对传统书目的整理工作，陈云同志主张放手让演员去改，各人改各人的《珍珠塔》，让听众评论、选择，领导要帮助，但不能包办。我的体会是，传统书目的整理工作和一切艺术工作，要让演员自己做主，只有大家动手，发挥各自的积极性和聪明才智，以及各自的创作能力，才有百花齐放，艺术民主，才能繁荣艺术。

徐云志的弹词《三笑》的整理，也是发挥他们的积极性和主动创造的能力，让他们自己做主进行整理的。徐云志自己说，有一个整理的设想，希望领导能够予以帮助。我们派了一个能从事文字加工的同志，还有两个也是演出弹词《三笑》的演员，和他一起讨论，以徐云志本人为主，和王鹰一起演出，边演边改，而后文字定稿。这个演出本，在"文革"后，由王鹰与人合作演出，已出版文字本、音像本，并有了传人。

弹词《三笑》的整理完成，保留下来，并能继续演出至今，很重要的一点，就是做到了实事求是。20世纪60年代，徐云志、王鹰演出的弹词《三笑》影响很大。他们的演出录音曾经在苏州电台播放，大受欢迎。而当时，各地报刊上经常有批判这个故事的文章。因为这个故事不仅弹词有，还有一些剧种演这个戏，还有电影，有小说，如《唐祝文周传》等。所以，有人批判这个故事为"歌颂剥削者玩弄女性，歪曲劳动人民"，还说"唐伯虎是披着艺术家外衣的西门庆"。

对文艺作品要具体分析。对当时正在演出并受到欢迎的徐云志、王鹰演出的弹词《三笑》，应该如何认识，应该如何与同题材的作品相比较、与小说相比较？我认为应该实事求是，具体分析。他们的这个演出本，"文革"后恢复演出，至今仍在上演。

周玉泉老艺人和薛君亚演出的弹词《玉蜻蜓》，他们在演出的过程中不断修改，很受听众欢迎。我刚接触苏州评弹工作时，有机会听到他们演出的两回书——徐元宰为寻找母亲，到法华庵去，其文学性很强，给我的印象很深。我于是就找了脚本和小说阅读，慢慢了解这个故事。当时，上海团正在整理这部分书，他们的方法是集体讨论，因有不同认识，如何改就由领导说了算。对书中金张氏的认识，讨论中有分歧。蒋月泉同情金张氏并肯定她的一些作为，但领导不接受，而他本

① 魏含英（1911—1991），魏钰卿之子，弹词演员。

人又是本书的主演者。

　　传统书目的整理工作，和其他艺术工作一样，应该发扬民主，放手让演员做主，调动他们的创作能力和积极性，不能由领导包办代替。不然，哪来艺术民主？哪有百花齐放？哪来风格流派？

　　我后来看了多种有关《玉蜻蜓》的脚本，写过论述该书的文章。我同情金张氏，并肯定她"抢救三娘"的行为。这篇文章，我请蒋月泉老师看过，我征求他的意见，他笑而不答。

　　对《玉蜻蜓》这个故事的认识，我把同情放在金张氏一边。有人认为，金贵升和志贞为自由恋爱，我认为，这完全不是事实，而且这种认识是不对的。

　　艺术工作应该发扬民主，让演员自由讨论，自己做主。传统书目的整理工作也应该放手让演员自己做主，让他们在演出过程中不断修改、改进、提高，常说常新。这是演出书目质量提高、演员演出水平提高的必由之路。传统书目的整理工作，只有由演员自己做主，各人自己提高，才有"百花齐放"。艺术工作，演出的书目，不应该、不可能由"领导"来划一，由少数人说了算。如果由领导决定，一部书只能有一个说法，就没有了"百花齐放"。像现在的不少中篇一样，由领导和少数人定本，演员只要照样演出，就限制了演员的积极性和创造能力，艺术就没有个性，没有生气，只有匠气。

　　说书为创造性劳动，各人说的书，都应该有各自的艺术成果和艺术特色。这样才有各人的常说常新和艺术的百花齐放。

　　传统书目为苏州评话、弹词的艺术积累，表现了它们达到的艺术水平，应该珍惜、爱护。应该肯定传统书目中一切积极的思想内容，传承其优秀的表演艺术。

我和苏州评弹的研究（7）

周 良

第一，因为现在能掌握的历史资料不足，我们对苏州评话、弹词形成初期的发展尚缺乏清晰的了解。如弹词从早期的盲女弹唱，由男子引路、伴奏，发展为男子参加演唱，从轮唱变为主唱。故事从短到长，说的部分从少到多，形成"以说表为主"。演出从乡村的树荫下、豆棚边，城镇的集市、广场，发展到登堂入室，进入书场演出。演出地点相对固定，演出书目不断积累抻长。因为资料不够，对这个发展过程，我们的了解还不详细。

由于苏州一带的经济、文化比较发达，发展迅速，在明末清初，苏州评话、弹词已经演出长篇书目，有一批长期流传的保留书目，而且有的已经刊行流传，证明了苏州评话、弹词的流传和发展。

苏州评话、弹词很早就进入城市了，进入苏州这个历史悠久、文化发达、经济富庶的大城市后，发展很快。在清乾嘉年间，就在吴语地区逐渐兴旺起来，出现了"前四名家"①这样有成就、有影响力的演员，出现了响档、名家，以及很大的演出队伍。

苏州评话、弹词在以苏州为发展中心、为从业人员的集散中心之后，男演员增多，占比逐渐增加，他们的文化水平比较高，提高和发展比较快，逐渐成为发展的主力。在组织行会的过程中（后来的名称为"光裕社"），因男弹词的勃兴，女子弹词被逐出光裕公所及其所控制的所有书场。

男弹词的勃兴，及其所控制的光裕社的艺人在一定时期内迅速发展，提高很快，艺术上有很大的成就。光裕社的作用，其推进艺术迅速发展的贡献，不可否认。后来，大家批评光裕社，斥之为封建行帮，只看到它封建性的一面，是不全面的，不公正的，应该做实事求是的分析。光裕社的建立并存在，其努力及所起的作用，对艺术队伍的组建，对提高行业的社会地位和艺术水平，是有贡献的，是起过积极作用的。过去，我们对其缺少分析，肯定其积极作用不够。光裕社为众多的说书人争取到职业保障和一定的社会地位，而且光裕社所建立的行规和艺术规范，如艺徒的培训制度及出道制度，艺术考核制度及艺术交流措施，均有助于艺术的

① "前四名家"是指清嘉道年间的陈遇乾（弹词艺人）、毛菖佩（弹词艺人）、俞秀山（弹词艺人）、陆瑞庭（弹词艺人），陈遇乾或指陈士奇。或说"毛、姚、俞、陆"，姚指姚豫（一作御）章。

生存发展。光裕社的行规、行风，固然有封建的一面，如对女演员的排斥等，但当时女演员的大量增加，尤其在苏州弹词进入已成为大城市的上海后，在竞争中，女演员由说书流变为集体卖唱、供点唱，再转为书寓演出，由侑酒侍客后变为妓女，光裕社指向女说书的批评，并非全无积极意义。

苏州评话、弹词为民间艺术，进入城市后，其以苏州为中心向四方传播，苏州成为艺术的辐射中心，向四方传播、发展很快。听众不断增加，不但有农民、小手工业者、商人，还有市民、职员和城镇居民。他们的文化水平正在提高，使苏州评弹逐渐成为雅俗共赏的、有几百年历史的民间艺术。

第二，苏州评话、弹词形成后，说书艺人在书场演出长篇书目，长篇书目题材面宽，经过不断积累，有一大批保留下来的、长期流传的传统长篇书目，其艺术水平逐渐提高，拥有大量的听众。评话的传统书目，有从古到明代的历史演义，是下层听众的通俗历史教材。历史上的英雄豪杰，成为人民群众传颂的榜样。道德有阶级性，但人民群众有自己的道德观和是非标准。

苏州弹词的传统书目，塑造了一群富有人民性的、为群众所喜闻乐见的艺术形象。过去，我们曾嘲笑"私订终身后花园，落难公子中状元"为落套的故事，但是，不计门第、以才取人、婚姻自主有进步意义。在才子佳人的故事中，出现女子做官去救助未婚夫，这是很大胆的想象，对封建观念具有很大的冲击力。《白蛇传》中，白素贞对许仙的情义有力地冲击了宿命论思想。白娘娘追求凡人的世俗生活，闪烁着人性的光辉。《珍珠塔》对封建势利观念的批判，很大胆，具有普遍意义。《玉蜻蜓》中的金张氏敢于大胆冲击传统观念、宗法思想，是一个大胆反抗的、挣扎的女性形象。

我们应该敢于肯定传统书目中一切积极的思想内容，历史地看待传统书目中的消极内容。大量传统书目的流失，是脱离群众的。

第三，文艺有意识形态属性，为精神产品。文艺又是一种生产性行业。文艺反映生活，生活中人与人之间有政治关系，所以，文艺带有政治性，但文艺不能等同于政治，也不从属于政治。要求文艺为政治服务，但政治首先应保障文艺的创作自由，文艺应该满足群众的审美、娱乐要求。这是第一位的。

艺术生产也是一个行业，苏州评弹演员为个体的艺术劳动者。他们的劳动业绩，取决于他们的艺术天赋、艺术劳动的勤奋和机遇，有成就的演员，可以声名远播，流传久远，可以有很高的收入。学艺不成，成为"漂档"，即被淘汰。苏州评弹的演员队伍要经过市场筛选，才能提高艺术水平。离开市场竞争，就会萎缩。

评弹演员的集体化，分配制度的改变，平均主义束缚了艺术生产力，吃大锅饭，人变懒了，艺术创造力也呆滞了，将走向没落。

我和苏州评弹的研究（8）

周 良

苏州评话、弹词艺术的发展，有赖于所演出的长篇书目不断地创新、积累、更新、提高。有的长篇书目演出时间不长，有的在演出过程中不断积累、提高，因此得以长期传承。有很大一批传统书目传承到中华人民共和国成立以后，有的至今尚在，且有人能说。

传统书目要推陈出新。"推"有推进的要求，即在演出过程中创新、发展、提高；在持续演出中，提高思想性和艺术性，继续受到听众的欢迎。有一部分传统书目，经过一定时间后，思想上、艺术上停滞，不再发展提高，听众听熟了，演出少了，逐渐被淘汰。又有新编的长篇书目产生，思想上、艺术上都好，受到听众欢迎，因而长期流传。这就是苏州评话和弹词推陈出新、长期流传的历史。离开了苏州评弹传统艺术特征及其发展规律的创新，如果艺术发生变异，就不能保证苏州评话、弹词继续合乎规律地发展。变异了的艺术，不再是苏州评话、苏州弹词，也不属于非遗保护的对象了。

由于对传统书目的认识，长时期来存在一定的偏向，如低估传统书目的思想、艺术价值，片面强调创新，而且轻视新书目的艺术质量，只重数量，苏州评话、弹词的艺术水平不断降低。

文艺有认识作用，启迪欣赏者的聪明才智，更有审美作用，还有消闲娱乐作用。文艺通过受众的欣赏、受到启迪，起潜移默化的作用，所以文艺不能总是标语、口号，耳提面命，摆起教训人的架子说教。

我和苏州评弹的研究（9）

周 良

在机关工作多年的干部，到专业部门去工作，接近基层，要有学习的态度。要知道自己是外行，要有认真、虚心学习的态度。当初有"外行领导内行"的说法，但我知道，各种专业工作得由懂专业的专家和专业人员来做。被派到专业部门去工作的党的工作人员、干部，包括从事领导工作的，都应该虚心向专家学习，为他们服务。参与研究专业工作，要尊重专家、尊重艺术规律，按艺术规律行事；要认真学习，变外行为内行，努力避免瞎指挥。

我参加文化工作后，努力学习专业知识，多看书，了解专业的历史、艺术的特征和规律，向内行专家学习。所以，我进入专业部门工作后，一开始就很重视研究工作。

我到文化局接触苏州评弹工作时，苏州已经有了两个评弹团，很快又有了第三个团。当时，联系专业团体的干部很少，主要是上通下达，帮助工作，起联络作用。评弹团的各项工作都是团的领导人员承担的，有的仍为不脱产的演员。后来，评弹团多了，派的干部也有增加，但仍实行集体领导。

为研究评弹的历史和艺术，苏州很早就成立了研究机构，搜集、整理苏州评弹的史料和艺术资料，包括各种演出脚本、记录老艺人的艺术经验。这项工作，由各评弹团协助配合。单独成立机构的目的是保证研究工作的稳定发展，不受干扰，也减轻各评弹团的任务。

领导部门的工作是贯彻落实上面对工作的要求、任务和方针、政策，帮助下面工作。如果对上面的工作要求有不理解，还可以向熟悉的领导讨教，即使明知不对，也得服从。如在20世纪60年代初，苏州评弹团根据一位老干部写的回忆录编演苏州评话《江南红》，受到听众欢迎，轰动一时，有十几档演员演出这个节目，当时有"《江南红》红满江南"一说。不久，这位老同志的历史受审查，上面就不许演出该作品。尽管一面修改一面说明作品不是真人真事，结果仍是停演。当时还有一部新编的弹词作品《孟丽君》，也被停演。有理说不清，是很无奈的。

当时的思想是，对上面来的要求，总是努力去理解。遇到这种情况，对熟悉的领导还可以讲讲自己的认识，对不熟悉的领导就不敢讲了。所以，当时调我去做其他工作，我也有一点轻松的感觉。

应该建立科学的文艺管理学，克服盲目性，避免瞎指挥、干预过多。发扬民主，让文艺走市场化道路，在市场上自由飞翔。文艺市场的管理工作要加强，要让人民群众享受他们喜爱的艺术并从中得益。

我和苏州评弹的研究（10）

周　良

苏州评弹的衰落

对多年来苏州评话和弹词的不断衰落及其过程，唐力行老师有过一个很简明的概括，现引述如下，并就我的了解作一点分析。

唐力行老师的这段话，见于他写的《探骊得珠：江南与评弹》一书。他说："从中篇、短篇取代长篇开始，到评话的边缘化，评弹艺术说表的弱化和弹唱的强化，从一人多角的'起角色'到一人一角或两角的'演角色'，从灵活性到一字不差的台词化，从模糊评弹与戏剧的边际到提倡戏剧化，从偶尔为之到新常态，错综复杂，互为因果，评弹艺术本体的美学规范被'日削月朘，寝以大穷'。"（第356页，上海人民出版社）

苏州评话和苏州弹词为中世纪的产物，始于民间的讲故事和叙事说唱，从农村进入城市，吸收了多种说唱技艺，逐渐形成了以细致描摹为特色的、文学性逐渐提高的、讲述长篇故事的说和说唱的曲种——苏州评话和苏州弹词。经过几百年的发展，这两个曲种已经积累了一批传统长篇书目和精湛的传统说唱技艺，成为深受城乡听众欢迎的雅俗共赏的说书艺术。

苏州评弹进入大城市后，在和强大的对手戏曲艺术并存的同时，既互相影响，又在竞争中发展。苏州评弹受到戏曲的影响，而且影响很大。如苏州评弹的传统书目，有不少是从戏曲中移植过去的。但是，评弹艺术在向戏曲学习的同时，又坚守自己的艺术本色。

苏州评话和弹词为方言艺术，用苏州话说唱，所以有一定的地域限制。近几十年来，由于经济发展迅速，交通发达，人口流动加快，方言被淡化，苏州评弹的生存条件变差了，听众不断减少。而且，文艺事业的发展很快，电影、电视普及，网络文艺发展也很快。具象性文艺发展快，苏州评弹作为用方言表演的语言艺术，也在不断衰落，出现了生存危机。

而且，在中华人民共和国成立以来的评弹工作中，我们曾经有过不少缺点和

错误,也曾经违背过艺术发展自身的规律,这又加速了苏州评话、弹词艺术的衰落。

第一,传统书目和传统表演艺术的保护、传承不力,导致其逐渐削减并不断消失。在提倡"革新"的口号下,取其精华的少,弃为糟粕的多,传统书目的继承不力,淘汰过快。传统书目由于停演达10年之久,大受损伤,传统表演艺术也随书消失。"革新"总是好的,"变异"也算创新,新的总比旧的好,这是社会进化论思想在艺术工作中的表现。

苏州评弹的历史,几百年来,都是一两个演员在书场演出长篇书目的历史。长篇书目在书场的演出,为苏州评话和弹词的生存方式和存在形式。苏州评话和弹词的历史,就是在书场演出长篇书目的历史,就是在书场演出并不断提高、积累艺术,更新、提高的过程。而长篇书目演出的衰落,就是评弹艺术的衰落。

第二,中华人民共和国成立以后,苏州评话、弹词,作为文艺工作的一部分,担当起一定的宣传任务。文艺也应该反映新的时代生活,但是创作反映新时代的作品,要有生活积累,创作反映新生活的长篇书目,要有时间。于是,中篇、短篇的新作品,应运而生。但是,中篇、短篇作品不能替代长篇担当起书场的日常演出,而且其演出成本高,演员收入少,也没有保留节目,演得很少就丢弃了。一开始,只有个别国营团体能经常编演中篇和短篇,其他团体由于经济上自给自足,所以很少演出中篇和短篇。

在20世纪60年代中,不许演长篇,书场关门好几年。后来,恢复演出,但是仍不能演长篇,书场开开停停,关门的时间比开门的时间长。到70年代末,恢复演出长篇,评弹又兴旺了几年。到90年代末,苏州评弹困难深重,书场听众减少,长篇书目减少,艺术萎缩。苏州评话、弹词进入非遗保护范围后,仍未抓紧长篇书目在书场的演出,在"创新"的口号下,用"保护"的经费提倡编演中篇。中篇演出很少,没有保留节目,演过就丢,该中篇怎么能说是对苏州评话、弹词的保护呢?怎么能说是艺术的发展、提高呢?中篇本不在非遗保护的范围之内。长篇演出因书场在新冠疫情防控时期停顿了一段时间,更加少了。中篇现有的市场,能否借以推动长篇演出,有待努力。

长篇书目在书场演出的不断减少,就是苏州评话、弹词的不断衰落。

第三,文艺的作用,主要为丰富人们的精神生活,满足群众的娱乐欣赏和审美要求。文艺要担负起一定的宣传任务,但文艺应该重视艺术质量,重视积累,不能只重题材,追求数量。那些演过就丢、无色无味的空花,浪费人力、物力。文艺作品有艺术性,才有生命力,才能长期保留。苏州评弹的中篇,很少有能保留并重新演出的。应付差事、沽名钓誉、随风而逝的作品,艺术价值不高。

第四,在推广合作化的时代,苏州评话、弹词艺人在20世纪50年代就开始

组建评弹团，组织起来的评弹团，对组织演员学习，集体研究艺术，举办活动和劳保福利事业，有积极作用。但是，苏州评话和苏州弹词的演出为个体性劳动，是个体性的创作事业。苏州评话、弹词艺人艺术水平的高低，艺术成就的大小，既有天赋条件的不同，又有勤奋努力程度的不同，还有书目师承机遇的不同。有的艺人为响档、名家，收入甚丰，可以发家致富。有的艺人艺术平平，有的艺人艺术水平低，接不到生意，经常沦为漂档而被淘汰。评弹团成立后，很快实行工资制，平均主义的分配违背了按劳分配的社会主义原则，束缚了演员的积极性和艺术创造力，使评弹艺术不断衰落，艺术水平不断降低，演员的演出场次不断减少，能演出的书目不断减少，长篇越说越短，演出水平不断降低。过去的老演员，一般都能说两三部长篇，上百回书。现在，有的演员只有几十回书、十几回书。过去的演员，一天说两场书，每年说几百场。平均主义挫伤了演员的积极性，艺术失去了主人翁，没有了自立、自主、自强的奋斗精神。此为苏州评话、弹词艺术衰落的内在原因。

第五，在广大农村，听书的农民中有很多喜欢听评话。苏州评话和弹词进入城市后，尤其到大城市后，女听客增多，女听客中喜欢听弹词的多。进入城市后，评话发展滞后，弹词发展更快。中华人民共和国成立后，有的评弹团重弹词、重唱，轻评话。这固然有一定的外部原因，如到外地演出多，离开了说书的唱的节目增多。于是，在提倡中篇的同时，在演出中将评话演员混同弹词演员，这才有后来的"合流说"。而重唱轻说又推进了弹词的唱，离开说书而向音乐艺术发展。

苏州评话和弹词为语言艺术，创造不具象的想象性艺术形象，和戏剧不同。说书的演员为故事的叙述者，在讲故事时，叙述者对故事中人物的某些模仿，仍为不具象的表演，而不是角色表演。说书人创造的艺术形象，是不具象的、想象性的艺术形象。而戏剧不同，演戏时的演员扮成故事中的人物，为具象表演。把说书的"起角色"变为角色表演，抹杀了两种不同艺术之间的差别，介乎两者之间的艺术，是什么艺术？追求具象表演，而轻视说表叙事，为苏州评话和弹词文学性的衰落，损伤了其作为叙事性文学的基本特征。既不像戏剧，又不是叙事，岂不是很尴尬？

希望经过努力，苏州评话和弹词能够有一部分保存下来，流传下去，以丰富文艺宝库。

中国文学的发展、叙事艺术的发展和曲艺史有密切的关联。如果苏州评弹难以生存，希望苏州评话、苏州弹词艺术的研究工作仍然能继续下去。作为艺术史、曲艺史研究的一部分，苏州评话、苏州弹词艺术的研究仍然很有价值。